Alphonse
Mucha

알폰스 무하,
새로운 스타일의
탄생

현대 일러스트
미술의 선구자
무하의 삶과 예술

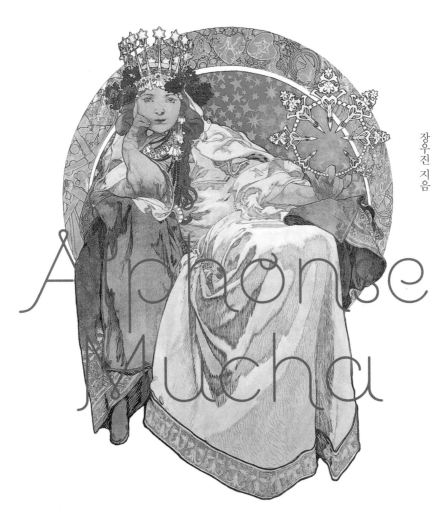

장우진 지음

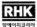
RHK
알에이치코리아

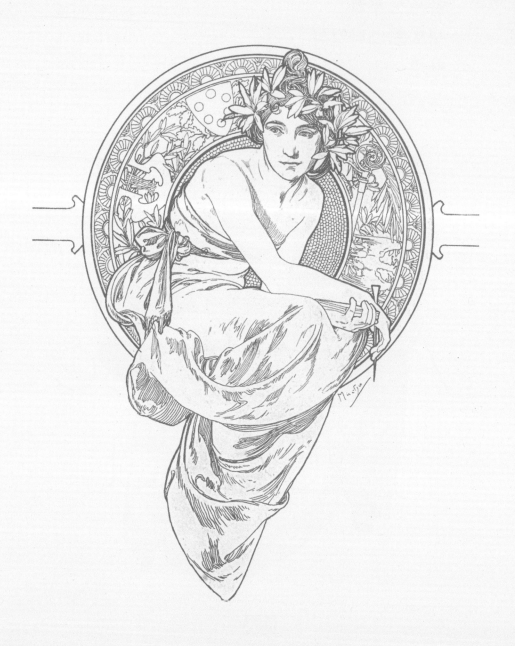

오래전 친구가 보내온 엽서 한 장이 나를 한 화가에게로 이끌었다. 엽서 속 낯선 여인은 친구가 가 있을 이국적인 세계의 풍경들을 상상하게 했다. 도톰하고 뽀얀 살결, 실타래같이 엉킨 머리카락, 유려한 몸의 곡선과 몽환적인 표정은 뿌리치기 어려운 매력으로 다가왔다. 이 여인들은 미술 서적에서보다는 책의 삽화, 잡지의 표지, 우편엽서나 달력, 포스터나 광고에서 더욱 쉽게 발견되었다. 사람들은 화가의 이름도 모른 채 이 여인들을 복제하고 도용하고 또 사랑했다. 나 역시 알폰스 무하와 그렇게 인연을 맺게 되었다.

무하가 활동했던 세기말의 파리는 세계 예술의 중심지로, 아르누보 스타일이 유행하고 있었다. 아르누보는 흔히 여성적 모티브와 식물의 덩굴무늬를 떠오르게 하지만, 사실 직선적 간소함이나 민속 전통과 결합한 디자인까지 각국의 예술 중심지에서 다양한 형태로 나타났다. 당대의 새로운 예술에 목마른 미술가들은 철과 유리, 영화와 자동차, 새로이 출연한 대중 매체에 걸맞은 양식을 창출하고자 했다. 아르누보는 미술과 삶이 결합해 주변 환경의 총체적 변혁을 요구하는 예술 운동이었다. 아르누보는 상류층의 전유물이었던 예술을 시민의 손에 쥐어 주었다.

무하는 상업적 디자인뿐만 아니라, 회화, 드로잉, 의상 디자인, 북 일러스트, 사진, 보석과 인테리어 디자인까지 여러 영역을 종횡 무진하며 대중들의 삶 속으로 파고들었다.

파리에서 유행을 주도한 무하의 예술과 삶은 아르누보와 운명을 같이 하는 것이었다. 1914년 제1차 세계 대전의 발발로 세계를 장식하고자 했던 예술가들의 꿈은 전쟁의 포성 속에 사라져 갔다.

야수주의나 입체주의 같은 새로운 현대 미술 운동의 분출은 점차 대중의 취향을 바꾸어 놓았다. 20세기 회화가 점차 양식보다는 개념적인 문제에 몰두하면서 산업 디자인과 응용 미술은 이전과 같은 역할을 할 수 없게 되었다. 이러한 아르누보의 단명과 함께 무하의 영광도 쇠잔해져 갔다. 단순한 장식 미술가로 오인된 그의 이름은 양차 세계 대전의 진통, 조국 체코의 공산화로 인한 고립을 겪으면서 잊히게 되었다. 아르누보가 재평가되기 위해서는 오래 견뎌야 했다. 1960년대에 들어서야 팝 문화의 부활로 다시 유행하게 된 아르누보는 점차 학문의 연구 대상이 되었고, 20세기 디자인의 새로운 대안으로 자리 잡게 되면서 다시 기억되었다.

아름답게 장식된 호텔의 외관, 지하철의 입구, 가판대에 진열된

엽서와 포스터, 파리의 거리를 걸어보면 쉽게 아르누보와 무하에 대한 향수와 애정을 찾을 수 있다. 그뿐만 아니다. 〈반지의 제왕〉 같은 판타지 장르의 영화, 각종 만화와 애니메이션에서 지금도 무하의 영향을 어렵지 않게 찾아볼 수 있다. 순수 미술과 상업 미술의 경계를 허물며 대중과 소통했던 그의 미술은 세기를 뛰어넘어 여전히 우리에게 영감의 원천이 되고 있다.

그림 그리기를 좋아했던 체코의 한 소년은 예술이 성직임을 알았다. 무하의 작품은 굳게 닫힌 미술관 문 너머에 있는 것이 아니라 우리의 눈길과 손끝이 닿는 곳에서 우리와 함께 숨 쉬며 우리를 위로한다. 누군가 예전의 나처럼 어느 반가운 엽서에서 그를 만나게 되길 바란다. 그리고 그때 '알폰스 마리아 무하'라는 화가의 이름이 기억되길 함께 바라본다.

CONTENTS

Chapter 3 무하 스타일의 탄생

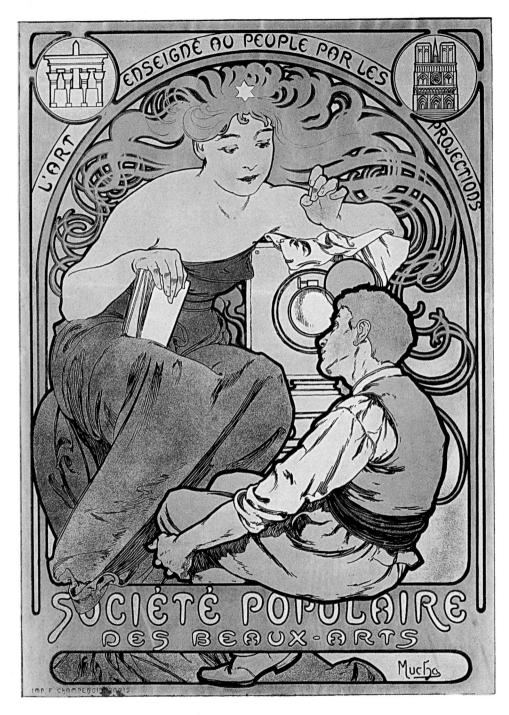

대중을 가르치는 예술 Societe Populaire Des Beaux-Arts

1897

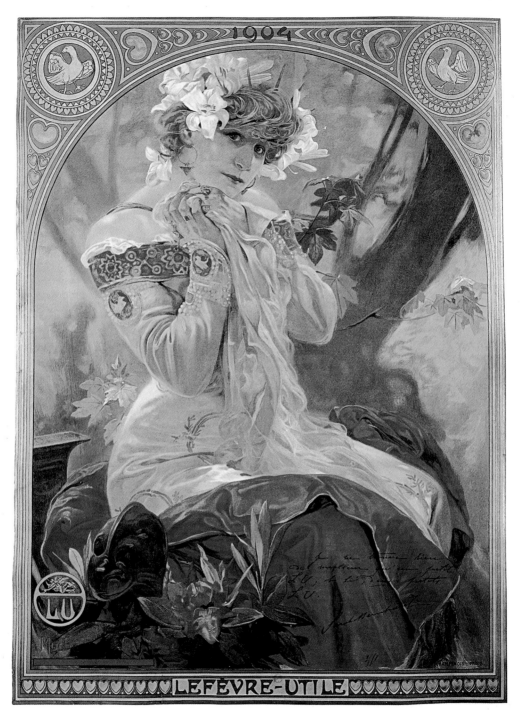

먼 나라의 공주 일세로 분한 사라 베르나르

1903

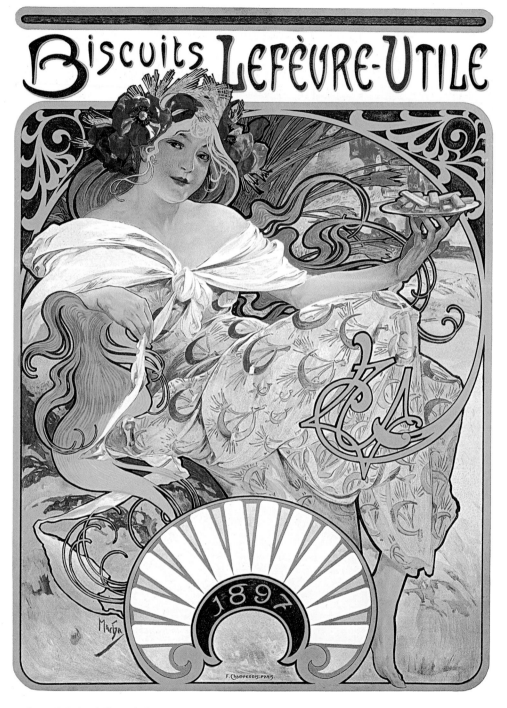

르페브르 위틸 비스킷 광고 포스터Biscuits Lefevre Utile

1896

그랜드 바자 투어 달력 Grand Bazar Tours

1902

로스 시가릴로 파리 광고 포스터Los Cigarrillos Son Los Metres

1897

잡지 《웨스트 앤드 리뷰》 표지 West End Review

1897

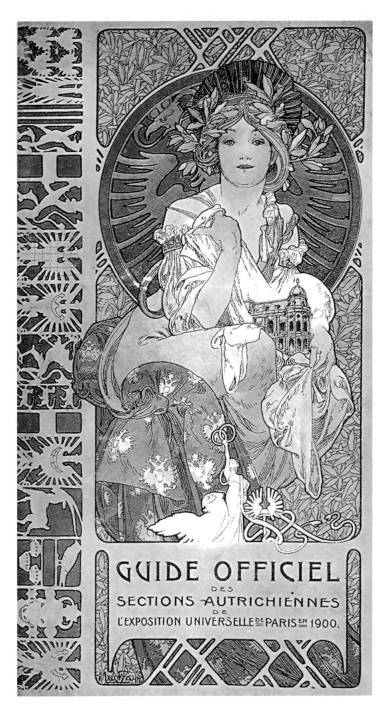

파리 만국 박람회 오스트리아관을 위한 공식 안내 표지

1900

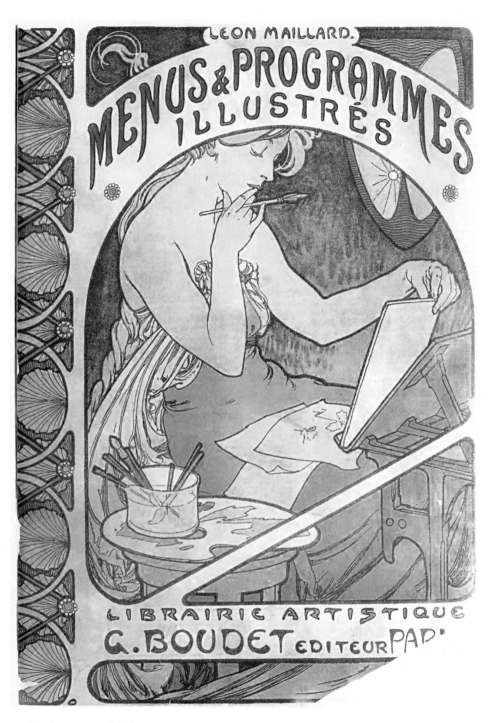

《레스 메뉴 & 프로그램 일뤼스트레》 표지

1898

장식 자료집 사전

1902

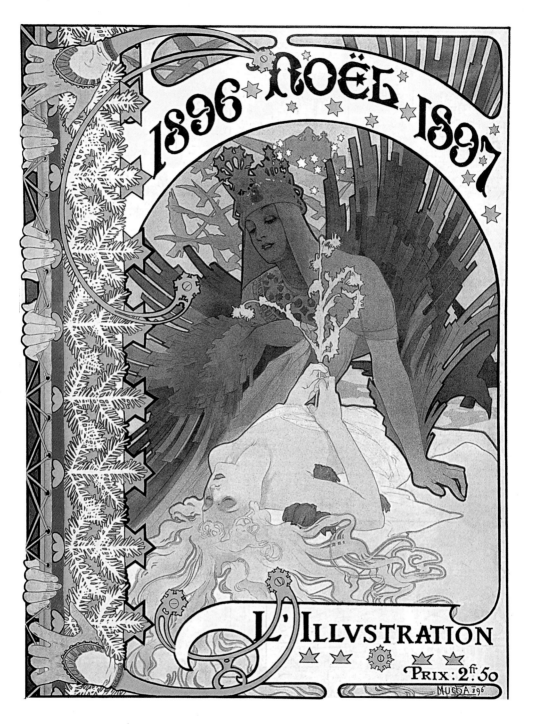

잡지 《일러스트레이션》 크리스마스를 위한 표지

1896

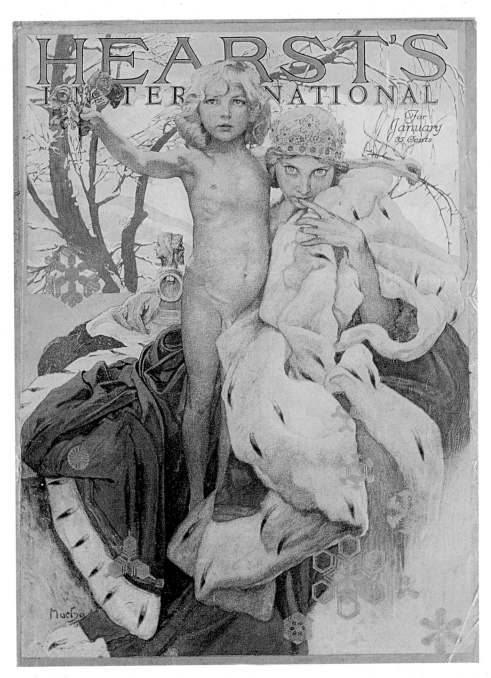

잡지 《하츠 인터네셔널The Hearst's International》 1월호 표지

1922

지나가는 바람은 젊음을 가져간다
(파리 만국 박람회 인류관과 부채를 위한 디자인)
The Passing Wind Tares Youth Away
1899

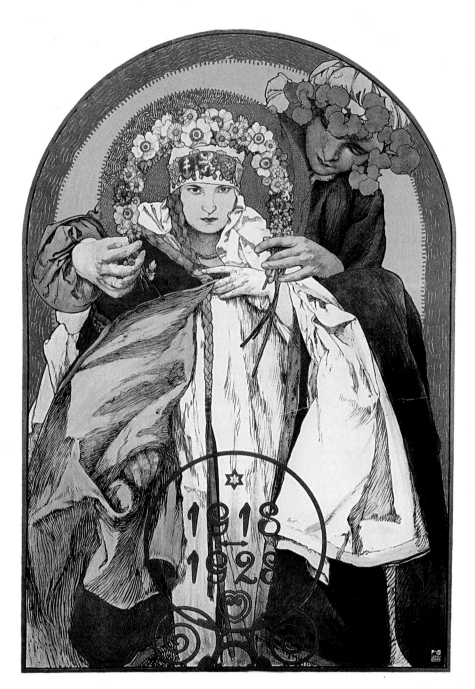

체코슬로바키아 공화국 독립 10주년 기념 포스터

Poster for the 10th Anniversary of the Independence of the Republic of Czechoslovakia

1928

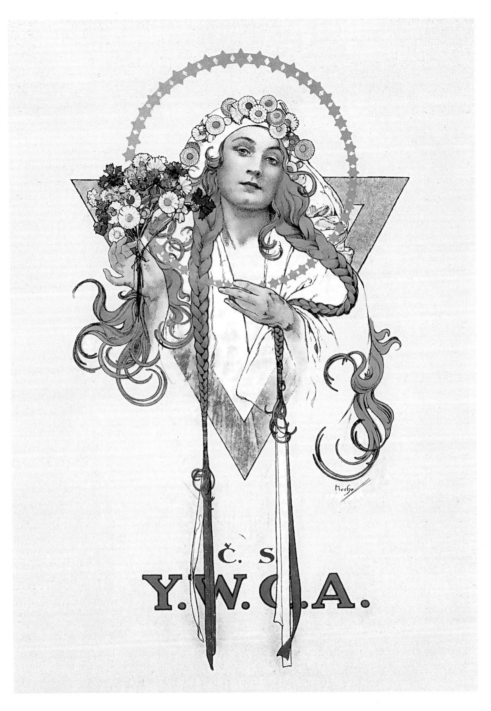

체코슬로바키아 Y.W.C.A 포스터 The Czechoslovak YWCA

1922

chapter 1

화가의 운명을 타고난 예술가

하늘이 선택한 아이, 알폰스 무하

무하는 1860년 7월 24일, 성 제임스 축일 이브에 체코 모라비아의 작은 마을 이반치체에서 태어났다. 법원의 하급 직원이었던 아버지 온드르제이 무하는 이미 한 번의 결혼을 통해 1남 2녀를 두고 있었다. 어머니 아말리에는 오스트리아의 수도 빈에서 귀족 자제들을 가르쳤던 엘리트 여성으로 결혼 적령기를 훌쩍 넘긴 나이였지만 빈의 향기를 느끼며 자유로운 생활을 누리고 있었다.

모라비아의 작은 마을과 제국의 수도 빈. 전혀 인연이 닿을 것 같지 않은 이 두 사람의 만남은 실로 놀라운 사건으로 연결된다. 어느 날 밤 아말리에의 꿈에 천사가 나타나 그녀에게 어머니가 없는 아이들을 보살피라는 계시를 남겼고, 곧 온드르제이에 관한 중매이야기가 나오자 그녀는 운명을 느낀 듯 망설임 없이 모라비아로 향한다. 이러한 결혼으로 태어난 무하를 아말리에는 '선택된 아이'라고 생각하게 되었으며 그가 성직자로 자라주길 바랐다. 그러나 이 아이에게 준비된 길은 조금 다른 것이었다.

마을의 구치소와 한 건물을 나누어 쓰고 있던 무하의 집은 좁은 공간에 늘 많은 식구로 북적였고 결코 넉넉하다고 할 수 없는 형편

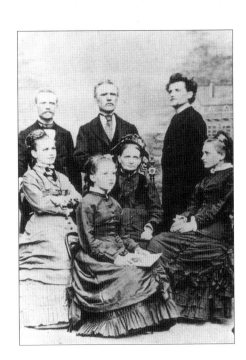

가족사진
1887

이었다. 무하는 많은 화가들이 그랬듯 왼손잡이로 태어났다. 걸음
마를 떼기 전부터 자신이 쥘 수 있는 모든 것을 가지고 깨끗한 곳
이라면 어디에든 자신의 흔적을 남겨 놓았다. 어린 무하가 온종일
낙서를 하고 다니는 통에 집안은 깨끗할 날이 없었지만 자상했던
그의 어머니는 그가 기어 다니면서도 그림을 그릴 수 있도록 목에
크레용을 메달아 주었다.

그런 그에게 예술과의 첫 접촉은 그림이 아닌 음악을 통한 것이
었다. '체코인이면 그는 음악가이다.'라는 말이 있을 정도로 체코인

들의 음악적 감수성은 뛰어났다. 스메타나Bedrich Smetana, 드보르자크Antonin Dvorak, 야나체크Leos Janacek와 같은 뛰어난 음악가들을 배출한 체코 국민의 음악적 재능과 열정은 대단한 것이었다.

무하도 체코의 여느 아이들처럼 바이올린을 켤 수 있게 될 무렵부터 그것을 배웠다. 당시 교회는 생활의 중심이었고 아이들은 교회에서 성가와 춤 같은 것을 배우며 자라났다. 무하도 그런 환경 속에서 신앙을 키웠고 교회를 통해 더 나은 교육의 기회를 얻을 수 있었다. 그는 타고난 음색 덕분에 10살 즈음에는 집에서 멀리 떨어진 성 페트로브 수도원의 성가대 일원으로 활동하며 교육을 받을 수 있었다.

음악과 종교로 자연스레 흡수된
감수성과 상상력

성당 안의 경건한 분위기, 상징적인 교회의 장식들, 화려하게 빛나는 성직자들의 법복, 타들어가는 초, 스테인드글라스의 창을 통해 어렴풋이 들어오는 빛, 황금색의 성배, 그리고 무엇보다 신비로운 종소리와 오르간의 울림, 그곳에 울려 퍼지는 장엄한 음악은 소년 무하의 가슴에 아로새겨져 그의 감수성을 단련시키고 풍부한 상상의 무대를 마련해주었다.

원래 후스주의의 프로테스탄트 문화가 강했던 체코에서 가톨릭 문화는 합스부르크가의 지배 이후 강요된 것이었다. 그러나 곧 가톨릭은 체코의 땅에 뿌리내리게 되었고 체코의 국민 종교가 되기에 이른다. 가톨릭과 함께 바로크 문화는 순조롭게 체코에 정착했으며, 이미 15세기와 16세기에 전성기를 누린 고딕 양식과 더불어 체코 문화를 이루는 두 축이 되었다. 19세기에 와서도 교회와 건축, 각종 장식 등 체코 땅의 외양은 고대로부터 이어져 온 비잔틴과 슬라브 전통, 고딕 양식 위에 바로크적 골격을 갖추고 있었다. 무하의 작품에 보이는 리드미컬한 선과 신비감은 그의 음악적 재능과 함께 어린 시절 대부분의 시간을 보낸 바로크 교회에 대한 향수에서 비롯된 것이었다.

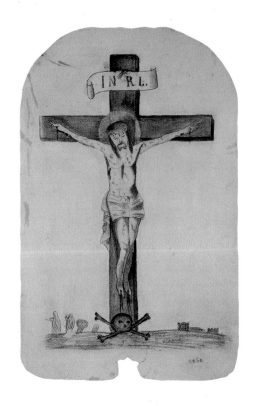

십자가에 못 박힘Crucifixion
1868년경

무하의 소년 시절 그림을 보면 당시 어린 소년에게 교회가 미친 영향이 잘 나타나 있다. 8살에 그린 〈십자가에 못 박힘〉은 손이나 발, 관절의 모습은 조금씩 어색하지만 십자가에 매달린 예수의 몸은 어린 소년의 솜씨치고는 훌륭한 해부학을 보여준다. 조용하게 눈을 감은 예수의 표정이나 그림 전체의 고요한 분위기, 예수의 머리 뒤로 보이는 후광, I N R L 글자를 두른 꼬인 리본 장식 등은 이미 '무하 양식'을 예견하고 있는 듯 보인다.

새로운 길에서 마주한 화가로서의 운명

무하는 4년 동안 성가대의 일원으로 교육받을 수 있었지만 사춘기에 찾아온 변성기로 더는 성가대의 일원일 수 없었다. 아쉽지만 무하는 이곳을 떠나야만 했다. 가난한 집안 형편 탓에 이곳이 아닌 곳에선 학업을 이어갈 수 없었고, 이제 어엿한 한 사람의 남자로서 일자리를 찾아야만 했다. 브르노의 수도원을 떠나 다시 시골 고향의 좁은 방으로 돌아가야만 하는 소년은 잠시 자신의 경로를 벗어나 보기로 한다.

친구 유렉Julek Stantejsky의 고향 우스티 나드 오리치Usti nad Orlici로의 여행은 미술 외에는 모두 낙제점을 받아버린 무하에게 어쩌면 작은 도피행이었는지도 모른다. 무하와 그의 친구 유렉은 온종일 우스티의 거리들을 쏘다녔다. 그리고 소년은 꿈꾸었다. 자신이 꾸는 꿈이 무엇인지도 모른 채. 종잡을 수 없는 자신의 마음을 달래보려 그렇게 낯선 거리를 배회했다. 그리고 우연히 들른 교회의 천장화와 마주하고서야 자신이 무엇을 꿈꾸어 왔는지 어렴풋이 알 수 있게 되었다.

움라우프Umlauf(1825-1916)라는 지방 화가가 예수의 탄생 장면을 그린 바로크풍의 프레스코화는 평생토록 무하의 뇌리에 남아

이후에도 몇 번이나 이곳에 들러 이 그림을 보곤 했다. 무하는 여비를 마련하려 이곳에서 낯선 사람들의 얼굴을 그려주며 자신이 화가가 될 운명임을 직감하게 된다.

고향에 돌아온 무하는 아버지가 일하는 법원의 서기로 취직하지만 그는 체질적으로 사무적인 일과는 맞지 않았다. 사건 명부는 그가 그린 낙서나 장식 무늬, 공소인들의 초상화로 그 가장자리가 메워졌다. 그는 홀로 그림을 그리며 자신의 꿈에 한 발짝 더 다가서고자 되도록 많은 시간을 그림과 관계되는 사회 활동에 쏟았다.

이반치체는 애국적인 도시였고 다행히 그러한 목적으로 활동하는 아마추어 극단들이 많았다. 그러한 극단들을 위해 무하는 그림을 그렸고, 그것을 통해 '미'에 굶주린 대중을 위해 봉사할 수 있다고 믿었다. 그리고 당시 한창이던 민족부흥운동에 한몫할 수 있으리라는 무하의 생각은 이후에도 민족운동가들과의 지속적인 교류와 민속 미술에 대한 관심으로 이어졌으며, 이후 슬라브 민족을 위한 회화 연작 〈슬라브 서사시The Slav Epic〉를 탄생시킨 계기가 되었다. 그는 무대를 위해 그림을 그리고 극장을 장식했을 뿐만 아니라 아마추어 배우 겸 연출가로도 활동했었다. 고향에서의 이러한 경

험들은 훗날 파리에서 충분히 빛을 발하게 된다.

　그러나 무하는 현재의 자신에 만족할 수 없었다. 데생은 서툴렀고 기교도 부족하다고 생각했다. 그래서 정식 미술 교육을 받기 위해 프라하에 있는 아카데미에 지원하게 되지만 그 결과는 입학 거부였다. 그리고 1879년 결핵으로 인한 이복 누나 아로이시아의 죽음, 어머니 아말리에와 둘째 누나 안토니아의 잇따른 죽음으로 인해 청년 무하는 가족 상실이라는 커다란 슬픔을 알게 됐다. 그러나 슬픔과 절망에 빠져 있기엔 청춘은 너무나 짧고, 호기심과 패기로 가득 찬 젊은 청년에게 세상은 너무나 가슴 두근거리는 것이었다.

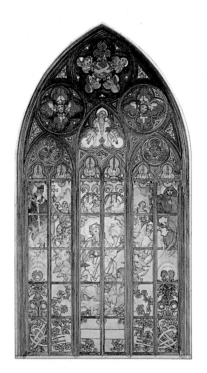

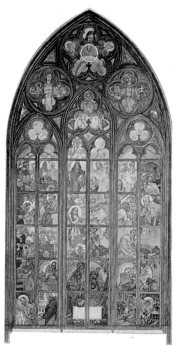

성 비투스 성당의 스테인드글라스 디자인

Design for a Window in the St. Vitus Cathedral in Prague

1931

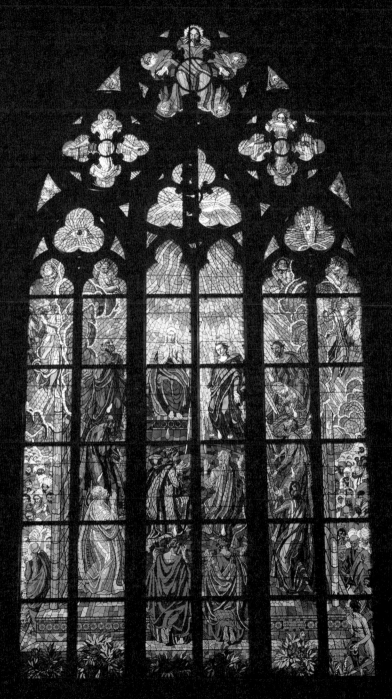

성 비투스 성당의 스테인드글라스

제국의 수도, 빈에 가다

무하는 우연히 신문에서 카우츠키 브리오시 부르크하르트Kautsky Briochi Burghardt 무대 공방에서 장식 화가를 구한다는 광고를 보았다. 그리고 회사에 작품을 몇 점 보내어 지원했다. 얼마 뒤 합격 소식을 받은 무하는 서둘러 짐을 꾸려 빈으로 향했다. 당시의 무하는 이 출발이 가족을 떠나 다시 고향으로 되돌아오기까지 30여 년에 걸친 긴 여정이 되리란 것을 결코 알 수 없었다.

그럼에도 빈은 매력적인 도시였다. 엄청난 전통의 무게를 짊어진 보수주의가 만연했음에도 1914년 이전까지 빈은 지적으로나 미적으로나 유럽에서 가장 급진적인 도시라는 명성을 얻고 있었다.

세기말 제국의 수도 빈은 보수주의와 급진주의가 뒤섞여 곳곳을 장식하고 있었다. 빈민가와 값싼 여인숙에는 부랑자와 실직자들이 들끓었지만 수도 빈은 아름답고 푸른 다뉴브 강이 흐르고 있으며, 재능 있는 예술가들과 왈츠 그리고 카페들이 넘쳐나고 있었다.

빈은 무하에게 중요한 두 가지 만남을 주선해주었다. 첫 번째는 극장과의 만남이다. 무하는 공방의 일로 자유롭게 극장을 드나들 수 있었고 그곳은 무하에게 새로운 영감의 원천과 자신을 단련시킬

교습소가 되었다. 그리고 두 번째는 한스 마카르트Hans Makart(1840-
1884)와의 만남이다. 그는 당시 합스부르크 왕가의 마지막 황제인
프란츠 요제프 황제Franz Joseph가 다스리는 수도 빈에서 절대적인
영향력을 발휘하고 있는 화가였다. 그는 황제의 전폭적인 지지 아
래, 회화는 물론이고 패션, 인테리어, 장식 미술에 이르는 도시 외
관의 모든 것에 영향을 미치고 있었다.

　무하 또한 마찬가지였다. 마카르트의 신화화나 역사화에 등장
하는 이국적이면서도 상징적인 여인들은 무하가 깊이 영향을 받을
만큼 충분히 매력적이었고, 그의 삶의 방식대로 채워진 스튜디오
는 무하에게 지울 수 없는 인상을 남겼다. 대형 캔버스, 온갖 이국
적인 소품과 커튼으로 장식된 커다란 스튜디오에는 당시 유명했던
배우와 음악가, 미술가들로 북적였다. 이후 파리에서의 성공의 발
판을 마련해준 당대 최고의 여배우 사라 베르나르Sarah Bernhardt도
무하가 빈에 도착한 해에 마카르트의 스튜디오에서 자신의 초상화
를 남겼다.

　영향력 있는 당대의 유명 작가와 이제 막 그림을 그리기 시작한
신출내기 공방의 화가. 그러나 무하는 이 화가의 모습에 자신의 모

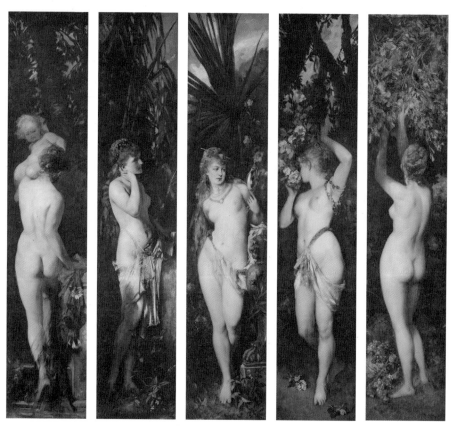

한스 마카르트, 〈다섯 가지 감각, 촉각, 청각, 후각, 미각, 시각〉
1879

습을 겹쳐 그려 보고 있었다. 호리호리한 몸매, 밝은 곱슬머리와
빛나는 눈동자, 기품 있는 얼굴과 매력적인 목소리, 바이올린과 기
타를 연주하고, 미래에 대해 두려울 것이 없는 이제 스물한 살의
청년 무하는 제국 수도의 화려함을 마음껏 탐식하고 있었다.

위기의 순간, 직감이 이끈 곳

언제나 운명의 여신은 인간의 운을 시험하는 장난을 즐긴다. 그리고 우리의 인생이란 그 운명의 장난 속에 희극과 비극이 교차하는 무대이다. 1881년 12월, 무대 공방의 가장 큰 고객이었던 링 극장Ring Theatre의 화재로 공방은 큰 타격을 받게 된다. 공방의 일원 중 가장 나이 어리고 경험이 없었던 무하는 그곳을 그만둘 수밖에 없었다. 고향에서 떠나온 지 겨우 몇 개월. 그는 직장도 잃고 돈도 없었지만 이상하게도 걱정은 되지 않았다. 무하는 당시의 심정을 이렇게 회고한다.

'나는 매우 흥분되는 한 순간에 놓여 있었다. 당황스러운 것도 두려운 것도 아니었다. 오히려 호기심이 일었다. 이 모든 일 뒤에 어떤 일이 닥쳐올 것인가? 모든 일이 다시 좋아지거나 혹은 그렇지 않다 하더라도 나는 계속 그림을 그릴 것이다. 아직 약간의 돈이 있는 동안에는 빈에 머물렀으나 주머니에 단지 5플로린만 남게 되자 나는 바다로 향했다. 그리고 직감은 나를 프란츠 요제프역으로 떠밀었다. 그리고 북쪽행 열차 시간표를 보고 있던 나에게 라Laa라는 이름이 눈에 띄었다. 그래, 떠나자. 그리고 라를 보는 거야.'

그는 어쩌면 아무것도 가진 것 없이, 아는 사람 하나 없는 어느 낯선 도시에 홀로 도착하기를 몹시도 원했는지 모른다. 그리고 그곳에서 모든 것을 처음부터 다시 시작하기로 마음먹었는지도 모른다. 언제나 신의 가호가 함께하여 운명의 길로 인도되리라는 확신이 그에게는 있었다.

그는 묘한 기대감으로 라역에 내렸다. 그러나 아무런 일도 일어나지 않았고 누구 하나 그에게 말을 거는 이도 없었다. 주위를 둘러보던 그는 오래된 폐허를 발견하고 그 쓸쓸한 마음을 담아 그곳을 스케치했다.

다음 기차로 미쿨로브Mikulov에 닿은 무하는 더는 여행할 돈이 없었다. 그날 밤의 숙박비로 수중에 있던 돈을 다 써버린 그는 다음 날 끼니조차 해결할 수 없었다. 그러나 신의 가호 덕분인지 라에서 폐허를 그린 스케치를 한 서점에서 팔 수 있었고 그것을 계기로 마을 사람들의 초상화를 그려주는 일을 하게 되었다. 다행히 사람들은 그의 그림을 좋아했고 지역 인사의 초상화를 그리거나 장식 일을 하며 마을에 정착할 수 있었다.

극장과 연주회, 친절한 마을 사람들과 즐겁게 보내는 미쿨로브

에서의 평온한 나날들이 이대로 계속될 것만 같았다. 그러던 어느 날 무하에게는 새로이 도전해야 할 일이 나타난다. 그것은 이 지역의 대지주였던 쿠엔 벨라시 백작Count Khuen Belassi이 무하에게 자신의 성에 프레스코화를 그려 달라고 부탁한 것이었다. 백작은 흐루쇼바니 근처에 새로 지은 엠마호프 성의 실내 장식을 무하에게 맡겼다. 당시까지 프레스코화에 대한 경험이 없었던 무하에게는 힘든 일이었다. 그러나 다행히 쿠엔 백작의 서재에는 그가 공부할 수 있는 좋은 책들이 있었고 무하는 성실히 프레스코 기법 하나하나를 익혀나갔다. 그는 성실한 노력으로 과거 프레스코화의 단점들을 보완할 수 있었고 미래를 위한 자양분을 쌓아가고 있었다.

무하의 작업을 지켜보던 백작은 기꺼이 이 성실하고 재능 있는 젊은 화가의 후원자가 되어주기로 했다. 또한 그는 무하를 티롤에 사는 자신의 동생 에곤Count Egon에게 보내 좀 더 좋은 환경에서 그림을 그릴 수 있도록 도와주었다. 아마추어 화가이기도 했던 에곤 백작은 무하가 뮌헨 아카데미에서 수학하도록 지원했다.

뮌헨에서 만난 친구들

1885년 무하는 뮌헨에 도착한다. 뮌헨은 바이에른 왕국의 주도로 1871년 독일 제국에 가입해 있었다. 바이에른의 왕 루트비히 2세는 국가 경영에는 관심이 없고 바그너에 심취하거나 노이슈반스타인과 같은 화려한 성을 짓는 등 자신의 취미와 관심을 위해 무분별하게 재정을 낭비하는 것으로 유명했다. 당시의 뮌헨은 유럽에서 몇 번째 가는 도시로서 많은 유학생과 예술가들이 몰려들고 있었다.

무하는 아카데미에서 멀지 않은 곳에 하숙하며 요자 우프르카Joža Uprka, 루덱 마로드Ludek Marold, 카렐 마세크Karel Mašek와 같은 동향 친구들과 레오니드 파스테르나크Leonid Pasternak, 다비드 비드호프David Widhopff 같은 러시아 출신 친구들과도 금세 어울리게 되었다. 또 슬라브족으로 꾸려진 이 예술가 모임인 '슈크레타'의 대표가 된 무하는 뮌헨으로 유학 온 다른 슬라브 학생들도 맞아들였다. 그중에는 《닥터 지바고》의 작가인 보리스 파스테르나크Boris Pasternak의 아버지가 되는 레오니드 파스테르나크도 있었다. 이곳에서 알게 된 친구들은 이후 파리 유학 시절에도 무하에게 큰 의지가 되어주었다. 그들은 자주 무하의 방에 모여들어 서로의 작품 구

《크로커다일과 범선》을 위한 삽화
1885

성 키릴과 메토디우스
1886

성을 고쳐주기도 하고 기타 연주에 맞춰 각자 고향의 민속 노래를 부르며 향수를 달랬다. 이들은 함께 잡지를 만들어 글과 그림을 싣거나 뮌헨 신문에 발표하기도 했다. 무하는 누이의 남편인 쿠브르가 발행하는 잡지 《크로커다일과 범선Krokodyl and Slon》에 삽화를 싣기도 했는데, 이 시절의 그림에서도 무하 특유의 유려한 곡선을 살린 장식 서법을 볼 수 있다.

뮌헨에 머문 2년 동안 무하에게 가장 추억할 만한 작품은 미국 노스다코타 주의 체코인 개척 교회를 위해 그린 〈성 키릴과 메토디우스〉였다. 체코인들은 슬라브 문자를 만들고 그 문자로 성서를 번역한 이 두 형제에게 커다란 존경과 애정을 가지고 있었다. 그림의 왼쪽에서 수도사 복장을 한 동생 키릴은 구름 사이로 나타난 신의 현상을 가리키며 우리의 시선을 그쪽으로 이끌고, 메토디우스는 그러한 신을 향해 경배하고 있다. 이 작품에서 눈여겨볼 만한 것은 인간을 감싸 안으며 화면의 배경에 등장하는 초월적 존재에 대한 표현이다. 영혼과 초월적 존재에 대한 강한 믿음을 가지고 있던 무하는 이후 신비한 분위기에 휩싸인 신적 존재에 대한 묘사로 우리에게 감동을 자아낸다.

뮌헨에서의 수업을 마친 무하는 다시 엠마호프 성으로 돌아와 있었다. 이곳에서 그는 쿠엔 백작의 요청으로 당구장을 개조하는 작업에서 벽면의 프레스코화를 담당하게 된다. 로마 시대부터 현대에 이르는 게임 장면들을 담았다고 하는 이 벽화는 제2차 세계대전 중에 성이 파괴되어 지금은 찾아볼 수 없게 되었다. 당시 무하의 화풍은 뮌헨에서 교육받은 엄격한 역사주의적 아카데미즘과 한스 마카르트, 귀스타브 도레Gustave Doré의 영향을 받은 것이었다고 한다.

무하가 당구장의 장식 작업을 끝마쳤을 때 쿠엔 백작은 무하에게 물었다. "자네의 계획은 무엇인가?" 무하는 그저 "그림을 그리는 것입니다."라고 밖에 대답할 수 없었다. 그러한 무하에게 백작은 다시 묻는다. "당신은 아직 더 공부해야만 하오. 로마로 갈지, 파리로 갈지 선택하시오." 무하는 주저 없이 대답한다. "파리요." 이리하여 무하는 벨 에포크의 화려한 파리와 조우하게 된다.

자화상
1888

chapter 2

무하에게 찾아온 파리에서의 기적

예술적 시야를 넓혀준 파리에서의 생활

1887년 무하가 도착했을 당시 파리는 많은 마차와 새로이 늘어나는 자동차들로 현재보다 더 심각한 교통 체증을 겪고 있었다. 이미 세계 예술의 중심지이자 관광 명소가 된 파리는 휘황찬란한 불빛으로 밤을 잊고 있었다. 폴리 베르제르, 카지노 드 파리, 코미디 프랑세즈에서는 화려한 레뷰와 춤이 있었고 밤의 서커스와 물랭루즈가 있던 피갈 광장 주변의 카바레와 바에서는 질탕한 유혹이 오가는 야한 여흥들이 이어졌다. 그리고 파리 거리에 나붙은 외설적인 포스터들은 이러한 퇴폐적인 분위기를 확산시키는 데 한몫하고 있었다.

　부르주아들이 화려한 도시에서 쾌락에 몸을 내맡기고 있는 동안 빈민가와 매음굴에서는 부랑자와 창녀, 가난한 예술가들이 불안한 생계를 이어가고 있었다. 폴 베를렌Paul Verlaine과 말라르메 Stéphane Mallarmé가 자주 드나들었다는 카페에서는 새로 지어지는 지하철역과 프랑스 혁명 100주년 기념으로 세워지는 에펠탑이 도시 경관에 미칠 영향에 대해 옥신각신하는 공방이 오갔으며, 여전히 유명한 예술가들과 앞으로 유명해질 예술가들이 열띤 토론과 각자의 고민에 골몰해 있었다.

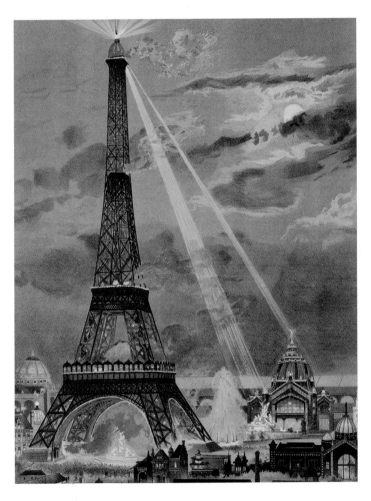

조르주 가랑, 〈파리 만국 박람회에서 조명이 켜진 에펠탑〉
1889

프랑스어를 한마디도 할 줄 몰랐던 무하는 주위에서 들려오는 생소한 프랑스어와 이 도시의 번잡함 속에 귀머거리가 된 것 같았고, 파리의 겨울은 유난히 추웠다. 뮌헨 아카데미에서 만난 친구와 함께 아카데미 줄리앙Academie Julian에 입학한 무하는 틈틈이 프랑스어를 배우며, 온종일 그림 그리는 일로도 모자랄 지경이었다.

캔버스를 앞에 놓고 그림을 그리던 무하는 골목에서 들려오는 상인들의 고함소리에 잠시 붓을 놓았다. 꽃을 파는 아낙네, 빵을 배달해주는 점원, 쓰레기를 치우는 청소원, 신문을 파는 소년까지 창 밖에서 들려오는 이런 다양한 소리에서 이 도시의 생기를 느꼈다. 창밖으로는 남회색빛 함석지붕과 겨울의 황량한 파리의 하늘이 보였다. 무하는 이곳 파리의 화실에서 과거에도 미래에도 몇 천 명의 화가들이 꾸었을 그런 꿈을 꾸고 있었다.

아카데미 줄리앙 시절의 무하는 너무나도 화려하고 모든 것이 빨리 지나가 버리는 이 도시에서 시골 촌뜨기 화가로서 자신감을 잃었는지도 모른다. 그러나 파리의 생활은 그에게 매우 유익한 것이었다. 색채나 형태와 같은 기술적인 문제뿐만 아니라 예술에 대

한 폭넓은 관심과 관점을 갖게 해주었다.

　그리고 국제도시 파리에서 소수 민족인 슬라브인 예술가로서 그는 자신의 나라와 민족에 대해 다시 한 번 생각하지 않을 수 없었다. 민족주의자들과의 지속적인 교류는 체코의 민속 미술에 대한 새로운 관심과 애정을 느끼게 해주었으며 예술의 사회적 역할에 대해서도 눈 뜨게 해주었다. 뿐만 아니라 줄리앙 아카데미의 젊은 예술가들과의 교류는 무하 양식을 이루는 데 중요한 역할을 하게 된다. 그는 파리에 와서야 비로소 윌리엄 모리스William Morris, 마테를링크Maurice Maeterlinck, 베를렌에 대해 알게 되었으며 1886년 장 모레아Jean Moréas가 발표한 상징주의에 관해서도 알게 되었다. 그리고 후에 나비파Les Nabis('형제애'라는 히브리어에서 유래)를 형성한 보나르Pierre Bonnard, 드니Maurice Denis, 랑송Pail Ranson과 같은 젊은 화가들과의 교류는 신비주의적이며, 비의적인 관심을 고조시켜, 원래 초현실적인 존재에 대한 믿음이 강했던 무하의 작품에 고스란히 영향을 주게 된다.

가장 힘들었던 시기에 찾아온 기회

무하는 곧 줄리앙 아카데미의 보수적인 교육에 싫증을 느끼고, 그랑 쇼미에르 거리에서 가까운 아카데미 콜라로시Académie Colarossi의 학생이 된다. 파리에 조금 익숙해진 그는 젊은 예술가들과 학생들이 모여 사는 생 제르맹 데 프레와Quartier Saint-Germain-des-Prés 카르티에 라탱Quartier latin 지역을 쏘다니기도 했다. 그런 무하의 주머니 속엔 항상 작은 스케치북이 있었다. 그 스케치북에는 파리 식물원의 이국적인 식물들, 큰 가로수길, 시장과 철도역에서 만나는 사람들의 표정과 몸짓이 생생하게 담겼다. 무하는 이렇듯 자신이 만나는 모든 것들을 열정적으로 그리고 있었다.

한편, 뮌헨에서는 쿠엔 백작이 무하의 소식을 애타게 기다리고 있었다. 매달 200프랑씩 지급되는 돈이 헛되이 쓰이지 않기를 바라면서 말이다.

그러던 1889년의 어느 날, 무하는 비극적인 소식을 접했다. 당시 합스부르크 왕가의 제1 왕자였던 루돌프 왕자가 변사체로 발견된 것이었다. 황제의 강요로 이루어진 불행한 결혼을 비관한 왕자는 자살로 생을 마무리했다. 자유주의 사상에 매료된 왕자가 왕위를 계승받은 후 제국 내에서의 슬라브 민족에 대한 위치가 조금은 나

아지리라고 기대한 무하에게 그의 죽음은 크나큰 충격이었다. 하지만 그날 그보다 더 시급한 문제가 그에게 닥쳤다는 것을 알게 되었다. 그것은 백작으로부터 더는 재정적 지원이 없을 것이라는 사실이었다. 백작은 1년이 넘도록 무하에게서 한 점의 작품도 받지 못한 것에 화가 났던 것인지, 혹은 이 젊은 화가가 세상에 나가 좀 더 치열하게 자신을 단련하고 독립하기를 바랐는지는 모를 일이었다.

무하는 아카데미를 그만두어야 했고 생계 또한 스스로 꾸려가야만 했다. 프랑스와 체코의 출판사에서 삽화 그리는 일을 시작했지만 무명의 화가에게 많은 기회는 주어지지 않았다. 이때 무하는 인생에서 가장 어려운 시기를 맞고 있었다.

그는 렌즈콩과 까치콩만으로 끼니를 때워야 했고, 그의 화실은 불 꺼진 난로와 더러워진 벽지 그리고 테이블 밑으로 쥐들이 기어다녔다. 오직 희뿌연 창문을 통해서 어슴푸레한 빛이 새어 들어오고 있을 따름이었다. 무하는 몹시 춥고 지쳐 있었다. 그러나 무하가 이때 겪은 어려움은 오아시스에 도달하기 직전에 만나게 되는

기아와 갈증 같은 것이었다.

며칠이나 굶었을까? 고열에 시달리며 침대에 누워 있는 무하에게 누군가가 찾아왔다. 아르망 코랭사Armand Colin et cie의 편집자 부렐리에M. Michel Bourrelier가 그에게 아이들을 위한 신문인《코랭 쁘띠 프랑세 일뤼스트레Colin's Petit Francais Illustré》와《라 비 파퓰레르La Vie Populaire》를 위한 일러스트를 부탁하러 온 것이었다. 부렐리에는 파리 도시민들의 삶이 생생하게 담긴 장면들을 원했고 언제나 그들을 스케치북에 담아 왔던 무하에게는 더할 나위 없는 기회였다. 썩 좋은 계약 조건은 아니었지만 무하는 일을 하기로 했다. 이때부터 일러스트레이터로서의 무하의 재능이 꽃피기 시작한다.

《코랭 쁘띠 프랑세 일뤼스트레》에 실린 일러스트

1890-1895

가난한 보헤미안들의 아지트,
크레므리 식당

이즈음 바라Bara 거리에 있는 그의 화실에 또 다른 방문객이 찾아왔다. 콜라로시에서 함께 공부하던 친구 슬레빈스키Slewiński는 음침한 화실에 처박혀 있는 무하를 그랑 쇼미에르 거리의 크레므리Crémerie라는 식당으로 끌고 갔다.

이곳의 주인은 넉넉한 풍채만큼 미소가 아름다운 샤를로트 부인으로 가난한 학생과 예술가들에게는 자신들을 먹이고 돌봐주는 어머니 같은 존재였다. 미망인인 샤를로트 부인이 운영하는 크레므리는 단순한 식당이 아니었다. 크레므리는 가난한 학생과 예술가 무리의 아지트요, 어미 새의 품 같은 곳이었다.

콜라로시 아카데미 맞은편에 있는 이 식당은 실로 작은 아카데미였다. 세계 각국에서 모여든 학생과 예술가들이 언제나 식당을 가득 메우고 있었고 그들은 프랑스어, 독일어, 오스트리아어, 체코어, 헝가리어 등 자신의 나라말로 자신들의 다양한 관심사를 떠들어 대고 있었다. 또 그들은 샤를로트 부인이 싸주는 넉넉한 점심을 가지고 소풍이나 전람회에 함께 몰려다니기도 했다. 바닥부터 천장까지 다양한 크기의 그림들로 꽉 찬 가게의 벽은 여느 갤러리 못지않았다.

1890년 크레므리의 2층에 아틀리에를 꾸민 무하는 1896년까지 이곳에 머물면서 작품 활동을 했다. 샤를로트 부인의 크레므리는 탕귀 영감Pere Tanguy이나 바토 라부아Bateau Lavoir의 가게처럼 많은 예술가들의 삶에서 전설적인 존재가 되어 있었다. 또한 샤를로트 부인의 카페는 보헤미안의 삶을 살아가는 많은 예술가들의 만남과 인연을 맺어주는 곳이기도 했다.

1890년 이곳에서 만난 고갱Paul Gauguin이 1893년 타히티에서 돌아왔을 때 무하와 고갱, 이 두 사람은 아틀리에를 공유하며 이곳에서 함께 작업하기도 했다.

무하가 고갱에게서 받은 영향은 직접적으로 말하기는 어렵다. 다만 당시 널리 퍼져 있던 상징주의나 비의적 경향들에 대한 관심이 고갱을 통해 더욱 심화되었을 것이라고 생각된다. 그러나 무엇보다 두 사람에게는 예술이 물질세계와 정신세계를 이어줄 것이라는 예술에 대한 정신적인 공감이 늘 함께 했다.

야망을 품은 특출나지 않은 화가

크레므리로 이사 온 후 무하는 결코 넉넉하진 않았지만 연극의 의상 디자인과 아르망 코랭사의 주요 일러스트레이터로 생활을 꾸려갈 수 있었다. 그의 화실에는 언제나 손님이 끊이지 않았고 몇 가지 소품과 카메라를 사들인 그는 친구들을 모델로 사진을 찍고 이 사진들을 작품에 필요한 자료로 쓰기도 했다.

이즈음 무하는 《피가로 일뤼스트레*Figaro Illustré*》, 《일러스트레이션 앤 레뷰 멤므*Illustration and Revue Mame*》, 《코스튐 오 테아트르*Costume au Theatre*》와 같은 잡지에서 활동하면서 이미 훌륭한 일러스트레이터로 인정받고 있었다.

그러나 무하는 여전히 파리에서 성공하고자 야망을 품었지만 큰 성공을 거두지 못한 일군의 화가들과 별반 다를 것이 없는 처지였다. 그의 화첩에는 아직 누구나가 알아볼 만한 유명한 작품이 한 점도 없었다. 그런 무하에게 또 다른 무대가 준비되어 있다는 사실은 1894년 크리스마스가 되기 전까지 아무도 알 수 없었다.

그해 크리스마스 연휴 동안 무하는 고향에 돌아가지 않고 파리 화실에 남아 있었다. 이미 고향 이반치체에는 더는 가족들이 남아 있지 않았기 때문이다. 아버지는 쿠르브와 결혼한 안나와 함께 고

향을 떠났고, 막내 동생 안젤라도 결혼하여 고향에 남아 있지 않았다. 이복형 아우구스트 마저 브르노에서 젊은 나이로 세상을 떠난 상태였다.

밖에는 진눈깨비 섞인 비가 추적추적 내리고 있었고 무하는 난로와 발풍금, 이젤과 종이 뭉치들이 가득한 화실에 남아 그림을 그리고 있었다. 그의 화실에는 모라비아의 민속 모자, 중세풍의 미늘창과 의상, 미신적인 주술 의식에 쓰일 법한 각종 도구들이 여기저기 널려 있었다. 몇 해에 걸쳐 모아들인 이 이국적이고 기괴한 소품들은 오히려 이곳을 찾는 이들에게 친근감을 주었다.

무하의 작업실에는 언제라도 찾아오는 친구들을 위한 차가 준비되어 있었고, 찾아온 손님들은 향 내음과 담배 연기가 뒤섞인 그곳에서 한가로이 담소를 나누었다. 그들은 가끔 가져온 과자를 풀어놓고 엑소시즘이나 신비주의 상징, 중세의 장식이나 의상에 관한 책 따위를 읽거나 풍금을 연주했다. 또 가끔은 무하에게 돈을 빌리거나 도움을 부탁하는 이들이 이곳을 찾았으며 그들에게 따뜻한 충고와 격려도 아끼지 않았다. 무하의 화실은 이곳을 찾는 이들의 작은 카페요, 은신처였다.

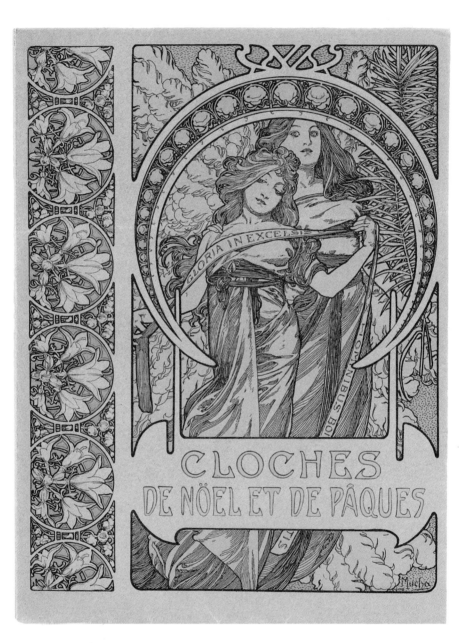

《크리스마스와 부활절의 종소리》 표지 Cloches de Nöel de pâques

1900

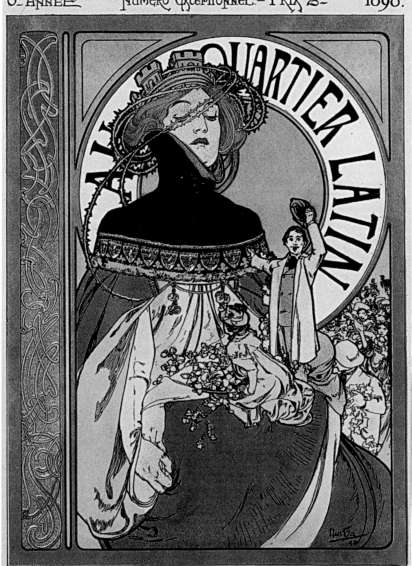

《카르티에 라탱》 표지 Au Quartier Latin Cover

1898

인생을 바꿔 놓은 한 통의 전화

크리스마스 직전 친구 카다르는 르메르시에Lemercier 인쇄소의 급한 일을 도와 달라며 무하의 화실을 찾았다. 일은 모두 끝났지만 교정쇄를 봐야 하는 일이 남아 있는데 자신은 크리스마스 휴가로 인쇄소에 갈 수 없으니 자기 대신 교정쇄를 봐 달라는 것이었다. 무하는 흔쾌히 그 부탁을 들어주었다.

크리스마스 날 그는 텅 비어버린 파리의 거리들을 지나 르메르시에 인쇄소로 향했다. 르메르시에 인쇄소는 페르낭 고틀로브, 조르주 드 쾨르Georges de Feure, 퓌비 드 샤반느와 같은 당시 유명한 미술가들이 그린 전단이나 달력, 포스터를 주로 인쇄하던 곳이었다. 무하는 크리스마스 온종일을 인쇄소에서 보내고 다음날도 남은 일을 마저 끝내기 위해 인쇄소에 있었다. 그런데 갑자기 인쇄소의 매니저가 당황한 기색이 역력한 표정으로 그에게 도움을 요청했다. 르네상스 극장에서 당대의 가장 유명한 여배우인 사라 베르나르가 주연하는 연극 '지스몽다'의 포스터를 주문한 것이었다. 포스터는 새해 첫 날 거리에 나붙어야 했지만 정작 포스터를 그릴 디자이너가 없었다. 무하 외에는.

당시 파리는 패션 규율이 엄격한 편으로 때와 장소에 맞지 않는 복장을 하면 사람들의 조롱을 감수해야만 하는 시절이었다. 그러나 극장에 출입할 만한 변변한 정장 한 벌 제대로 갖추지 못한 무하는 흰색 나비넥타이와 급하게 빌린 연미복을 허름한 작업복 검정 바지 위에 걸칠 수밖에 없었다. 어렵게 빌린 오래된 오페라 모자는 그의 머리 위에서 흔들거리며 계속 눈까지 미끄러져 내렸다. 그렇게 조금은 우스꽝스러운 모습으로 무하는 스케치북과 연필을 챙겨 급히 르네상스 극장으로 달려갔다. 그리고 관객석에 앉아 무대 위의 사라 베르나르를 지켜보았다. 관객을 압도하며 무대 위에 선 그녀는 숭고하기까지 했다.

연극이 끝나고 극장을 나온 무하는 그녀의 늘어진 의상과 화려한 화관, 그녀가 들고 있는 종려나무 가지와 무대 장치를 빠른 속도로 스케치했다. 그리고 비잔틴식 무대와 의상을 떠올렸다. 동방 교회의 전통이 여전히 남아 있었던 모라비아에서 자란 무하에게 비잔틴식 의상과 무대, 음악은 매우 친숙한 것이었고 자신만의 방식으로 연극에서 느낀 감동을 자연스럽게 스케치로 옮길 수 있었다.

사실 무하에게 사라 베르나르와 관계된 일이 이번이 처음은 아

니었다. 이미 1890년 《무대 의상 *Costume au Theatre*》이라는 잡지에 그녀가 맡은 클레오파트라 역을 위한 무대 의상을 그린 적이 있었던 것이다. 무하는 빠른 속도로 실물 크기의 포스터를 완성했다.

그러나 완성작을 본 인쇄업자는 난색을 보였다. 무하가 그린 포스터를 사라 베르나르가 절대 승낙하지 않을 거라며 괜한 시간만 낭비했다는 인쇄업자의 말에 무하도 크게 낙담하고, 조마조마한 마음으로 극장으로부터의 연락을 기다리고 있었다. 그러나 인쇄소로 걸려온 한 통의 전화는 이제 그의 인생을 바꾸어 놓게 된다. 사라는 그가 그린 포스터가 너무나 마음에 든 나머지 당장 그와 계약을 맺고 싶어 했다.

사실 〈지스몽다〉를 위한 포스터가 처음부터 무하에게 의뢰된 것은 아니었다. 그전에 다른 유명 화가들이 그려 준 포스터가 마음에 들지 않아 계속 퇴짜를 놓았던 그녀는 신비로운 분위기에 휩싸여 연기하고 있는 자신의 모습을 담은 이 포스터가 너무나 마음에 들었던 것이다. 그녀 주위에는 언제나 학식 있는 지식인들과 재능 있는 예술가들이 모여 있었고, 그녀 자신도 아마추어 소설가이자 화가, 조각가였던 만큼 그녀의 안목은 정확했다.

파리지앵의 눈길을 사로잡은 포스터

1895년 새해 첫날, 파리의 광고 선전탑에 걸린 무하의 포스터는 곧 파리 전역에 센세이션을 불러일으켰다. 폭이 좁은 장방형의 포스터는 실물 크기의 여배우의 모습을 드라마틱하게 전달했다. 당시의 원색적인 다른 포스터들과는 달리 파스텔 톤의 투명한 색채와 명암으로 채워진 포스터는 비잔틴식 모자이크로 이루어진 배경과 화려한 중세풍의 의상으로 이국적이면서도 장식적인 느낌을 주었다. 평면적인 배경과 장식은 사색에 빠진 듯한 사실적인 얼굴과 대비되어 신비감을 더했고, 포스터 속의 그녀와 눈이 마주친 파리지앵들은 여배우와 사랑에 빠지고 말았다. 무하는 하룻밤 사이에 유명해졌다.

미디어가 흘러넘치는 우리들의 시대, 요란한 음악과 고농도의 네온사인으로 둘러싸인 거리에서 〈지스몽다〉의 충격을 이해하는 것은 어려울지도 모르겠지만, 우리가 광고 속에서 만나는 배우와 스타에게 열광하듯 100년 전 파리지앵들도 포스터 속의 아름다운 여배우에게 열렬한 지지를 보냈고, 그런 마음으로 그녀가 그려진 이 포스터를 구하려고 갖은 애를 쓰게 되었다.

처음에 사라 베르나르는 이 포스터의 희소성을 고려하여 적은

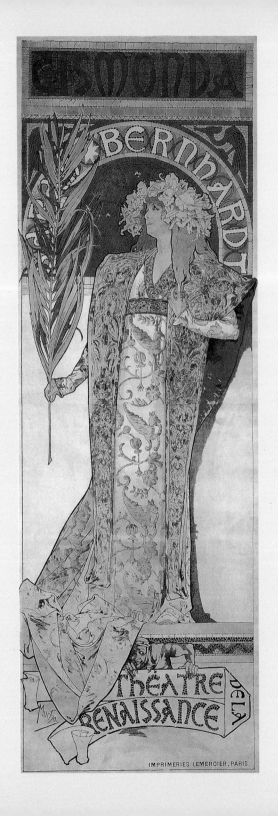

IMPRIMERIES LEMERCIER, PARIS.

그녀의 늘어진 의상과 화려한 화관,

그녀가 들고 있는 종려나무 가지와

무대 장치를 빠른 속도로 스케치했다.

그리고 비잔틴식 무대와 의상을 떠올렸다.

지스몽다Gismonda

1895

양만을 인쇄하게 했다. 그리고 자신의 팬에 한하여 조금씩만 판매했다고 한다. 그러나 사람들의 이 포스터에 대한 인기는 열렬한 것이었다. 이러한 대중들의 요구에 포스터 매매 시장은 활발해지게 되었고, 포스터를 구할 수 없었던 사람들은 몰래 벽에서 포스터를 뜯어 가거나 포스터를 붙이는 사람이나 인쇄업자를 매수하기까지 했다. 결국 사라는 4,000부의 포스터를 더 주문하게 된다. 그러나 이 과정에서 르메르시에 인쇄소로부터 3,450부만을 받게 된 사라는 550부에 관한 피해 보상을 놓고 법정 소송까지 했고 결과는 그녀의 승소로 끝났지만 포스터의 원판은 파괴되었다.

무하만의 방식으로 재탄생한
사라 베르나르

무하는 사라 베르나르를 어떻게 화폭에 담아야 하는지 알고 있었다. 낮은 이마를 가리기 위해 항상 내리고 있었던 풍성한 곱슬머리는 그녀의 깊고 커다란 눈에 음영을 만들어 신비감을 더했다. 조금 크지만 오뚝한 콧날은 그녀의 독립적인 성격과 예술적 감수성을, 가늘지만 분명한 선을 가진 입술은 관능적이면서도 단호함을 드러내었다. 그리고 희고 긴 목, 드러난 어깨선은 그녀의 여성스러움을 강조해주었다.

그녀가 가장 아름다운 곳은 무대 위에서였다. 여자에서 남자로, 희극에서 비극의 주인공으로 변신하는 변화무쌍한 그녀의 표정과 연기에 관객들은 환호하고 열병을 앓았다. 그리고 무대 위에서 열연하는 그녀의 정신과 캐릭터를 무하만큼 성공적으로 붙잡아 화폭에 옮길 수 있는 이도 없었다. 특히 사실적 표정 속에 이상화된 그녀의 얼굴은 무하 자신이 연극에 완전히 몰입하여 무대 위에서 조명을 받으며 연기하는 그녀에게서 받은 감동을 그대로 옮겨 놓은 것이었다.

여배우 이베트 길베르Yvette Guilbert는 로트레크Henri de Toulouse-Lautrec가 그린 자신의 포스터를 보고 "제발 날 좀 그렇게 끔찍하게 못생

긴 여자로 만들지 말아 줘요."라고 불평을 했다지만 사라는 실제보다 아름답게 자신을 그려 준 무하에게 감사할 따름이었다.

이러한 무하의 재능을 알아본 사라는 서둘러 그와 계약을 체결했다. 그 후 6년간 무하는 사라를 위해 〈카멜리아〉, 〈로렌자치오〉, 〈사마리아 여인〉, 〈메데〉, 〈햄릿〉, 〈토스카〉와 같은 포스터를 제작했으며 무대장치와 의상, 소품과 보석을 디자인하게 된다.

무하는 단순한 디자이너가 아닌 함께 연극의 콘셉트를 의논하고 만들어가는 동업자였다. 사실 그러한 일들은 문학적, 연극적 재능이 없다면 불가능한 일이었다. 그가 참여한 르네상스 극장의 연극들은 계속 흥행하였고 이미 파리의 유행을 선도하고 있었다. 무하가 제작한 이국적이고 화려한 의상과 소품들은 극적인 효과뿐만 아니라 극의 낭만성을 높여주었다.

연극이 끝나도 감동이 가시지 않은 관람객들과 화려한 의상과 보석에 반한 중산층의 부인들은 너나 할 것 없이 무하의 작품을 구입하고 싶어 했다. 무하와 사라, 이 두 사람은 서로의 명성에 도움을 주었고 이제 파리지앵들은 유명 여배우와 동구 시골 출신의 젊

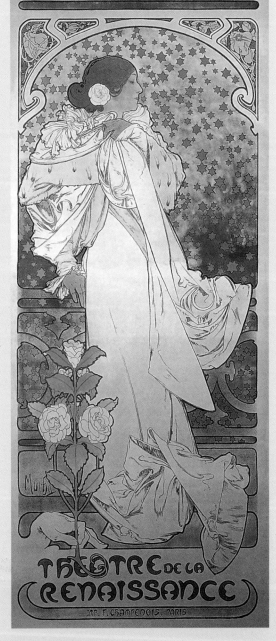

카멜리아 The Lady of the Camellias
1896

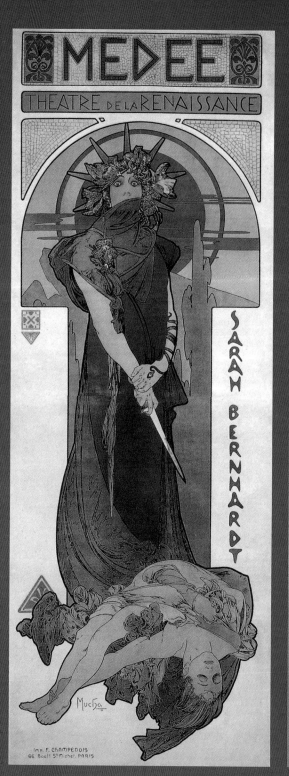

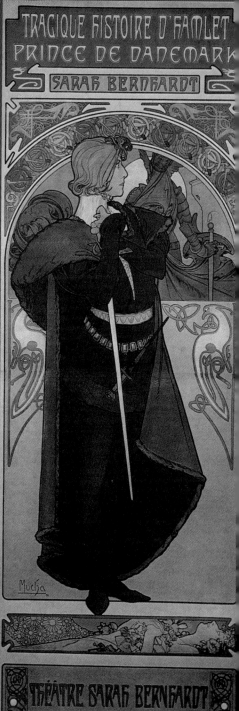

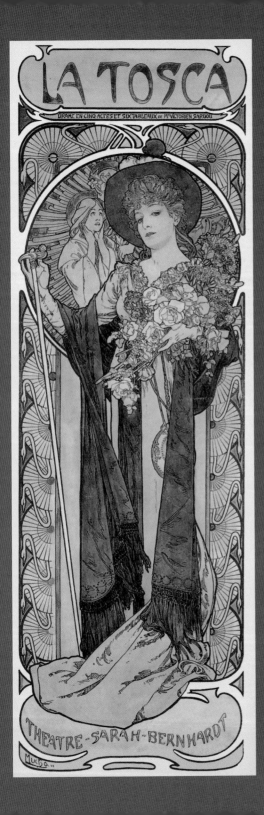

그녀가 가장 아름다운 곳은
무대 위에서였다.

메데Medea
<u>1898</u>

햄릿Hamlet
<u>1899</u>

토스카La Tosca
<u>1899</u>

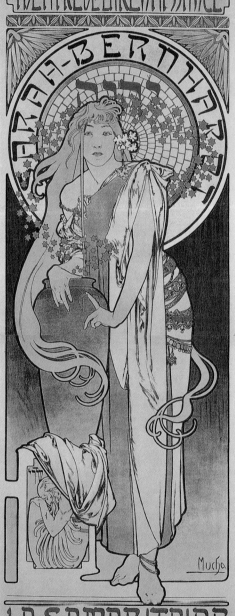

은 미술가와의 관계에 대해 입을 모아 떠들어 대고 있었다. 실제 두 사람 사이에 남녀 간에 생길 수 있는 감정적 교류가 오갔는지는 알 수 없겠으나 두 사람의 협력 관계는 성공적이었고 1901년 미국 순회공연에도 동행할 정도로 그들의 관계는 돈독했다.

로렌자치오Lorenzaccio	사마리아 여인The Samaritan
1896	1897

아르누보 여인의 전형이 된
사라 베르나르

1896년 12월, 사라 베르나르가 친구와 자신의 숭배자들을 위해 파리 그랜드호텔에 마련한 연회(이 연회는 당시 사교계에서 상당히 중요한 이벤트였다)를 위해 만들어진 포스터에서 사라 베르나르의 모습은 에드몽 로스탕Edmond Rostand이 쓴《먼 나라의 공주》의 주인공 멜리상드의 모습을 연상시킨다. 무하가 디자인한 보석의 왕관과 비잔틴식 의상, 상징적인 장식, 이국적인 백합은 신비한 동방의 공주를 떠올리게 한다. 이 포스터는 이후에 텍스트를 첨가해 1897년《라 플륌La Plume》에 사라 베르나르에 관한 기사를 위해 사용되기도 했으며, 텍스트를 뺀 채 엽서나 포스터로 팔려나갔다.

아름다운 백합의 화관, 화려한 장식, 정돈된 윤곽선 안에 굽이치는 머릿결과 사실적인 표정. 그것은 사라 베르나르를 나타내는 전형인 동시에 아르누보의 독특한 여인 이미지로 자리 잡아 갔다. 무하가 제작한 포스터를 통해 그녀의 인기는 프랑스 전역으로 퍼졌고, 바다를 건너 미국까지, 그리고 한 세기를 훌쩍 뛰어넘어 현재의 우리에게도 그녀는 여전히 이상적인 여인으로 기억되고 있는 것이다.

백합의 사라 베르나르Sarah Bernhardt
1896

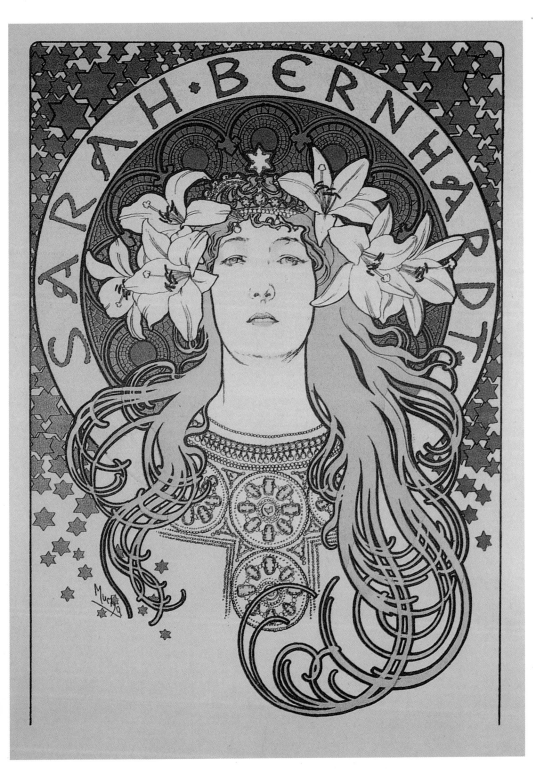

나는 예술을 위한 예술보다

사람을 위한 그림을 그리는 화가가 되기를 원한다.

백일몽 Reverie

1897

chapter 3

무하 스타일의 탄생

신비한 파문을 일으킨 〈황도 12궁〉과
살롱 데 상의 전시회 포스터

사라 베르나르가 르메르시에 인쇄소와의 불미스런 사건으로 인쇄 업자를 샹프누와Champenois로 옮기게 되자 무하 역시 샹프누와와 계약을 맺게 된다. 1896년 이후 무하는 샹프누와와 함께 일련의 장식 패널, 달력, 엽서 등을 선보이며 '무하 양식'을 형성해나간다.

그 첫 번째 작품이라 할 수 있는 것이 바로 〈황도12궁〉이다. 마치 눈의 여왕을 연상시키는 듯한 관을 쓴 여인의 섬세한 옆모습은 사람들에게 신비한 파문을 일으킨다. 굽이치는 머리칼, 머리 뒤로 륜을 이룬 12개의 별자리와 함께 그녀는 알 수 없는 미래에 대해 뭔가 비밀스러운 말을 건넨다. 별자리를 살짝 가리며 수줍게 가지를 뻗은 월계수 잎사귀와 식물 줄기를 연상시키는 장식 무늬가 그림의 가장자리를 메우고 있다.

처음 샹프누와의 달력으로 만들어진 이 작품은 세간의 인기로 1889년에는 레옹 데 샹Leon Deschamps이 창간한 잡지 《라 플륌La Plume》의 달력으로도 판매되었다. 당시 보나르, 툴루즈 로트레크, 조르주 드 푀르, 외젠 그라세Eugene Grasset, 스탱랑Alexandre Theophile Steinlen, 앙소르James Ensor, 라상포스, 루이스 레드 등이 《라 플륌》의 멤버로 활동하고 있었다. 레옹 데샹은 '살롱 데 상Salon des Cent'이라

는 갤러리를 만들고 전시회를 개최했다.

그리고 무하는 데상의 권유로 〈20회 살롱 데 상 전시회 포스터〉
를 그리게 된다. '국수 가락 양식'이라는 말을 떠올리게 하는 풍성
하게 늘어진 머리카락은 여인의 벗은 몸 위로 흘러내리고 가슴 깨
의 별 무리에서 시작된 연무는 여인의 머리띠를 이룬다. 한 손은
손가락을 입술에 갖다 댄 채 턱을 괴고 또 한 손에는 깃털 펜과 붓
이 살며시 쥐어져 있다. 이 포스터는 '무하 양식'의 전형이 된 몽환
적 여인과 장식, 인상적인 타이포를 보여준다.

무하가 이 포스터를 제작하고 있을 때 레옹 데상은 무하의 작업
실에 들러 작업 중인 이 그림을 보고 한 눈에 반하게 된다. 데상은
무하에게 그림을 완성하지 말고 미완성인 지금의 상태로 포스터를
만들자고 제안했고, 이 포스터는 스케치 풍의 날렵하며 자유분방
한 선이 살아 있는 이색적인 포스터가 되었다. 데상의 말대로 이
포스터는 대중들에게 신선한 감각으로 다가갔다.

눈의 여왕을 연상시키는 듯한 관을
쓴 여인의 섬세한 옆모습은
사람들에게 신비한 파문을 일으킨다.
굽이치는 머리칼, 머리 뒤로 륜을 이룬
12개의 별자리와 함께 그녀는 알 수 없는 미래에 대해
뭔가 비밀스러운 말을 건넨다.

황도 12궁 Zodiac
1896

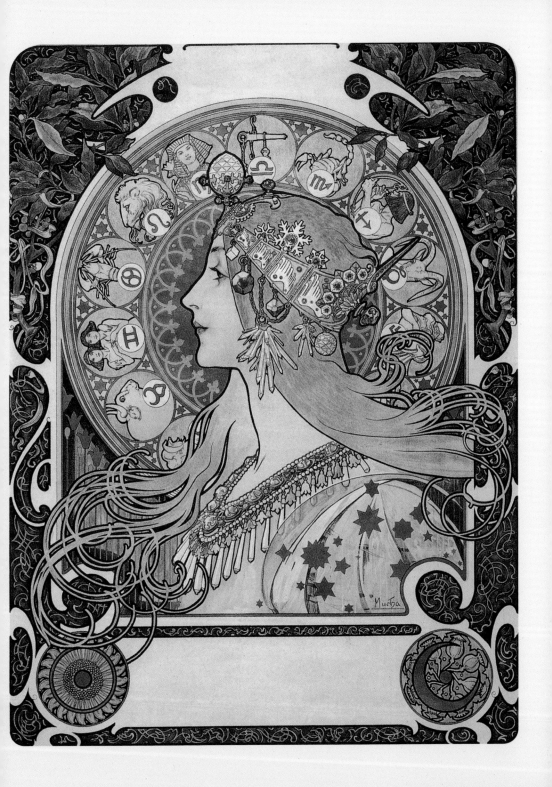

제20회 살롱 데 상 전시회 포스터 Salon of the Hundred

1896

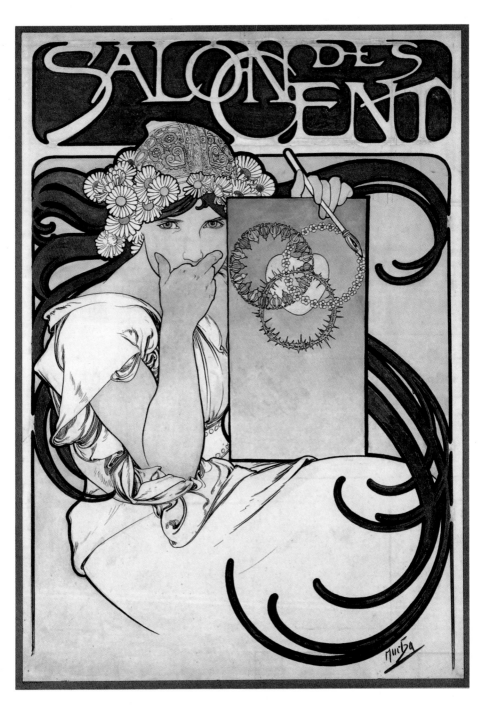

살롱 데 상 무하 전시회 포스터를 위한 디자인 Salon of the Hundred

1897

자연을 모티브로 한 무하의 대표작 〈사계〉

같은 해에 제작된 연작 패널화 〈사계〉는 봄, 여름, 가을, 겨울을 상징하는 각기 다른 네 명의 여인이 등장하고 있다. 봄꽃으로 화관을 얹은 봄의 여인은 작은 새들의 지저귐에 맞춰 수금을 뜯으며 더할 나위 없는 봄의 서정성을 노래한다. 태양만큼이나 붉은 양귀비꽃을 머리에 꽂은 여름은 그녀의 작은 발로 수면을 유희하고 물가에 자라난 수풀의 어린 가지에 기대어 의식에서 몽환으로 이어지는 여름 한나절의 나른함을 표현하고 있다. 포도를 수확하는 달콤한 가을은 그윽한 국화 향이 그 취기를 더하고 동장군이 지배하는 겨울, 어린 가지에 무겁게 내려앉은 눈은 숲의 작은 새들까지 떨게 한다. 그러나 새들은 여인의 품에서 날개를 접고 그녀의 입김으로 추위를 녹인다.

무하는 이러한 연작 장식 패널로 큰 성공을 거두고 뒤이어 다른 버전의 〈사계〉와 〈네 가지의 예술〉, 〈과일과 꽃〉, 〈네 가지의 별〉, 〈네 가지의 꽃〉, 〈네 가지의 보석〉 등의 연작을 완성한다. 각기 다른 제목을 달고 있지만 이들 작품에는 상징성을 지닌 여인과 세심하게 선택된 자연이 그의 화려한 장식으로 꾸며져 있다.

이제 무하의 포스터는 거리를 메우고 그의 장식 패널은 값싼 목

로주점의 먼지 낀 벽에서, 가난한 학생의 허름한 하숙방에서 혹은 고급 주택의 응접실에서도 볼 수 있는 것이 되었다. 그의 포스터와 장식 패널은 다시 비단 천에 그리고 엽서에, 작은 과자 상자, 도자기 접시에도 인쇄되었다. 그의 작품은 굳게 닫힌 미술관의 유리문 너머에 있는 것이 아니라 손이 닿는 거기에, 눈이 머무르는 어느 곳에나 있는 대중을 위한 예술이 되어가고 있었다.

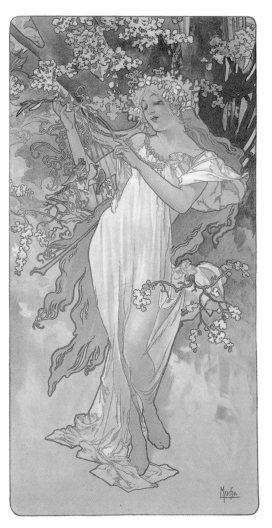

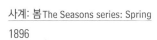

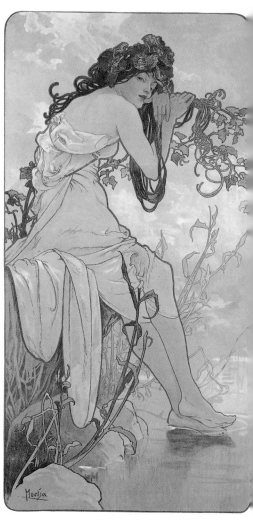

사계: 봄 The Seasons series: Spring

1896

사계: 여름 The Seasons series: Summer

1096

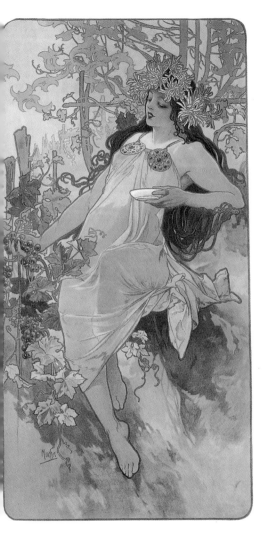

사계: 가을 The Seasons series: Autumn

1896

사계: 겨울 The Seasons series: Winter

1896

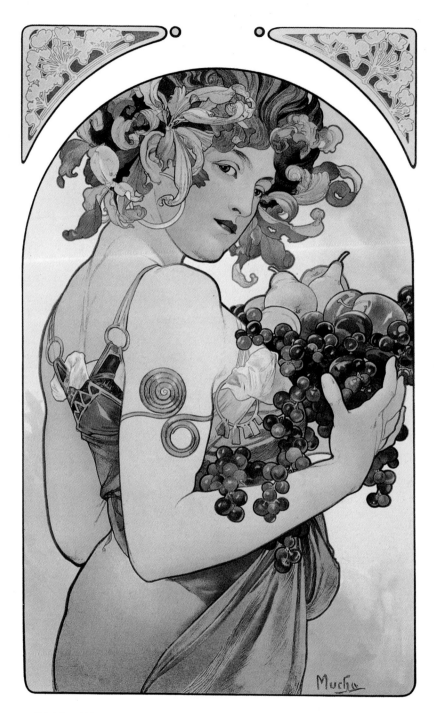

과일과 꽃: 과일Fruit

1897

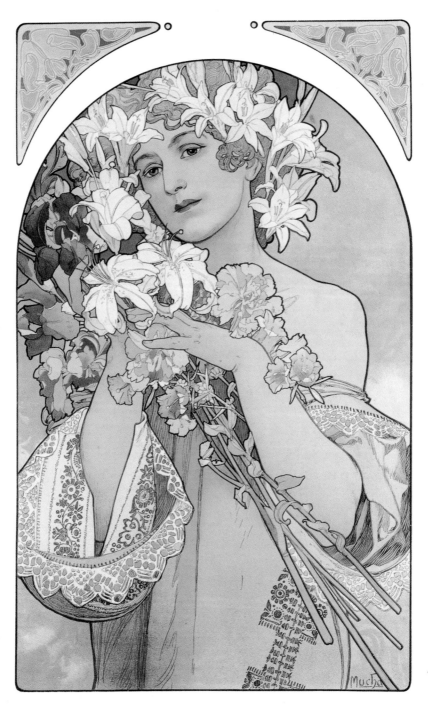

과일과 꽃: 꽃Flower

1897

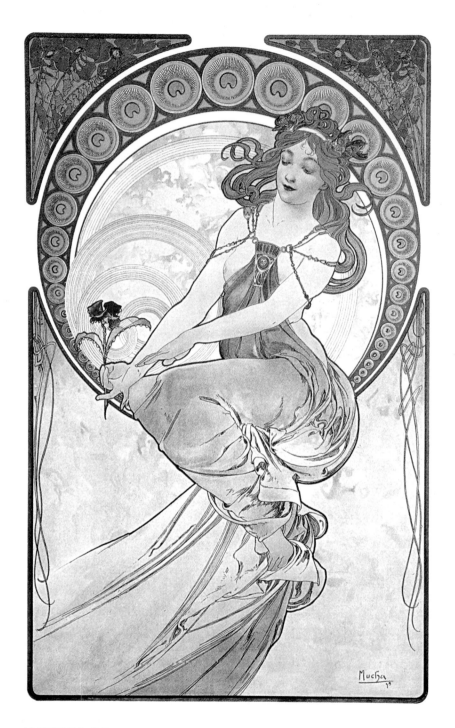

네 가지의 예술: 회화 The Arts: Painting

1898

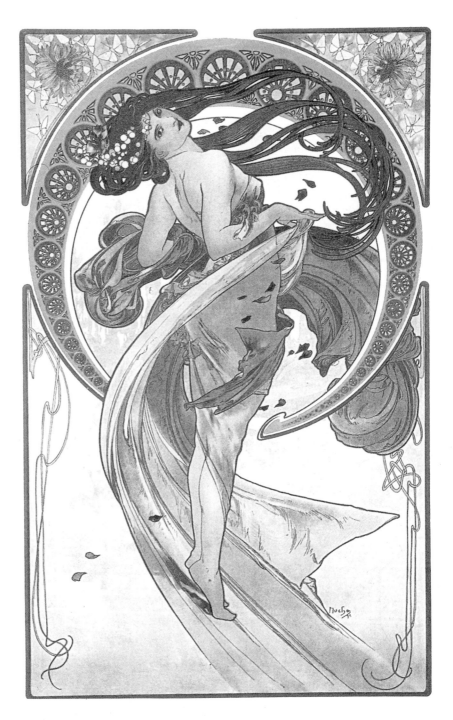

네 가지의 예술: 춤 The Arts: Dance

1898

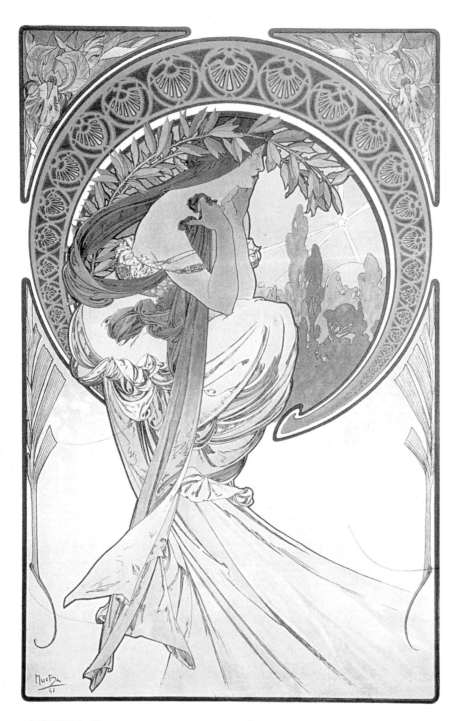

네 가지의 예술: 시 The Arts: Poetry

1898

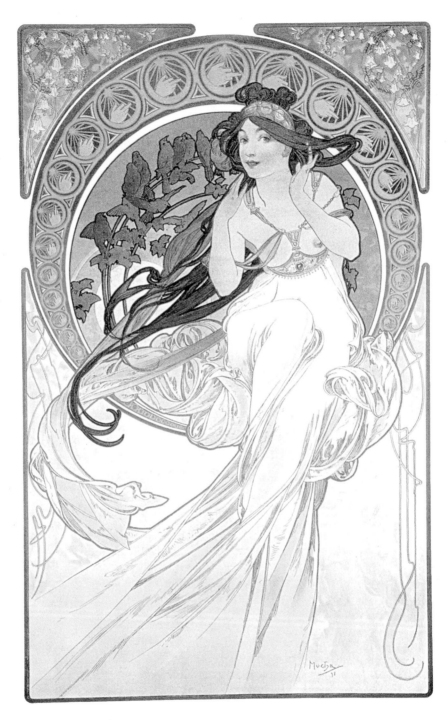

네 가지의 예술: 음악 The Arts: Music

1898

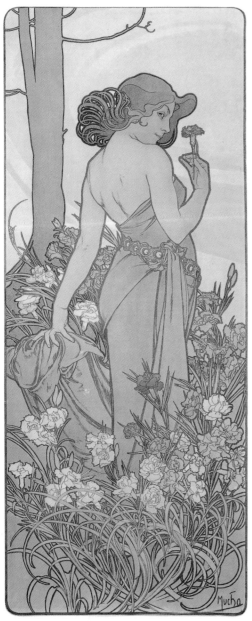

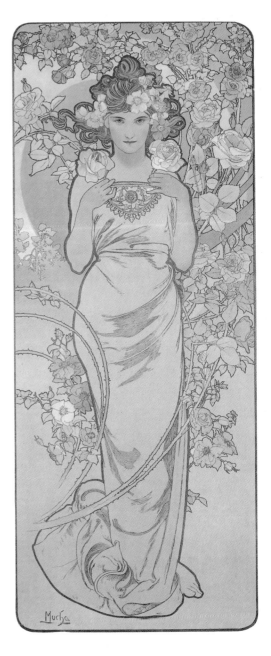

네 가지의 꽃: 카네이션 The Flowers: Carnation

1898

네 가지의 꽃: 장미 The Flowers: Rose

1898

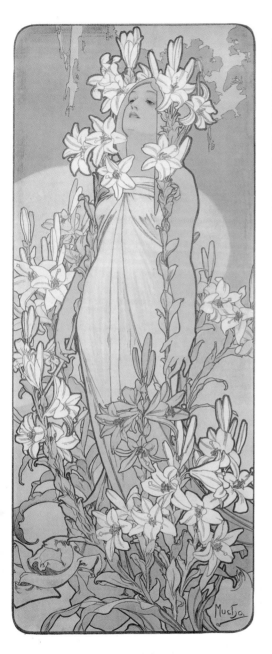

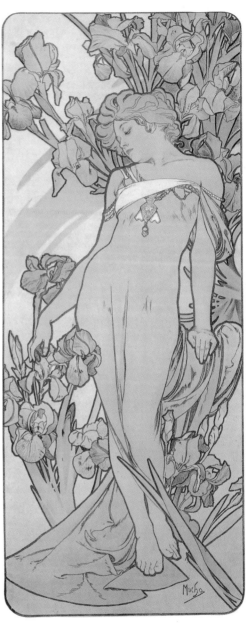

네 가지의 꽃: 백합The Flowers: Lily

1898

네 가지의 꽃: 아이리스The Flowers: Iris

1898

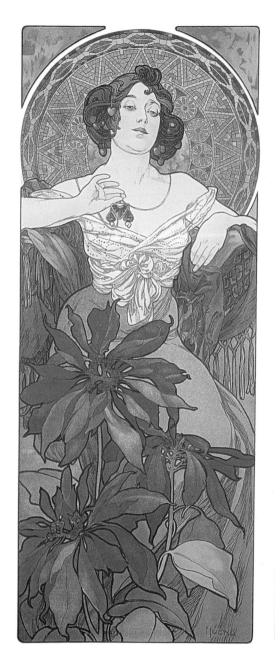

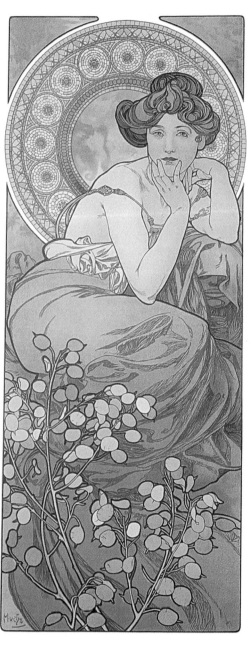

네 가지의 보석: 루비Ruby

1900

네 가지의 보석: 토파즈 Topaz

1900

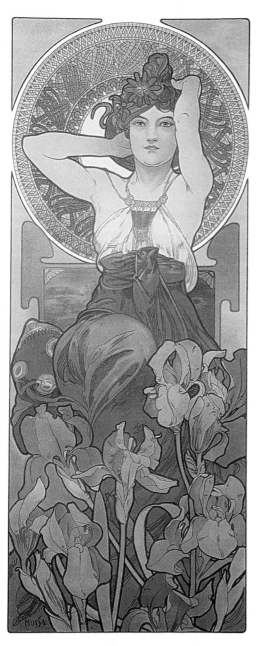

네 가지의 보석: 자수정 Amethyst

1900

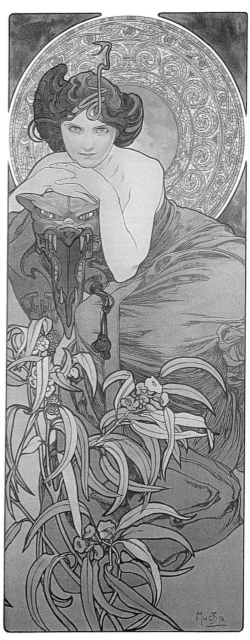

네 가지의 보석: 에메랄드 Emerald

1900

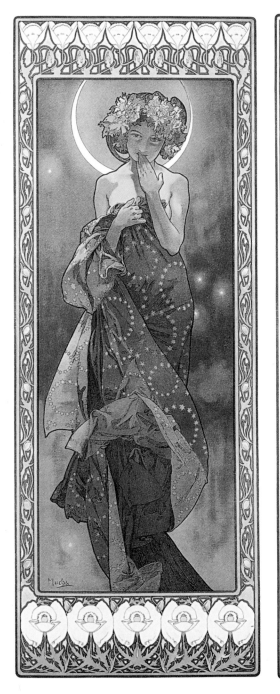

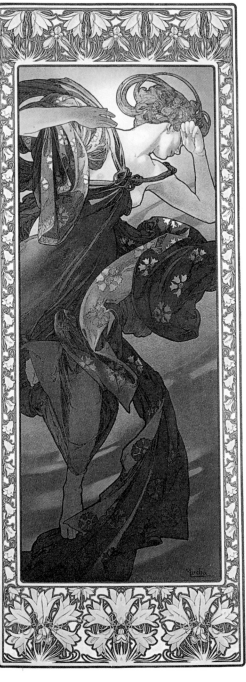

네 가지의 별: 달Moon

1902

네 가지의 별: 금성Evening Star

1902

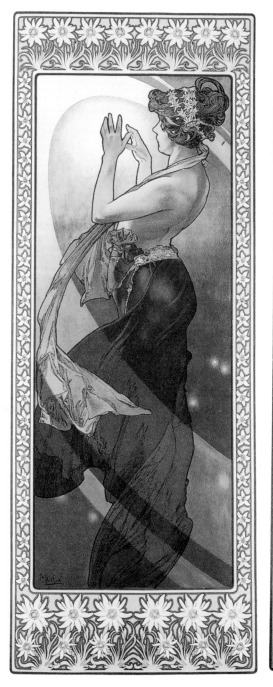

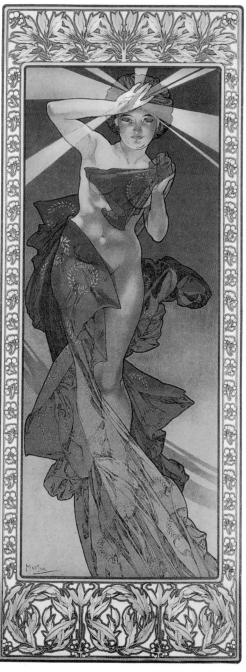

네 가지의 별: 북극성 Pole Star

1902

네 가지의 별: 샛별 Morning Star

1902

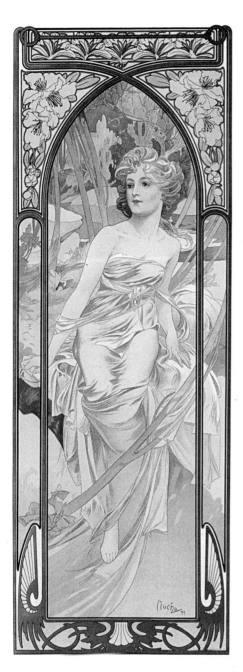

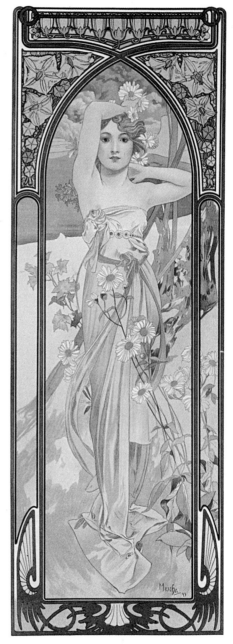

하루의 시간: 깨어나는 아침

The Times of the Day : Morning Awakening

1899

하루의 시간: 낮의 밝음

The Times of the Day : Bridthness of Day

1899

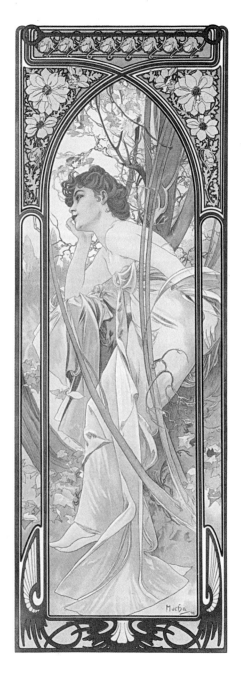

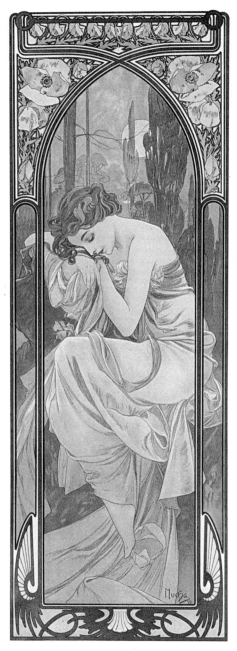

하루의 시간: 명상하는 저녁

The Times of the Day : Evening Reverie

1899

하루의 시간: 휴식하는 밤

The Times of the Day : Nightly Rest

1899

시대를 앞서간
광고계의 선구자

그의 대중적 인기는 광고 분야에서도 그의 이름을 중요한 위치에 올려놓았다. 무하가 활동하던 시기는 광고를 할 수 있는 곳이라고 해야 선전탑의 포스터와 신문, 잡지가 전부였다.

무하가 남긴 작품 중 상당량은 상업 포스터인데 아마도 무하의 작품을 통해 초기 광고 시대의 일면을 엿볼 수 있다는 것도 하나의 즐거움일 것이다. 무하의 포스터가 당시 상품 구매에 얼마나 영향을 끼쳤는지 정확하게 알 수는 없지만 유수의 기업들이 무하의 포스터를 원했고, 지금에 와서도 많은 광고에 그의 이미지가 인용되고 있는 것이 사실이다.

인쇄소 샹프누와의 좋은 수완도 한몫하여 무하는 르페브르 위틸이나 샴페인 모에 에 샹동, 네슬레를 비롯하여 많은 대기업들의 포스터들을 제작했다. 그들은 왜 무하의 포스터를 그토록 원했던 것이며 그의 작품은 도대체 어떤 호소력을 지니고 있었던 것일까?

무하는 광고주와 소비자가 무엇을 원하는지 잘 알고 있었다. 오랫동안 무하와 계약 관계에 있었던 거대 비스킷 회사인 르페브르 위틸의 포스터에는 말끔하게 차려입은 신사와 숙녀가 등장한다. 흰 장갑에 실크 모자를 그러쥔 콧수염의 신사, 리본과 깃털로 장식

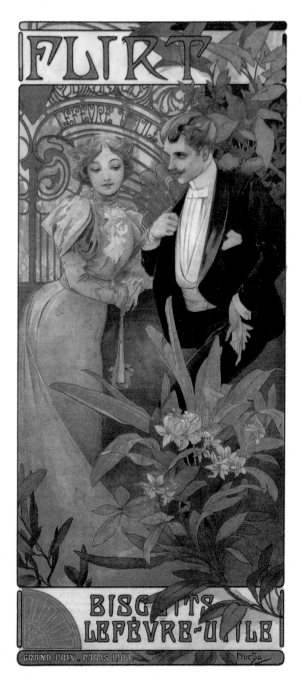

르페브르 위틸의 비스킷 플래르트(연애, 사랑을 얻는 술책) 광고 포스터

Flirt Lefevre Utile

1899

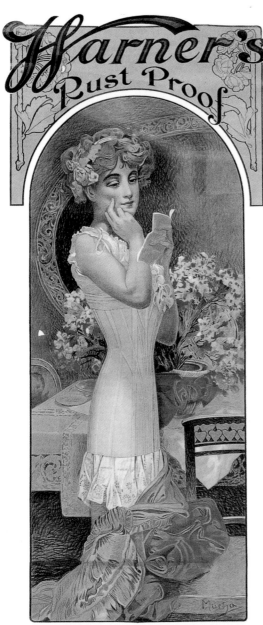

워너 코르셋 광고 포스터

Warner's Rust-Proof Corsets

1909

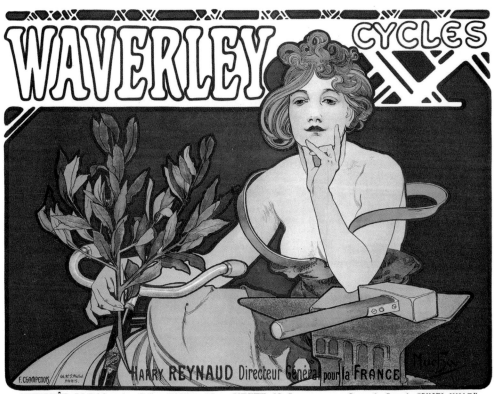

웨이벌리 자전거 광고 포스터Waverley Cycles

1897

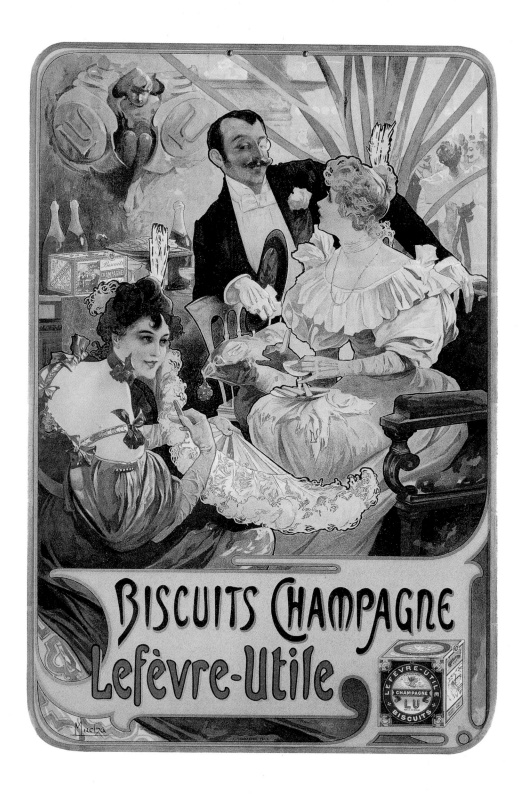

한 고급스런 여인의 의상 그리고 단정한 실내에 놓여 있는 르페브르위틸의 비스킷 상자는 그들이 보여주고자 하는 계층과 삶의 방식을 전달한다.

'에드워드 시대의 멋쟁이'라 할 만하게 멋지게 차려입은 이 신사와 숙녀들은 상류층이나 신흥 부자들의 생활 방식, 즉 어느 귀부인의 살롱에서 파티를 한다거나 로튼 로에서 승마를 하고, 뉴욕 메트로폴리탄의 오페라에 취하는가 하면 라이트 섬에서 요트를 즐기는 그런 모습을 자연스럽게 연상시킨다. 그리고 우리는 르페브르위틸의 비스킷을 한 입 깨물었을 때 잠시나마 어느 귀부인의 티파티에 초대라도 된 듯한 기분을 내는 것이다.

무하는 거의 100년 전 사람이지만 광고에 있어서 그 감각은 매우 현대적인 것이었다. 이 시기 자전거야말로 대유행이었고 1891년 공기를 넣은 고무 타이어가 실용화되면서 중요한 교통의 수단이자 여가의 즐거움이 되었다.

'페르펙타 자전거'를 위한 무하의 포스터에는 자전거에 몸을 기댄 채 정면을 바라보는 여인이 화면을 압도하고 있다. 거친 붓질로

르페브르 위틸의 비스킷 상파뉴 광고 포스터 Biscuits Champagne Lefèvre Utile
1896

자전거에 몸을 기댄 채 정면을 바라보는 여인이
화면을 압도하고 있다.
거친 붓질로 완성된 그녀의 머리칼은
바람에 이리저리 흩날려 화면을 채우고
그녀의 머리 위에 쓰인 'CYCLES PERFECTA'란 글자는
너무도 선명하게 우리 머리에 각인되어 버린다.

페르펙타 자전거 광고 포스터 Cycles Perfecta
1902

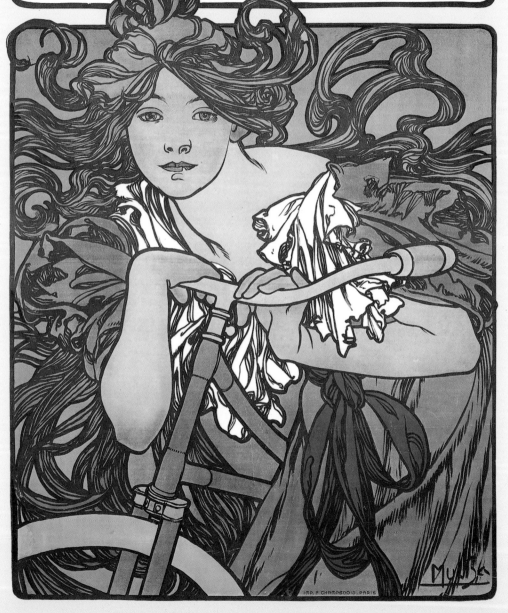

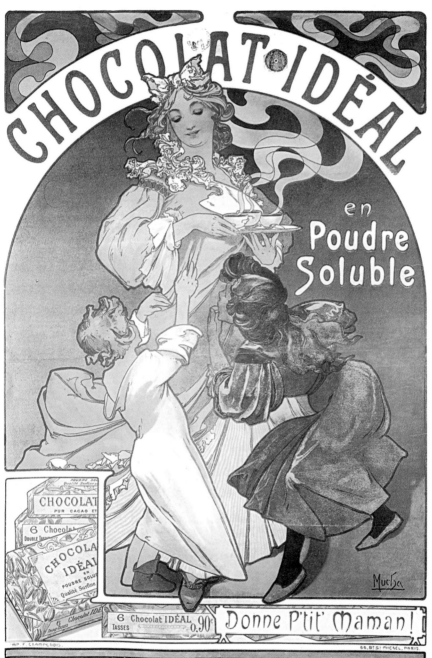

쇼콜라 이데알 광고 포스터Chocolat Ideal

1897

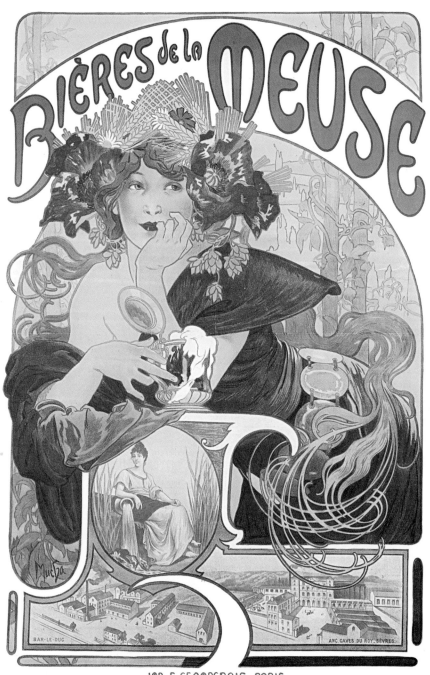

뫼즈의 맥주 광고 포스터 Bieres de la Meuse

1897

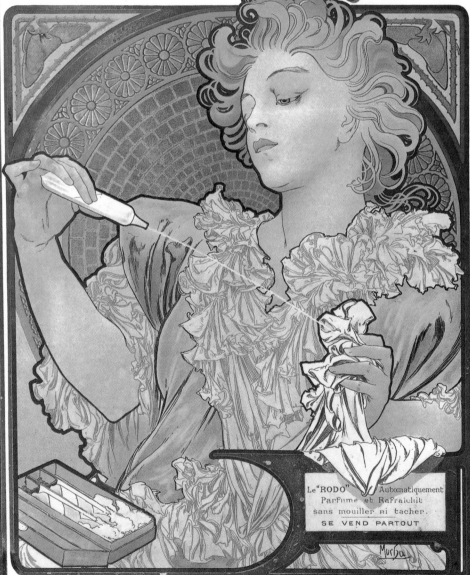

LANCE PARFUM "RODO"

BREVETÉ S.G.D.G.

Le "RODO" Automatiquement
Parfume et Rafraîchit
sans mouiller ni tacher.
SE VEND PARTOUT

F. CHAMPENOIS, 66. BOUL? S? MICHEL _ PARIS.

완성된 그녀의 머리칼은 바람에 이리저리 흩날려 화면을 채우고 그녀의 머리 위에 쓰인 'CYCLES PERFECTA'란 글자는 너무도 선명하게 우리 머리에 각인되어 버린다. 그리고 그녀는 우리의 눈을 응시하며 '나와 함께 이 자전거를 타고 봄의 미풍을 즐겨보지 않을래요?'라고 말을 건넨다.

페르펙타 자전거의 포스터 속 여인은 자전거의 심벌이 되었다. 그리고 그것은 다시 '무하'라는 화가의 세기말 이상적인 여인의 심벌이기도 했다. 무하가 그린 포스터 속의 상품을 구매한다는 것은 다시 말해 '무하'라는 브랜드를 소비하게 되는 것과 같았다. 현대의 우리는 특정 대중 스타의 이미지가 특정 상품 혹은 기업의 이미지를 대변하는 데 익숙해져 있지만 무하가 살던 시대에 이것은 완전히 새로운 개념이었다.

뿌리는 향수 로도 광고 포스터Lance parfum Rodo

1896

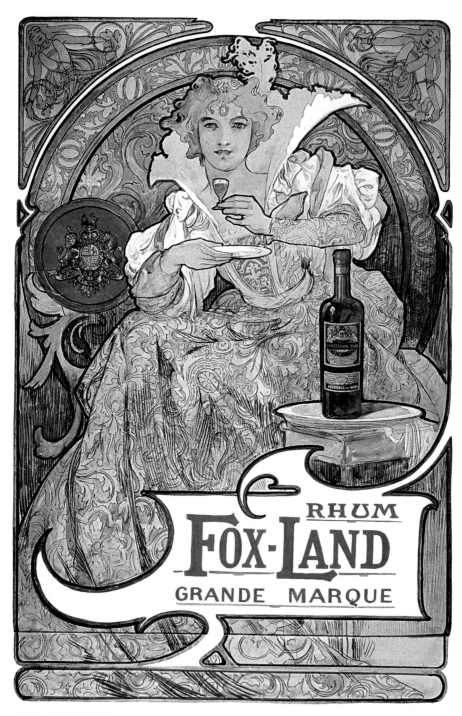

폭스랜드 럼주 광고 포스터Fox-Land Rhum

1897

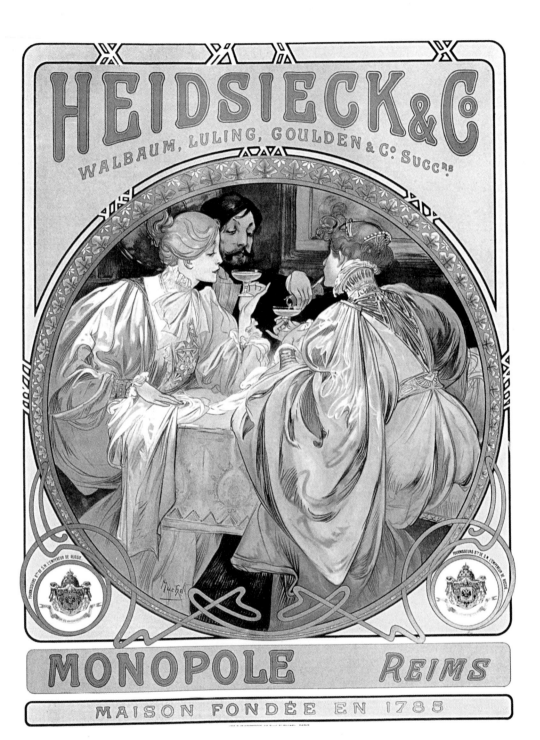

하이직 모노폴 와인 광고 포스터Heidsieck

1901

코냑 비스킷 광고 포스터cognac bisquit

1899

매력적인 손짓으로 소비자를 유혹하는
무하의 여인들

무하의 작품이 사람들에게 사랑받은 것은 무엇보다 쉽고 아름다웠기 때문이다. 그의 작품에 등장하는 여인들은 무척이나 사랑스러운 모습이다. 고운 살결에 풍성한 머리카락, 몸체를 이루는 풍만한 곡선에 우아한 의상을 입은 그녀는 언제나 청명하고 좋은 예의범절이 몸에 배어 있다. 잘 꾸며진 실내와 화려한 액세서리가 잘 어울리는 그녀에게서 동시대 여인들은 자신의 모습을 찾고 있었다. 그리고 그녀는 남성들이 비난과 혐오를 던진 세기말의 '팜므 파탈'과도 거리가 멀었다. 누구에게나 호감을 줄 것 같은 이 여인들은 한창 소비가 급증하던 여성용 향수나 코르셋 같은 여성용 제품의 광고 모델로도 적격이었다.

무하가 호소력을 가질 수 있었던 것은 비단 여성들을 위한 제품만은 아니었다. 그의 작품에는 남성 소비자들을 유혹하는 무언가가 있었다.

무하는 모에 에 샹동이나 폭스-랜드 자마이카 럼, 라 트라피스틴, 베네딕틴, 코냑 비스킷과 같은 회사의 많은 술 광고를 담당하고 있었다. 술 광고에 등장하는 무하의 여인들은 더 화려한 의상을 걸치고 도발적인 자세로, 술잔을 건네며 우리를 유혹한다. 그녀들

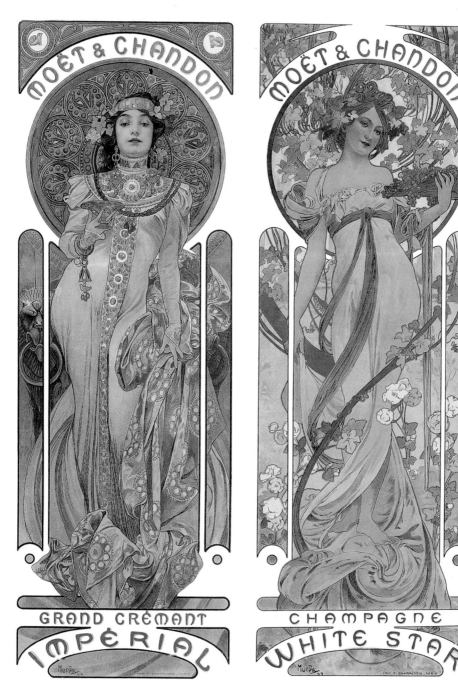

모에 에 샹동: 그랑 크레망 잉페리알 광고 포스터

Chandon Cremant Imperial

1899

모에 에 샹동: 샴페인 화이트 스타 광고 포스터

Moet and Chandon White Star

1899

은 매혹적이지만 조금은 위험해 보인다. 이것은 이미 이 시대의 광고가 성을 상품화하는 하나의 전략을 잘 보여준다.

　이러한 전략의 가장 성공적인 예는 1896년 담배종이 회사 '욥JOB'의 포스터이다. 당시까지 담배는 술과 함께 지극히 남성 취향의 제품이었다. 그리고 이 시기 최신 유행 스타일은 엽서나 담배 카드를 통해 전파되었는데, 이것은 계층의 구분도 초월해 폭넓은 층으로 다가가는 것이었다. 엽서나 잡지에서는 세련된 여배우나 귀부인의 초상화가 실린 반면, 담배 카드에는 보어 전쟁에 참전한 장군, 미식축구 선수나 야구 선수와 같이 지극히 남성 지향적인 주제와 더불어 나체에 가까운 미인이나 무희들 그리고 잘 차려입은 여배우의 사진이 실렸다. 그리고 담뱃갑에는 시시각각 변신하는 현대적인 무용으로 이름을 날린 로이 풀러Loie Fuller나 깁슨 걸 카밀 클리포드Camille Clifford, 뮤직홀 가수 개비 델리스 같은 여성들이 실렸다. 담배 카드나 담뱃갑은 남성들의 욕망을 자극하고, 그것을 채워주는 대상들로 채워졌다.

　욥의 포스터를 보자. 그녀의 손끝에 쥐어진 담배는 긴 연기 자욱을 남기며 타들어 간다. 상승하는 연기와 더불어 그녀의 머리칼

은 부풀어 오르고 길게 목을 뻗어 고개를 젖힌 그녀는 담배의 연기 속에 황홀경으로 빠져든다. 살며시 감은 눈과 자연스레 벌어진 입술에서 그녀가 경험하는 무아지경에 우리도 도취된다. 모자이크로 만들어진 배경과 '욥'이라는 글자는 이 포스터에 이국성을 더해 결코 우리의 뇌리에서 잊히지 않는다. 그는 이미 광고를 예술의 경지로 끌어 올려놓고 있었다.

　무하의 그림 속 고독한 여인들은 고독한 소비자인 우리에게 손짓한다. 그리고 우리는 그 매력적인 손짓에 이끌려 그녀들이 그려진 상품을 사고야 마는 것이다.

욥Job 광고 포스터
1898

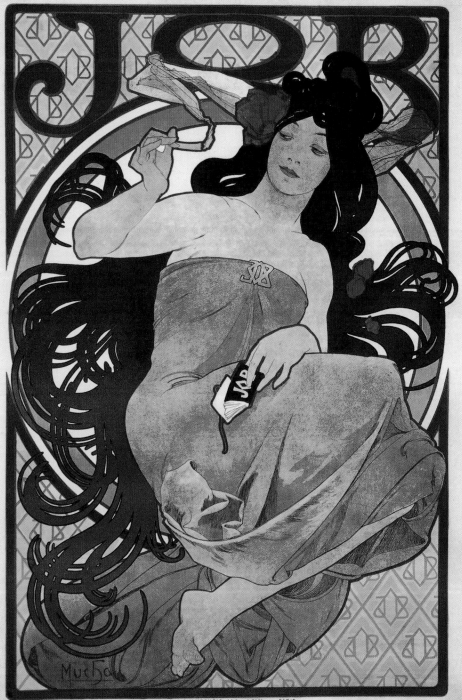

IMP. F. CHAMPENOIS, 66, Boul⁴ S¹ MICHEL, PARIS

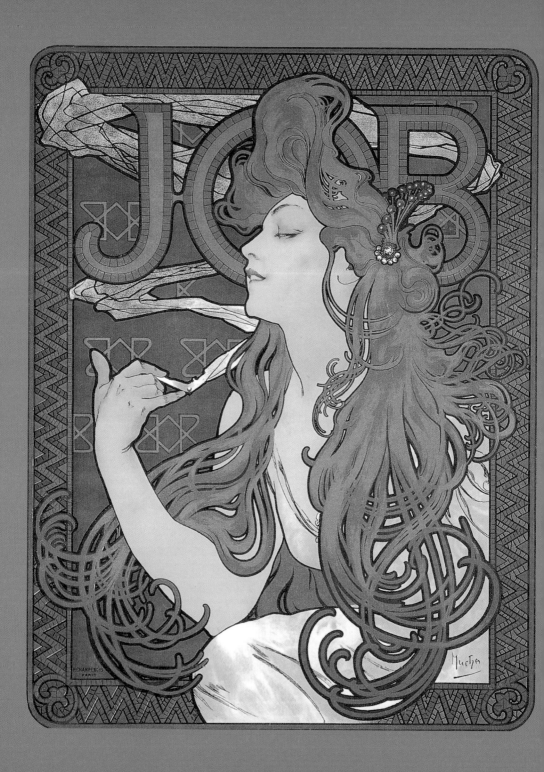

그녀의 손끝에 쥐어진 담배는

긴 연기 자욱을 남기며 타들어 간다.

상승하는 연기와 더불어 그녀의 머리칼은 부풀어 오르고

길게 목을 뻗어 고개를 젖힌 그녀는

담배의 연기 속에 황홀경으로 빠져든다.

욥 담배 종이 회사 광고 포스터
1986

무하의 일러스트 스타일

무하는 샹프누와로부터 끊임없이 의뢰를 받았고 그에 비례하여 수입도 점차 늘었다. 그 덕분에 샹프누와가 막대한 이익을 챙긴 것은 말할 것도 없었다. 다만 애석한 것은 쇄도하는 주문 중에 무하가 선택권을 가진 것은 거의 없었다는 점이다. 무하는 엄청난 양의 상업 포스터와 장식 패널을 위해 많은 에너지를 쏟고 있었다. 1896년 경의 무하를 살펴보면 샹프누와의 상업적 포스터를 그리고 사라 베르나르를 위해 작품을 진행했을 뿐만 아니라 동시에 피아자Piazza 출판사의 《트리폴리의 공주 일세Ilsee, princesse de Tripoli》와 샤를 세뇨보의 《독일 역사의 여러 장면과 일화Scenes et episode l'histoire d'Allemagne》를 위한 일러스트 작업을 하고 있었다. 그는 타고난 성실성과 재능으로 이 많은 일들을 해나가고 있었다.

1896년경의 무하는 샹프누와에게서 쉴 새 없이 주문을 받았고, 사라 베르나르의 극장 일만으로도 녹초가 되었을 텐데도 아르망 코랭사가 의뢰한 《독일 역사의 여러 장면과 일화》(1892년부터 조르주 로체그로스와 공동작업)와 피아자 사에서 간행될 《일세》를 위한 일러스트를 그리고 있었다. 얼핏 불가능해 보이는 이 작업량을 그는 타고난 성실성으로 꾸려가고 있었다.

《라 플륌》을 위한 일러스드 La Plume

1897

《코코리코》의 타이틀
페이지를 위한 디자인
Cocorico titre
1898

우리는 잠시 그가 그린 일러스트에 눈길을 멈춰야 할 것 같다. 당시 아르누보의 정수이며 유행의 첨단에 있던 잡지 《라 플륌》이나 《레스탕프 모데른L'estampe Modern》, 《코코리코Cocorico》의 표지는 무하의 그림으로 장식되었다. 책과 잡지를 위한 무하의 일러스트는 그의 작업에서 중요한 부분을 차지한다. 그가 그린 일러스트가 실린 책과 잡지는 250여 권에 달한다. 이 시기의 회화적 작품을 비롯한 장식적 디자인이나 문학 작품을 위한 일러스트를 보면 50여 년 동안 무하의 다양한 예술 분야에 대한 관심과 재능 그리고 양식적 발전 과정을 알 수 있다. 예를 들어 1890년대 시작한 역사책을 위한 삽화는 이후 거대한 역사 시리즈인 〈슬라브 서사시〉의 전조가 된다.

책을 위한 무하의 일러스트는 상업적 포스터보다 다양한 스타일로 구사되어 그의 철학적이고도 미학적인 관심사, 영적인 교감, 슬라브 민족에 대한 애정이 드러나 있다.

무하의 아르누보 스타일

무하는 이미 학창 시절에 《스베토조르_Svtozor_》,《즐라타 프라하_Zlata Praha_》와 같은 체코의 잡지에 삽화를 그렸고, 파리에서 쿠엔 백작의 후원이 끊긴 후에도 《라 뷔 파퓔레르_La Vie populaire_》,《라 레뷔 담므_La Revue Mame_》,《파리 일뤼스트레_Paris illustre_》,《라 피가로 일뤼스트레_La Figaro illustre_》 등의 잡지에 삽화를 그리며 생활을 꾸려 갈 수 있었다. 어떠한 주제에서도 신빙성 있고 세부적인 부분까지도 자세한 그의 스타일은 전통적인 아카데미 훈련으로 쌓은 탄탄한 데생력과 구성에 대한 탁월한 감각을 보여준다.

처음에 사실적이었던 그의 일러스트들은 점차 양식화되어 성숙한 아르누보 스타일을 구사해간다. 특히 별이나 원, 왕관과 같은 눈에 띄는 몇 가지의 그의 장식 언어들은 그의 여러 작품에서 반복되어 나타나면서 순수하게 장식으로 역할 하기도 했지만 글과 연결되어 보다 상징적인 의미를 띠게 되었다.

그는 아르누보의 장식 화가로 이름을 알리는 동시에 학문적인 역사 책의 삽화를 그리기도 하면서 점차 학식 있고 통찰력 있는 작가로 인정받게 된다. 체코 역사에 대한 무하의 관심을 드러낸 첫

《아담의 자손들》을 위한 삽화
1890

번째 책 일러스트는 후스운동의 한 부분이었던 체코의 종교적 분
파인 아담의 후예들Adamites의 삶과 마지막 절멸을 그린 서사시
《아담의 자손들Adamite》을 위한 것이었다.

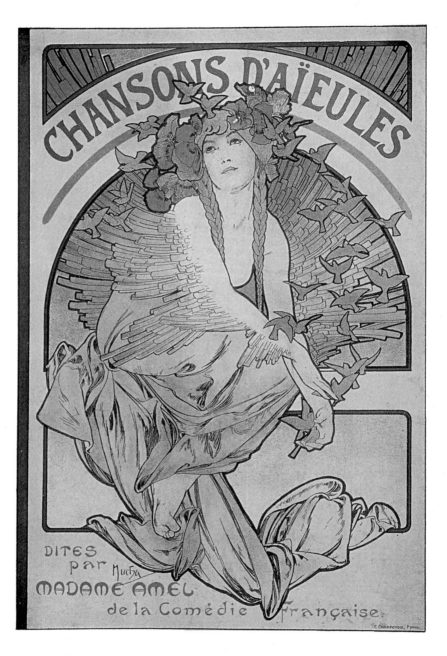

《상송 다이얼》 표지 Cover for chansons d'aïeules

1897

양귀비와 여인Woman with Poppies

1898

《비에너 쉬크》표지Cover of Wiener Chic

1898

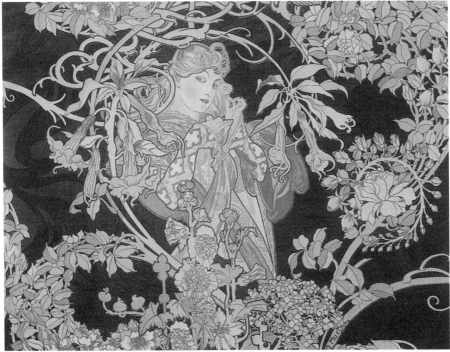

데이지꽃과 여인Femme á Marguerite

1898-1900

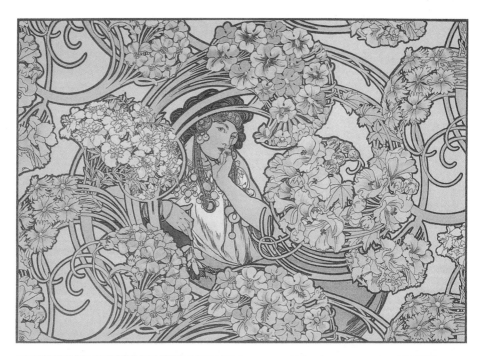

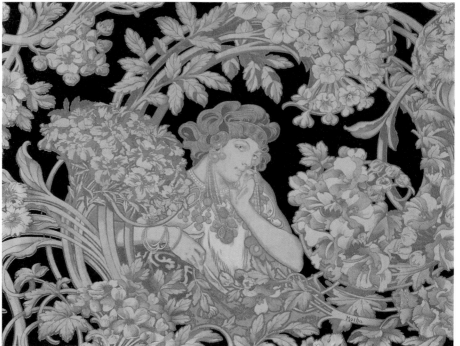

비잔틴의 언어Byzantine

1900

꽃의 언어Language of Flowers

1900

슬라브인으로서의 신념이 묻어난
역사 일러스트

무하가 역사 일러스트레이터로서 명성을 알리게 되는 것은 1898년 샤를 세뇨보가 짓고, G.A. 로체로스와 공동 작업한 《독일 역사의 여러 장면과 일화》가 출판되면서부터이다. 무하가 처음 아르망 코랭사로부터 샤를 세뇨보가 지은 《독일 역사의 여러 장면과 일화》의 삽화를 의뢰받았을 때 그는 망설였다. 인류사에서 게르만의 업적을 찬양하는 이 책에 자신이 그림을 그린다는 것은 슬라브인으로서 자신의 신념에 배치되는 것이었기 때문이다. 그러나 결국 그는 슬라브인으로서 이 작품의 삽화를 그리기로 한다. 무하는 이 작업에서 게르만의 호전성이나 공격성을 드러내는 전투 장면 대신에 전투 후의 상실과 독일의 정신적, 지적 공적에 초점을 맞추고 체코인들이 중요한 역할을 한 역사적 사건을 부각하는 장면으로 33컷을 채운다. (나머지 7컷은 로체그로스가 담당했다.)

이 책은 1898년에 출간되었지만 몇몇 일러스트는 1891년이나 1892년에 디자인되었다. 다양한 재료나 기교로 그려진 이 그림들은 이 책을 작업하는 일이 몇 년에 걸쳐 이루어진 것임을 보여주며 동시에, 묘사적인 것에서 점차 상징적인 쪽으로, 행위보다는 명상과 관조가 드러나는 쪽으로 그의 스타일이 바뀌어 감을 보여준다.

《콘스탄스공의회에서의 얀 후스》를 위한 삽화
1902

이 책에서 그가 그린 역사적 주제의 삽화들은 마치 눈앞에서 일
어나고 있는 사건을 생생하게 목격하고 있는 듯한 착각을 일으킨
다. 그것은 무하가 한 컷의 삽화를 위해 의상이나 소품과 같은 아
주 세세한 부분까지 조사하고 또 그것을 극장에서의 경험을 살려
극적으로 연출하고 있기 때문이다. 1902년 무하는 체코의 역사적
장면들을 담은 《콘스탄스공의회에서의 얀 후스*Mistr Jan Hus na koncilu
kostnickem*》에서 또 다른 양식적 변모를 보여준다. 이 작품에서는 더
욱 분방하고 빠른 선으로 처리된 표현적인 스타일을 보여준다. 이
제 역사적 사건을 사실적인 묘사로 전달하기보다 그림이 가진 분

《독일 역사의 여러 장면과 일화》를 위한
삽화 중 〈프레데릭 바르베루스의 죽음〉
1892년 이후

위기와 뉘앙스를 통해 사실이 지닌 본질을 전달하고자 하였다. 무하에게 역사는 흥미로운 주제였고 그것을 다시 자신의 이미지로 재구성하는 일에 그는 평생 큰 애정을 쏟는다. 역사를 소재로 한 삽화들이 무하에게 중요한 것은 그가 필생의 과업으로 여긴 〈슬라브 서사시〉에 대한 단서를 제공하기 때문이기도 하다. 슬라브의 역사를 상징적으로 담아낸 이 연작에 무하는 자신의 민족과 조국에 대한 자긍심은 물론이요, 범슬라브인에 대한 애정을 녹여낸다.

새로운 장식 언어로 신비한 매력을 풍기는
무하의 북 디자인

삽화가로서의 무하는 글과 그림의 조화를 중시했다. 몇몇 문학 작품을 위한 작업들은 무하가 보다 상징적이고 장식적인 스타일로 발전하는 데 영감을 주었다. 특히 1894년 루티P.M. Ruty와 함께 한 주디스 고티에르의 《하얀 코끼리에 대한 추억Memoires d'un elephant blanc》은 무하가 프랑스 아르누보 양식으로 발전하는 데 큰 영향을 미친다. 여전히 묘사적인 방법으로 화면을 구성하던 무하에게 연속된 끈의 꼬임처럼 상징적이고 양식화된 루티의 표제 장식들은 커다란 영감을 주었고, 이것은 곧 무하의 작품에 반복적으로 등장하는 장식적 요소로 채용된다.

북 디자이너로서의 무하의 계속된 성공은 책 전체를 통일된 아르누보 스타일로 구성할 수 있는 무하의 재능 때문이었다. 표지에서부터 각 장의 표제와 삽화를 통일적인 아르누보 스타일로 구성한 가장 성공적인 예는 《트리폴리의 공주 일세Ilsee, princesse de Trioli》일 것이다. 중세의 전설에 바탕을 두고 에드몽 로스탕이 쓰고 사라 베르나르와 무하가 창작한 〈먼 나라의 공주〉가 큰 성공을 거두자 피아자는 1896년 이 작품을 책으로 출간한 것을 제안했다. 무하에게 이 제의는 무척 반가운 것이었다. 더 자유롭게 자신이 원하는 방식

루티, 《하얀 코끼리에 대한 추억》을 위한 표제 장식

1894

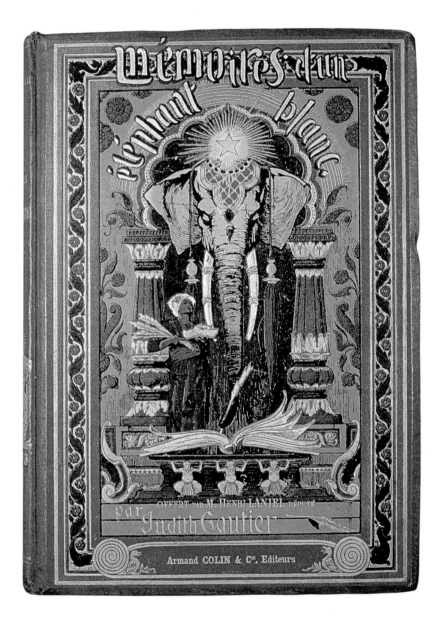

《하얀 코끼리에 대한 추억》 표지 The White Elephant

1894

으로 그림을 그릴 기회라고 생각되었기 때문이다. 그러나 에드몽 로스탕이 백만 프랑이라는 다소 높은 저작료를 요구하자 출판사는 로베르 드 플레르를 새 작가로 하고 제목을 《일세, 트리폴리의 공주》로 바꾸어 출판하게 된다.

252부의 한정판으로 출간된 《일세》에는 132개에 달하는 무하의 삽화와 장식적인 표제가 담겨 있다. 새끼줄로 어지러이 꼬인 장식 틀 안에 글과 함께 그것과 관련된 일러스트가 조화롭게 전면을 채우고 있다. 그리고 다시 책 전체가 무하의 능란한 솜씨로 장식되어 있다. 그것은 마치 장식 언어로 이루어진 한 편의 즉흥 연주를 보는 것 같다.

사람들은 《일세》를 보며 중세의 필사본을 연상하면서도 그것이 매우 현대적이라고 느꼈다. 이렇게 무하는 프랑스 아르누보에 또 하나의 새로운 장식 언어를 소개하게 된 것이다. 그리고 《일세》에는 긴 머리카락이 만들어 내는 곡선과 복잡하게 뒤얽힌 선들, 별들이 총총한 무하의 전형적인 양식을 보여주는 소재들이 등장하고 있다. 그 외에도 가시면류관, 가시에 찔린 심장, 독수리의 발톱, 날개와 육각별, 꿰뚫어 보는 듯한 눈, 인간을 감싸 안는 성스러운 존

재 등 무하의 작품에 계속 등장하는 중요한 모티브들도 발견된다. 그것은 영혼의 힘, 초자연적인 차원의 불멸의 존재 그리고 그 존재의 지혜와 선 앞에 보호받고 있는 인간의 낙관적인 모습을 그려낸다. 무하의 언어는 상징주의와 비의의 언어가 결합하여 신비한 매력을 풍기고 있었다.

《하얀 코끼리에 대한 추억》을 위한 삽화
1893

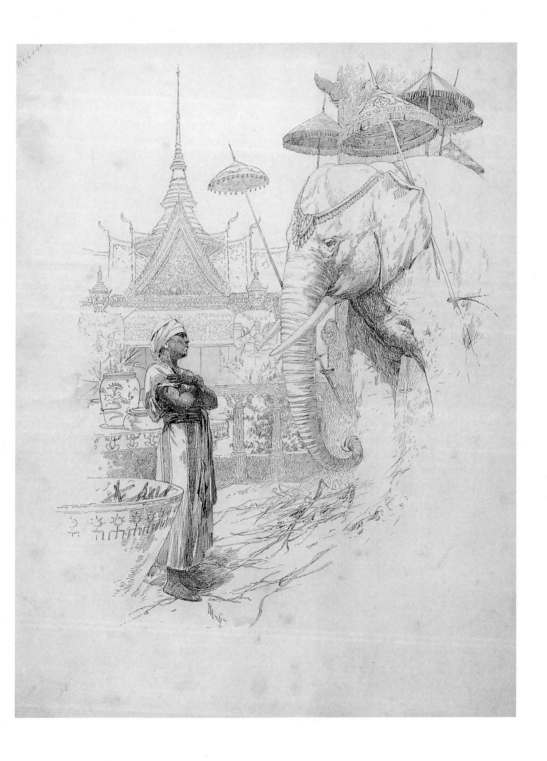

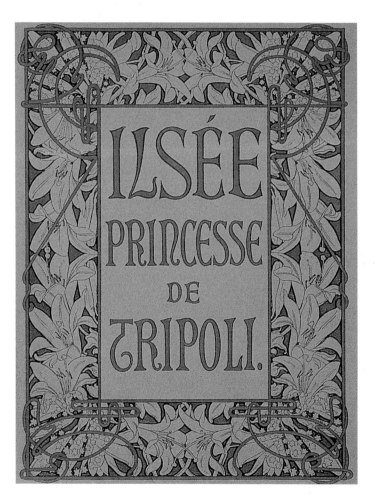

《일세, 트리폴리의 공주》 표지
1897

ROBERT DE FLERS

ILSÉE
PRINCESSE DE TRIPOLI

⁕

LÉGENDE DU MOYEN-AGE

Lithographies en couleurs de A. MUCHA

PARIS
L'EDITION D'ART, 4, rue Jacob, 4
MDCCCXCVI

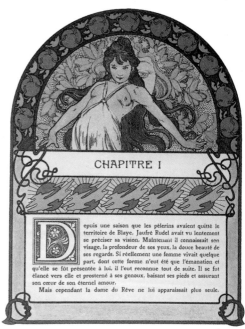

CHAPITRE I

Depuis une saison que les pèlerins avaient quitté le territoire de Blaye, Jaufré Rudel avait vu lentement se préciser sa vision. Maintenant il connaissait son visage, la profondeur de ses yeux, la douce beauté de ses regards. Si réellement une femme vivait quelque part, dont cette forme n'eut été que l'émanation et qu'elle se fût présentée à lui, il l'eut reconnue tout de suite. Il se fut élancé vers elle et prosterné à ses genoux, baisant ses pieds et assurant son cœur de son éternel amour.

Mais cependant la dame du Rêve ne lui apparaissait plus seule.

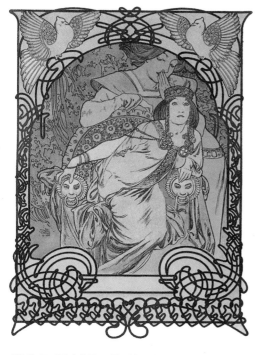

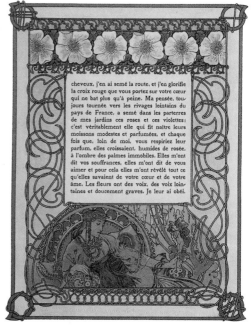

cheveux, j'en ai semé la route, et j'en glorifie la croix rouge que vous portez sur votre cœur qui ne bat plus qu'à peine. Ma pensée, toujours tournée vers les rivages lointains du pays de France, a semé dans les parterres de mes jardins ces roses et ces violettes; c'est véritablement elle qui fit naître leurs moissons modestes et parfumées, et chaque fois que, loin de moi, vous respiriez leur parfum, elles croissaient, humides de rosée, à l'ombre des palmes immobiles. Elles m'ont dit vos souffrances, elles m'ont dit de vous aimer et pour cela elles m'ont révélé tout ce qu'elles savaient de votre cœur et de votre âme. Les fleurs ont des voix, des voix lointaines et doucement graves. Je leur ai obéi.

《일세, 트리폴리의 공주》를 위한 삽화

1897

사람들은 《일세》를 보며
중세의 필사본을 연상하면서도
그것이 매우 현대적이라고 느꼈다.

《일세, 트리폴리 공주》를 위한 삽화
1897

KAPITEL III·

Es waren seit dem Tode des Herrn von Blaye sechs Jahre verflossen. Lange Monate hindurch war die Trauerflagge der Grafen von Angoulême auf der höchsten Zinne des Schlosses aufgehisst gewesen, aber auch nach dieser Zeit fand das Schloss von Blaye seine stolze Schönheit von ehemals nicht wieder. Seine Mauern, bewohnt von Nattern und Eidechsen, hatten sich mit grünem Moos bedeckt; die schlammigen Wasser der Gräben spiegelten nicht mehr die Sterne und lautlosen Fluges kreisten Nachtvögel um seine Zinnen. Fast konnte man glauben, die Fee der Trauer, deren Augen voll Thränen sind, die nie von ihren Wimpern

《일세, 트리폴리의 공주》를 위한 삽화

1897

'état mélancolique de Jaufré ne laissait pas d'inquiéter le bon prieur. Il craignait que le jeune maître, si dédaigneux de toutes les jouissances terrestres, ne voulût en quelque manière vérifier et réformer l'ordonnance du cellier de la chapelle. Il pensait aussi, avec une certaine timidité, à la basse-cour du

pillaient et dévastaient les récoltes et les moissons, il faillit céder sous le nombre des ennemis ; mais par un prompt et miraculeux retour de fortune, ceux-ci perdirent soudain toute assurance et ce fut à travers les rochers aux silhouettes étranges et terribles un épouvantable carnage. Les cadavres par monceaux couvrirent la plaine, et lorsque l'obscure clarté de la nuit baigna la plaine, ce ne fut qu'un champ de dévastation et de silence où s'éteignaient les dernières plaintes des agonisants. Le cœur navré d'une si cruelle victoire, et, comme ses hommes d'armes à toute bride couraient au pillage de quelques villages voisins, Jaufré s'agenouilla et récita tout bas la prière des morts. A côté de lui, deux jeunes hommes, blessés au cœur d'un coup de lance, sommeillaient à jamais, presque embrassés. Plus loin, un vieillard, dont les cheveux blancs s'étaient soudain teintés de la pourpre des batailles, gisait les mains jointes pour les litanies ; un soudard, écrasé contre un rocher, portait à sa lèvre crispée

qu'il avait tant aimées, et ses lèvres allaient toucher les lèvres d'Ilsée, les lèvres de sa vision, lorsque la vie s'envola, tandis que toutes les colombes du rivage venaient briser leurs ailes palpitantes contre les vitraux de la grand'salle.

La sérénité des yeux de la princesse ne se troubla point et, prenant aux mains des femmes qui l'entouraient des voiles remplis de fleurs, elle les sema sur le corps du chevalier :

« Je vous apporte en ces voiles d'humbles fleurs que mon seul amour a fait naître. Voici les roses églantines, voici les simples violettes, j'en ai parfumé mes mains et mes

세상 사람들에게 보내는 메시지가 담긴
《르 파테Le Pater》

이 시대의 감수성이란 역시 상징주의에 있었다. 우리 시대의 눈으로 이 시대의 장식 미술을 보고 있노라면 장식은 그저 장식일 뿐 표면적이며 궁극적 실체가 없는 것으로 여겨지기 쉽다. 그러나 당시 상징주의 이론은 장식적인 회화의 새로운 개념을 끌어내고 있었다.

장식 미술은 상징적이고 종합적인 형태를 통해 보는 이로 하여금 이상을 직감하게 하는 예술 표현의 가장 심원한 수단이었다. 물론 빅토리아 시대나 에드워드 시대를 살았던 사람들에게 장식이 내포한 상징적인 의미들은 지금의 우리에게 보다는 훨씬 익숙한 것이었다. 또한 아름다운 미술작품은 우연이든 의도적이든 자연을 닮아야 한다고 생각한 아르누보 작가들에게 자연의 형태는 상징적인 것으로, 비의적인 종교적 의미를 띨 수도 있었다.

"신비의 옥수수는 자비와 선이다. 포도는 성체성사의 피를 상징하고 올리브나무는 평화이다. …… 풍성한 무화과나무 열매는 너그러움을, 종려나무 열매는 중용을 나타낸다. 다른 이를 위해 꽃을 모으는 인정 많은 벌은 친절이고 은매화는 기쁨이며 수선화와 민

들레는 영혼의 봄과 용서를 상징한다. 눈꼬리 풀은 충절의 꽃이다."

_에밀 갈레

세기말 프랑스의 문학계, 미술계, 지식인들 사이에는 신지학이 끊임없이 침투하고 있었다. 심령학과 오컬트 주의가 유행했고, 무하 역시 비학과 정신주의, 최면술에 관심을 기울였으며 프리메이슨주의에 가담하기도 했다.

이러한 신비주의적이며 반이성적인 그의 관심을 보여주는 작품이 바로 《르 파테Le Pater: 주기도문》이다. 피아자는 《일세》에 이어 무하의 작품을 출판하기를 원하고 있었다. 무하 역시 쳇바퀴 구르는 듯한 디자인에서 벗어나 보다 자신에게 충실한 작품에 대한 희망으로 1899년 《르 파테: 주기도문》을 출간했다.

이 책의 첫 페이지에는 라틴어와 프랑스어로 된 주기도문을 무하의 놀랄만한 장식이 에워싸고 있다. 그리고 뒤이어 주기도문에 대한 무하의 주석 역할을 하는 시가 꽃 패턴으로 장식되어 있다. 마지막으로 흑백 톤으로 그려진 전면화는 회화로 표현한 주기도문에 대한 무하의 해석이다. 주기도문의 7개의 시구는 각각 이런 3개

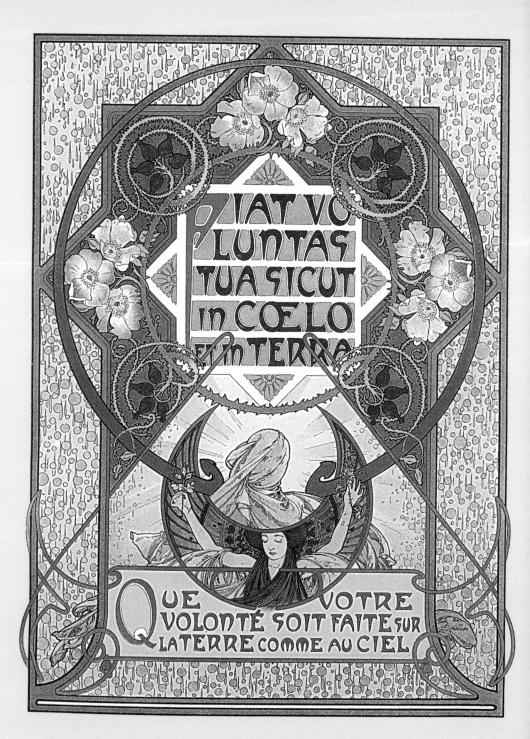

FIAT VOLUNTAS TUA SICUT IN CŒLO ET IN TERRA

QUE VOTRE VOLONTÉ SOIT FAITE SUR LA TERRE COMME AU CIEL

아름다운 미술 작품은 우연이든 의도적이든
자연을 닮아야 한다고 생각한 아르누보 작가들에게
자연의 형태는 상징적인 것으로,
비의적인 종교적 의미를 띨 수도 있었다.

《르 파테》첫 페이지
1899

의 장식으로 이루어져 있다.

그의 장식과 시구에는 원숙한 가톨릭에 대한 이해를 뛰어넘어 이교적이며 신비주의적인 해석이 엿보인다. 특히 《르 파테》의 표시는 무엇보다 그러한 사실을 분명히 드러내고 있는데 7개의 팔각별은 프리메이슨과 히브리 상징으로 채워져 있다.

삼각형 안의 눈은 프리메이슨의 최고 책임자를 의미하는 동시에 피라미드는 천상의 피라미드의 축소판이요, 세상 근원의 '빛나는 삼각형'의 축소판이다. 눈은 프리메이슨의 입문 의식에서 '눈을 뜬다.'라는 영적 실현을 의미한다. 두 번째 별에는 히브리 문자로 신을 나타내는 네 글자인 테트라그래마톤이 있고, 10개의 하트는 메이슨 직급에서 10장로를 의미하는 동시에 완벽한 수를 의미한다. 그리고 전면의 여인은 영적 입문 의식에 접어들어 황홀경에 취한 모습이다.

프리메이슨은 입문 의식과 상징체계 위에 서 있는 교단이다. 거대한 상징의 문을 넘어 입문 단계에 이른 사람만이 세계의 풍요로움을 맛볼 수 있다. 아마도 무하는 프리메이슨의 이러한 점에 끌렸을 것이다.

《르 파테》 표지
1899

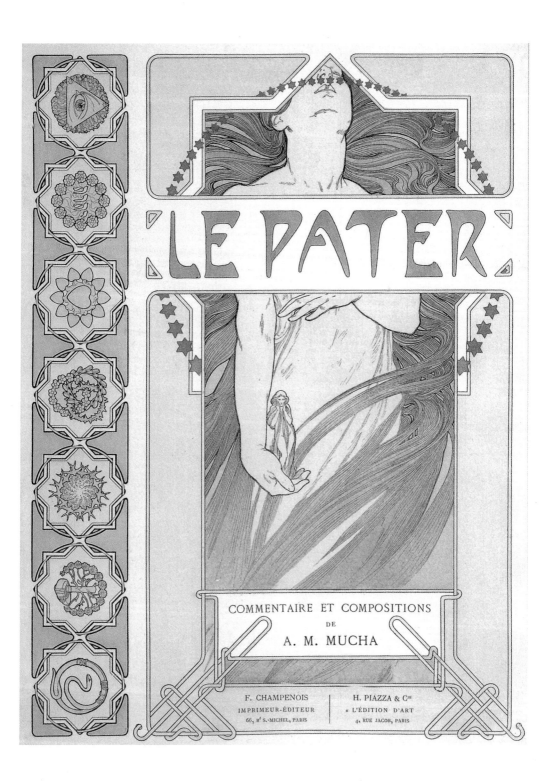

LE PATER

COMMENTAIRE ET COMPOSITIONS

DE

A. M. MUCHA

F. CHAMPENOIS
IMPRIMEUR-ÉDITEUR
66, Bᵈ S.-MICHEL, PARIS

H. PIAZZA & Cⁱᵉ
« L'ÉDITION D'ART
4, RUE JACOB, PARIS

《르 파테》를 위한 삽화

1899

이 작품은 무하가 세상 사람들에게 보내는 하나의 메시지이다. 그것은 인간이란 비탄과 괴로움 속에 사는 불안정한 존재일지라도 신이라는 초월적 존재에게 언제나 보호받고 있다는 희망의 메시지이다.

이 작품을 통해 우리는 전혀 새로운 의미의 일러스트를 경험하게 되었고 무하는 단순한 삽화가가 아닌 진정한 철학적 사색가로 인정받게 되었다.《르 파테》는 무하의 예술적, 철학적, 종교적 이상을 보여주는 가장 의미 있는 작품으로,《일세》와 함께 비평가들로부터 호평을 받으며 장서가들로부터는 오랫동안 큰 인기를 누리게 되었다.

보석 디자이너로서의 재능

1898년에 제작된 〈메데〉를 위한 포스터는 무하의 또 다른 재능을 엿볼 수 있게 한다. 메데아, 질투와 복수심으로 자신의 아들마저 죽여 버린 비극적인 여인. 그녀의 발치 아래 쓰러진 아들의 육체는 이미 죽음의 신의 입맞춤으로 생기를 잃었고, 그녀의 모습은 흡사 분노의 여신과도 같다. 피 묻은 칼을 그러쥔 손. 다시 그 손을 붙들고 있는 그녀의 팔에는 음산하게 휘감긴 뱀 모양의 팔찌가 그녀의 섬뜩한 이미지를 더욱 음산하게 하고 있다.

무하는 작품을 제작할 때 작품의 세세한 부분 모두를 구성하고 디자인해야만 직성이 풀리는 성격이었다. 그런 이유로 무하의 풍부한 상상력으로 완성된 여인들의 의상, 소품, 액세서리 하나하나가 우리에게 생생하게 다가오는 것이다. 그리고 그런 점 때문에 그의 작품은 프랑스의 패션과 유행에 큰 영향을 끼쳤다. 이러한 그의 재능을 알아본 것은 바로 G. 푸케Georges Fouquet(1862-1957)였다.

G. 푸케는 19세기 말의 유명한 보석 세공가이자 보석상이었던 아버지 A. 푸케Alphonse Fouquet(1828-1911)로부터 가업을 물려받게 되자 보석 디자인에 새로운 양식을 도입하기를 원하게 된다. 이러

한 시기에 푸케가 발견한 사람이 바로 무하이다.

 푸케는 이미 〈황도12궁〉, 〈비잔틴 머리〉, 〈살람보〉와 같은 작품을 통해 무하의 보석 디자이너로서의 재능을 눈치채고 있었다.

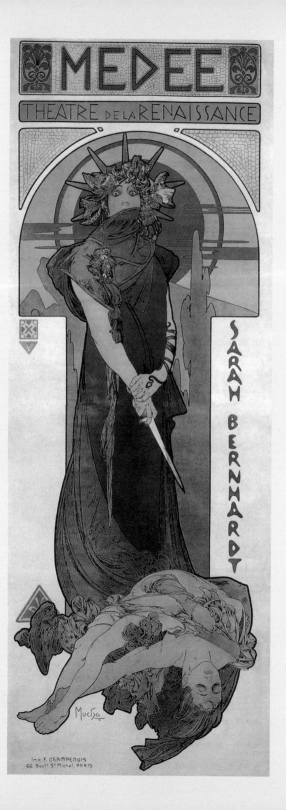

피 묻은 칼을 그러쥔 손.

다시 그 손을 붙들고 있는 그녀의 팔에는

음산하게 휘감긴 뱀 모양의 팔찌가

그녀의 섬뜩한 이미지를 더욱 음산하게 하고 있다.

메데 Medea

1898

유행의 최첨단을 달린
푸케와 무하의 콜라보

1899년 푸케 보석 상점의 주요 고객이었던 사라 베르나르를 위한 두 사람의 협력은 실로 놀랍고 아름다운 작품을 탄생시킨다. 〈메데〉의 포스터를 연상시키는 팔찌는 오팔, 루비, 다이아몬드와 에나멜이 박힌 뱀이 똬리를 틀어 뭔가 야만성을 느끼게 하면서도 황금의 체인은 화려함을 더하고 있다. 무하의 보석 디자인은 간소하고 기능적이기보다는 복잡하고 화려하며 이국적이다. 그것은 그가 오랜 극장 경험을 통해 시각적으로 두드러져 보이는 디자인을 선호하게 되었고 또 그렇게 눈에 띌 수 있는 방법을 충분히 터득하고 있었기 때문이다. 그는 보석 디자인은 보석 자체의 세공보다는 상아나 색깔이 있는 보석과 돌, 에나멜, 혹은 직접 그린 그림 등의 다양한 재료를 금테에 둘러 좀 더 복잡하고 화려하게 보이는 데 주목했다. 그것은 새로운 보석 디자인의 개념이었다.

데카당 하면서도 현란한 그의 보석은 과시적인 중산층 고객에게 특히 인기를 끌었다. 1901년 푸케가 자신의 보석 상점을 루아이알가로 옮기면서 무하에게 보석 상점의 디자인을 의뢰했을 때 이 두 사람의 협력은 절정에 달한다.

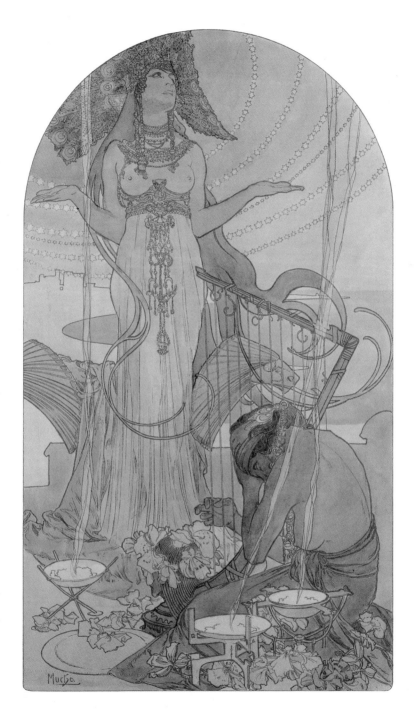

살람보 Salammbô

1897

전통적인 보석 상점가를 떠나 구매자들이 사는 곳 가까이로 상점을 옮기면서 푸케가 원했던 것은 실재적이며 기능적인 공간보다는 꿈과 환상을 제공하는 공간으로서의 보석 상점을 원했던 것으로 보인다. 당시 푸케 보석 상점을 찍은 사진과 그것을 위한 무하의 남아 있는 스케치를 바탕으로 1989년 파리의 카르나발레 박물관에 푸케 보석 상점 일부가 재구성되었다. 우리는 이를 통해 당시 화려했던 상점의 내부를 엿볼 수 있다.

현관을 들어서면 우리는 환상과 꿈 그리고 현실이 뒤섞여 화려한 이국풍이 자아내는 묘한 감정에 사로잡히게 된다. 스테인드글라스와 융단, 자수 장식과 모자이크에 가해진 생생한 색깔은 라임 그린 바탕의 벽과 조화를 이룬다. 상점 계산대에는 두 마리의 공작이, 특히 한 마리는 자신의 꼬리를 활짝 펴서 그 화려함을 과시하고 있다. 동양적이면서 유행과 부를 구현한 공작은 푸케 상점에 완벽한 모티브였다. 상점 내부의 또 다른 모티브는 유연한 여성의 인체였다. 실내에는 거품이 이는 샘물에서 솟아오른 요정과 여성의 형상이 조각된 환상적인 벽난로가 있다. 무하는 이곳을 보석과 실내장식이 앙상블을 이루는 환상적인 공간으로 만들어 놓았다.

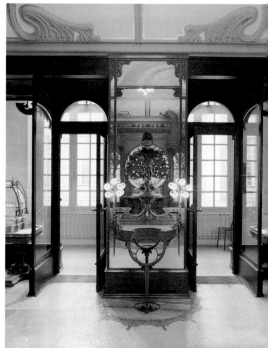

무하가 디자인하고 푸케가 제작한 뱀 팔찌와 반지
1899

카르나발레 박물관에 재구성된 푸케 보석 상점 내부

　　무하는 비로소 포스터 화가, 삽화가로서뿐만 아니라 보석 디자
이너, 조각가, 실내 장식가로서도 그 재능을 알리게 되었다. 이제
파리 유행의 정점에서 사람들은 무하라는 이름과 만나게 되었다.
그는 실로 다양한 방면에 재능을 보여주며 아르누보의 '총체 예술'
이념을 성공적으로 보여준 가장 독창적인 아르누보 예술가 중 한
사람이 되었다.

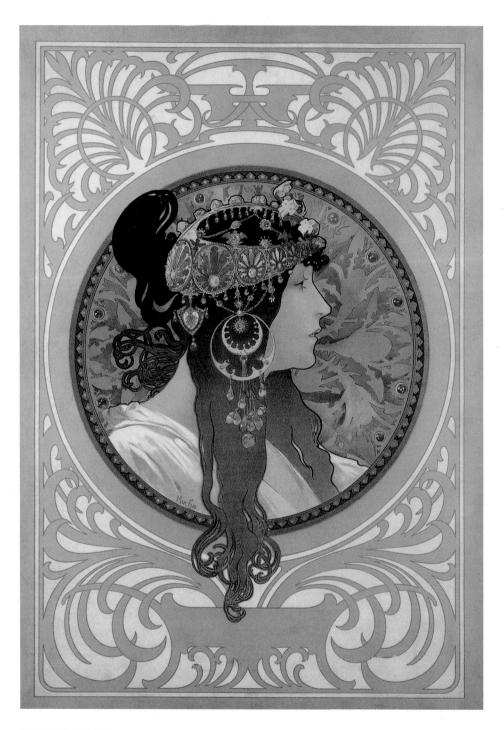

비잔틴 머리: 갈색 머리 Byzantine Head: The Brunette

1897

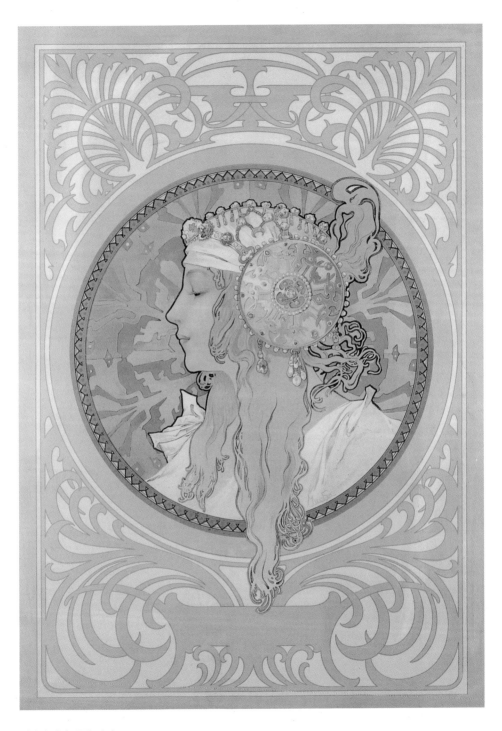

비잔틴 머리: 금발 머리 Byzantine Head: The Blonde

1897

무하 스타일을 양산시킨
《장식 자료집 *Documents decoratifs*》

1902년 《장식 자료집 *Documents decoratifs*》의 발간은 무하의 유명세를 부추기는 것이었다. 이 책을 통해 무하는 미술 교육자로서의 면모 또한 보여준다. 무하는 이 책에서 72컷의 작품에 자신의 장식 예술 미학을 모든 일상품에 응용해 사람들이 활용할 수 있는 교본을 만들고자 하였다. 자연으로부터 추상화한 형태들은 가구, 식기, 액세서리, 편물, 포스터 등 모든 분야의 장인들이 실질적으로 응용할 수 있게 만들어졌다. 장인들은 물론이고 미술을 전공하는 학생들과 대학들도 앞다투어 이 책을 사들였다. 이 책의 인기로 3년 후에는 《장식 인물집 *Figures decoratives*》을 내놓게 된다.

사실 그동안 많은 주문에 시달려 온 무하는 이 책을 통해 소소한 주문에서 벗어나고 싶었다. 그러나 그의 의도는 빗나가고 만다. 그는 이 책의 인기로 더 많은 주문에 시달려야 했고 수없이 많은 그의 모방품을 양산하는 결과마저 낳았다. 그리고 아직도 그의 디자인은 다양한 제품에 되풀이되고, 되풀이되면서 세계 곳곳에서 베껴지고 있다.

《장식 자료집》을 위한 드로잉 플레이트26 Documents Décoratifs: Final Study for Plate26

1900

《장식 자료집》을 위한 드로잉 플레이트4 Documents Décoratifs: Final Study for Plate4

1905

《장식 자료집》을 위한 드로잉 플레이트9 Documents Décoratifs: Final Study for Plate9

1905

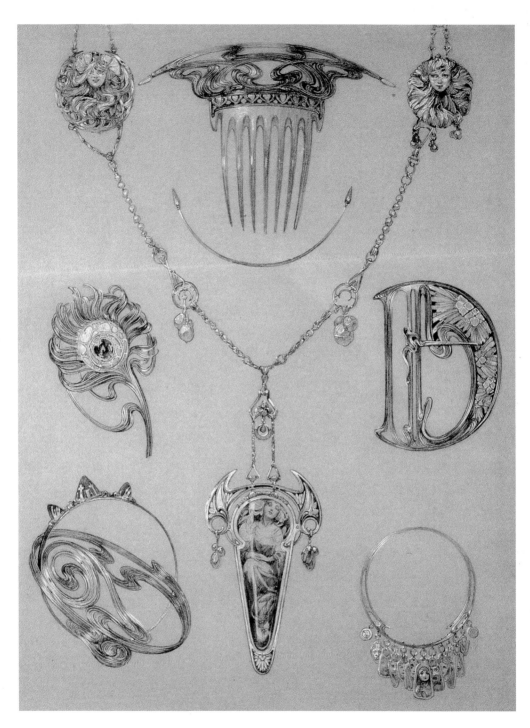

《장식 자료집》을 위한 드로잉 플레이트49 Documents Décoratifs: Final Study for Plate49

1902

《장식 자료집》을 위한 드로잉 플레이트34 Documents Décoratifs: Final Study for Plate34

1902

《장식 자료집》을 위한 장식 플레이트29

Documents Décoratifs: Final Study for Plate29

1902

《상식 자료집》을 위한 장식 플레이트38

Documents Décoratifs: Final Study for Plate38

1902

《장식 자료집》을 위한 장식 플레이트40

Documents Décoratifs: Final Study for Plate40

1902

세기말 파리가 사랑한 예술가

세기말 파리, 우리가 우연히 시선을 던진 그곳에는 항상 무하가 있다. 침실 머리맡의 장식 패널, 어제 읽다 잠들어 버린 책 속의 삽화, 그리고 그곳에 꽂아 둔 엽서에서 그를 만난다.

그의 그림이 광고하는 회사의 코르셋을 드레스 아래에 입고 그의 그림이 그려진 접시와 주전자, 그리고 르페브르 위틸의 과자를 곁들여 한가한 티타임을 가진다. 아이들은 그가 광고하는 네슬레의 분유로 배를 채우고 어른들은 모에 에 샹동의 와인으로 입술을 축인다. 페르펙타 자전거를 타고 나선 산책에서 돌아오는 길에 서점에 들러 그가 표지를 그린 《라 플륌》을 한 권 사고, 식당에 들러 그가 디자인한 메뉴를 보며 식사를 주문한다.

집으로 돌아오는 길에 사라 베르나르가 출연하는 새로운 연극 포스터를 보고 서둘러 잘 차려입고서는 르네상스 극장으로 향한다. 연극이 끝나고 감동이 가시지 않자 푸케 보석 상점에 들러 사라 베르나르가 무대 위에서 걸친 액세서리와 비슷한 것을 하나 고른 후에야 집으로 돌아온다.

그가 포스터를 그린 모에 에 샹동의 와인으로 가슴을 진정시킨 뒤 무하 풍의 가구로 채워진 방으로 돌아와 〈황도12궁〉이 그려진

르페브르 위틸 비스킷 통
1899

양귀비와 담쟁이 모티브로 장식된 부채
1889

월계수와 담쟁이넝쿨 모티브로 장식된 접시
1902

달력에서 내일의 일정을 확인한 후 침대에 들어 《주기도문》과 함께 명상한 뒤에는 깊은 잠에 빠져드는 것이다.

세기말 파리는 무하를 사랑했다. 이반치체라는 체코의 작은 시골 마을에서 자란 소년은 이제 파리의 상업과 예술의 중심에서 그 이름을 알리고 있었다.

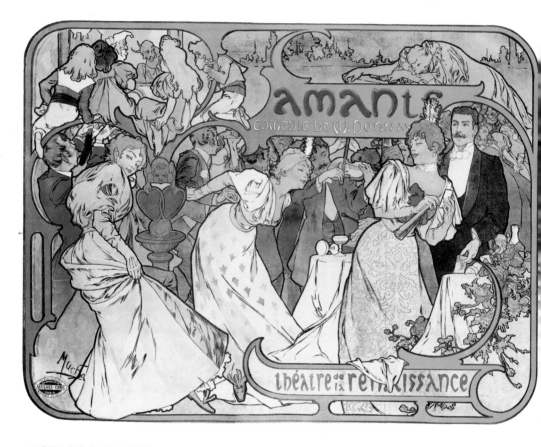

르네상스 극장의 연극 〈연인들〉 포스터 Amants

1895

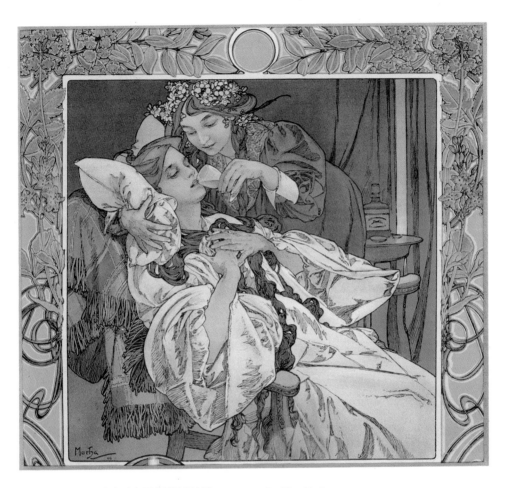

조스 트리너의 안젤리카 비터 토닉 광고 포스터 Triner's Angelica Bitter Tonic

1907

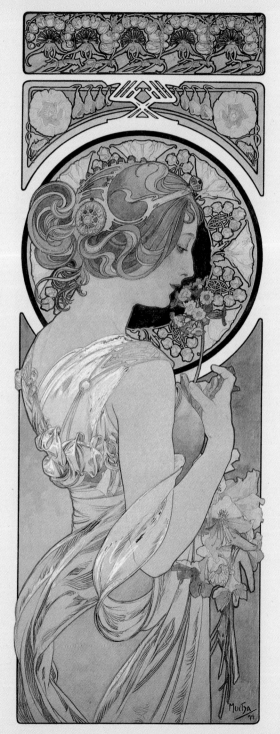

〈장식 패널 앵초와 깃털〉을 위한 디자인
1899

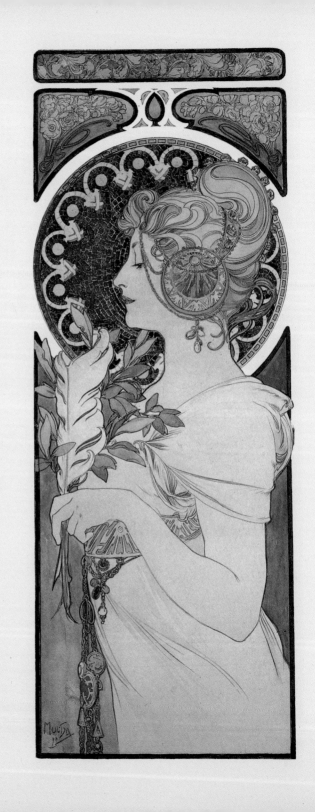

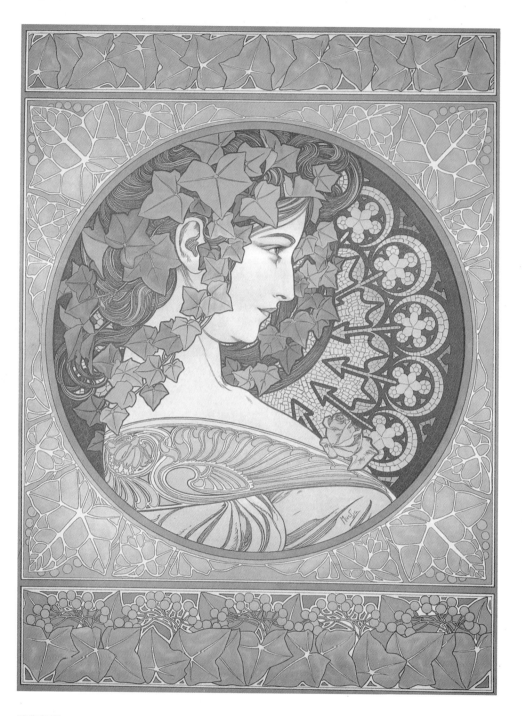

담쟁이넝쿨Lanel

1899

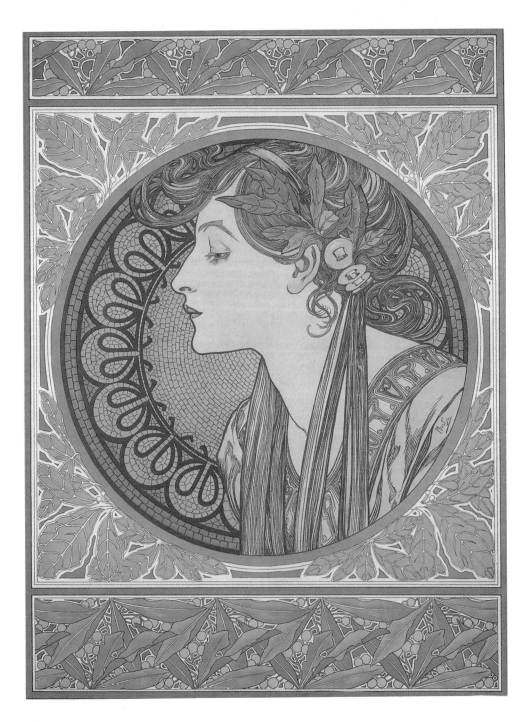

월계수Ivy

1899

chapter 4

아메리카 대륙에서의 새로운 도전

무하 인생의 전환점이 된
파리 만국 박람회

1900년 파리의 여름은 만국 박람회를 찾은 수백만의 관람객의 열기로 뜨거웠다.

　밤을 밝히는 수천 개의 전구 속에 밴드의 음악은 멈추지 않았다. 짙은 밤하늘을 배경으로 터지는 불꽃놀이는 밤하늘에 별빛의 폭포수를 만들며 사라져갔다. 에펠탑을 의식해서 만들어진 회전 관람차 파리 그랑루는 106미터 높이에 1,600명을 한꺼번에 태울 수 있었고 기계 전시관에서는 2만 5,000여 명의 관중이 대형 스크린으로 영화를 감상할 수 있었으며, 밤의 전기 궁전은 29미터의 물줄기를 뿜어내는 분수대와 어우러져 화려한 조명을 발하고 있었다. 동양의 하렘, 시리아의 무희, 태국의 마술사, 디오라마와 원형 극장이 늘어선 박람회장은 세상의 온갖 진귀한 것들을 다 가져다 놓은 오락의 천국이었다.

　센 강둑에 걸쳐져 콩코르드 광장과 앵발리드관 사이에 위치한 박람회장은 과거와 현재 그리고 미래가 뒤엉켜 있는 환상적인 공간이었다. 박람회의 기념문을 통과하는 순간 관람객들은 과거의 역사와 맞닥뜨리는 동시에 가까운 미래의 일면을 엿볼 수도 있었다. 그곳에는 인류가 한 세기 동안 거둔 미술과 산업, 과학의 성과

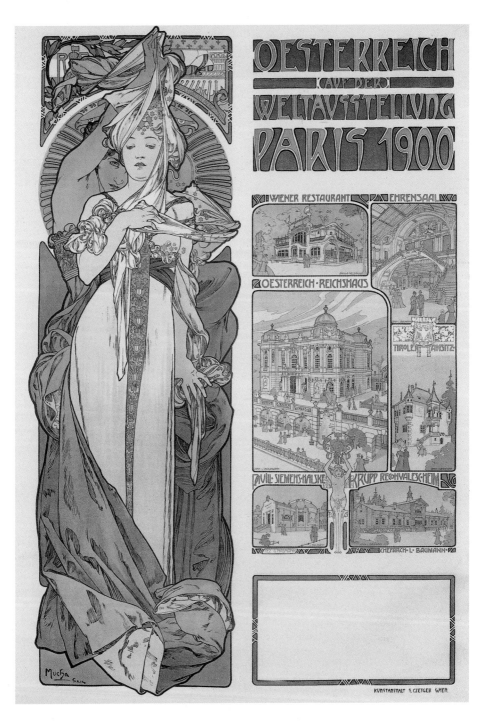

파리 만국 박람회 오스트리아 전시관 포스터Exposition universelle de paris

1899

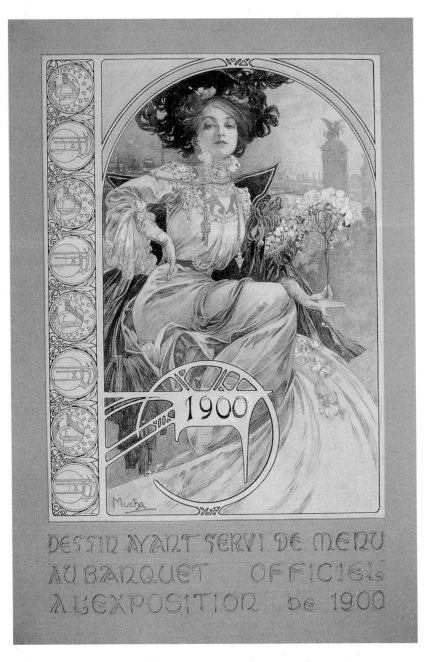

파리 만국 박람회 공식 연회의 메뉴를 위한 디자인Exposition universelle de paris

1900

들이 집결되어 있었다. 그리고 세계 여러 나라에서 가져온 미술과 상품들도 진열되었다. 일본의 벚꽃 무늬, 중국의 비단 인형, 그리고 대한 제국의 도자기가 극동 아시아의 아름다움을 알리고 있었다. 그곳에서는 '유럽을 중심으로 회전하는 지구'라는 환상이 만들어지고 있었다.

1900년 파리 박람회에서 아르누보는 지배적인 양식은 아니었지만 예술의 새로운 움직임이 형성되고 있음을 사람들이 느끼기에는 충분한 것이었다. 특히 아름다운 곡선을 자랑하는 지그프리트 빙의 '아르누보 빙' 전시관과 이에나 다리 옆의 아르누보풍의 식당 청색관은 그곳을 찾는 사람들에게 깊은 인상을 남겼다. 파리에서 화랑을 경영하던 빙은 박람회의 전시장을 전통적이면서도 현대적

인 아르누보 풍으로 꾸며 놓았다. 빙의 전시관에서 선보인 가야르, 콜론나, 드 푀르 등이 디자인한 가구들은 우아하면서도 대담하고 독창적인 것들이었다. 카탈루냐 출신의 호세 마리아 세르트Jose Maria Sert가 그린 벽화는 빙 전시관의 아르누보 스타일을 더욱 눈에 띄게 만들었다. 1890년대 초 아르누보 발전에 선구적 역할을 담당한 일군의 벨기에 디자이너 중 한 사람이었던 세뤼리에-보비가 디자인한 청색관은 대담한 곡선미를 자랑하고 있었다. 화려한 아라베스크 문양과 프리즈가 돋보이는 이 식당은 아르누보 실내장식의 전형을 보여주었다. 누가 뭐라 해도 아르누보는 1900년 박람회에서 활짝 꽃을 피우고 있었다.

무하는 1900년 박람회를 위해 국가나 단체로부터 많은 주문을 받았다. 실현되진 못했지만 더욱 숭고한 존재로 나아가려는 인류의 모습을 상징적으로 그린 박람회의 인류관을 위한 계획에 참여했고, 향수 회사를 위해 장식과 향수병을, 직물회사를 위해 카펫을, 푸케 보석 상점에는 자신이 디자인한 보석을 내놓았다. 한편 오스트리아-헝가리 제국으로부터 홍보 포스터와 팸플릿 그리고 보스니아-헤르체고비나관의 장식을 의뢰받았다.

무하에게 1900년의 박람회는 중요한 의미가 있다. 엄청난 양의 주문으로 그의 역량을 시험받았고, 그 결과도 나쁘지 않았다. 자신과 작업실을 공유하던 오귀스트 세스와 로댕의 격려로 시작한 조각은 박람회를 통해 좋은 평가를 받았고, 보스니아-헤르체고비나 전시장의 장식은 은메달을 수상했다.

박람회장을 찾은 사람들에게 무하의 다양한 재능은 깊은 인상을 남겼고 그의 명성은 더욱 높아졌다. 그러나 이 박람회가 그에게 더욱 중요한 것은 무하 자신이 하나의 전환점을 예감하게 되는 데 있었다.

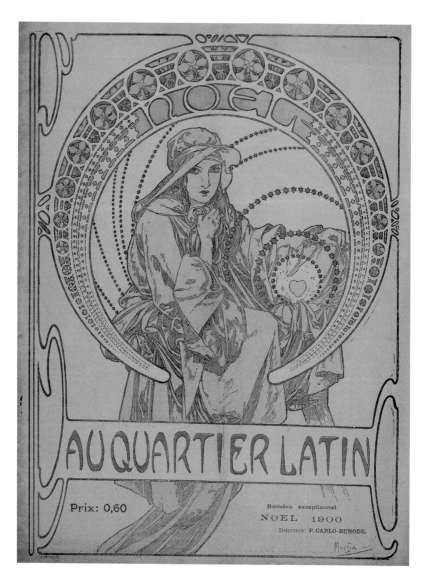

《카르티에 라탱》 표지 디자인
1900

Déjà il reprenait courage, car ce spectacle
le consolait de bien des amertumes. Pilate
le vengeait. Après tout, les Prophètes avaient
enduré plus que lui les injures du peuple,
la superbe des prêtres, la cruauté des princes.
Quelques-uns avaient payé de leur sang le
zèle de la cause de Dieu. Il allait sortir de
Judée abreuvé d'outrages, mais vivant et la
bourse bien garnie. Ce n'est pas lui qu'on
scierait entre deux planches, comme on avait
fait du prophète Isaïe. Et, tournant le dos à
l'ingrate Synagogue, il cheminait déjà dans
la direction de Joppé. Mais soudain un coup
de vent terrible balaya le ciel, les collines et
la vallée, le soleil pâlit et parut s'éteindre,
une nuée noire s'abaissa sur Jérusalem ; la
foudre fendit le rocher à quelques pas d'Isca-
riote, tandis que là-bas, illuminées et glori-
fiées par la pourpre des éclairs, les trois croix
semblaient grandir et se mouvoir formidable-
ment, et les trois crucifiés, les bras étendus,

les mains sanglantes et les yeux fixes, s'avan-
çaient contre l'apostat.

Fou d'épouvante, Judas se coucha, la face
à terre, enseveli sous son manteau.

Il ne se releva qu'au soir.
Une paix de sépulcre pesait alors sur toute
la nature. Il n'osa plus regarder du côté du
Calvaire. Le grand silence des choses l'inquié-
tait. Il voulut rencontrer quelqu'un, entendre
le son d'une voix humaine, chercher sur un
visage un rayon de pitié. Il redoutait la nuit,
la nuit lugubre qui s'approchait. Il revint
vers Jérusalem et s'assit au bord d'un sentier,
accablé de lassitude.

Bientôt les étoiles étincelèrent au fond de
l'azur et la lune versa sur la brume violette
de la plaine un flot de lumière triste. Du
côté de la ville résonna le bruit d'un bâton
qui heurtait les pierres du chemin, puis une
ombre apparut. L'homme marchait très vite,
le dos courbé, comme s'il avait hâte de fuir

mura-t-il : les Prêtres m'ont trompé bien
méchamment. »

Il montra le poing au ciel ruisselant
d'étoiles, et, comme il se sentait brûlé par la
fièvre et par la soif, il marcha vers un bou-
quet d'arbres qui, peut-être, ombrageaient
quelque fontaine. Le vent pleurait douce-
ment à travers la feuillée. Déjà Judas se
sentait plus dispos. Tout à coup il poussa
un cri rauque, le cri du naufragé qui se noie,
et s'abattit sur ses deux genoux, terrassé par
un bras invisible. Il reconnaissait l'olivier
sous lequel, l'autre nuit, suivi des sbires
armés, il avait baisé au front le Fils de
l'Homme.

Il s'échappa en rampant du jardin de
Gethsémani ; puis, trébuchant à chaque pas,
il vagua dans la solitude. Il ne pensait plus
à rien, n'espérait plus rien, souhaitait seule-
ment de rencontrer Satan, l'archange déchu,
afin de l'émouvoir par son immense détresse...

Au loin, deux palmiers étendaient leurs
branches fines sur les rebords d'une citerne
perdue dans la campagne. C'était le puits de
Jacob, dont l'eau sainte avait été consacrée
par une parole de Jésus. Mais Judas n'avait
même plus la force de se dérober à ce grand
souvenir. Il s'affaissa pesamment contre la
margelle, et, comme à la chaîne du puits
aucun seau ne s'était attaché, il pencha sur le
bord sa face brûlante, afin de respirer la
fraîcheur de l'eau.

Entre les deux palmiers glisse,
fantôme léger, une toute jeune fille vêtue de
blanc, voilée de blanc, toute frêle, qui, de
son bras nu, soutient une amphore de terre
posée sur l'épaule droite. Judas soulève son
front livide et dit, d'une voix très faible :

« J'ai soif !

La jeune fille fait un mouvement d'effroi,
comme à la vue d'une bête dangereuse.

« J'ai soif ! » dit-il encore.

《크리스마스와 부활절의 종소리》 삽화 Cloches de Nöel de pâques

1900

운명의 여인과의 첫 만남

이제 무하는 마흔의 나이를 넘기고 있었다. 저축해놓은 돈은 없었고, 주변의 친구들은 하나 둘 죽어 갔다. 무하는 더는 쳇바퀴 도는 듯한 디자인을 하고 있을 수 없었다. 더욱 성숙하고 진지한, 자신에게 솔직한 작업을 원하게 되었다.

1902년 로댕과 함께한 여행은 무하의 이러한 심정을 부추기게 되었다. 1902년 친구인 로댕이 프라하에서 전시를 하게 되자 무하는 안내인으로 동행하여 모라비아 지방과 프라하를 여행하게 된다. 기차가 서는 역마다 귀찮을 정도로 시끌벅적한 환영 인사가 이어졌지만 그래도 무하는 즐거웠다. 그리고 이 인파 속에는 무하의 운명이 될 여인이 섞여 있었다. 마리 히틸로바, 아직 소녀티를 채 벗지 않은 이 미술학도와 몇 년 후 파리에서 만나 사랑에 빠지게 될 줄은 당시의 그도, 그녀도 알지 못했다.

이때 무하를 진정으로 반겨준 것은 고향의 바위 언덕과 골짜기, 낮은 구릉지와 벌판의 향기 짙은 들꽃, 고향의 밴드가 연주하는 음악, 모라비아 계집아이들이 입은 색색이 수가 놓인 전통 의상들, 오랜 세월의 풍파를 견뎌 낸 오래된 성곽들, 저녁나절이면 교회 종

탑에서 울려 퍼지는 종소리, 보금자리로 날아가는 제비들이었다. 이 모든 것들이 무하의 감각을 하나하나 새로이 일깨우고 있었다.

〈비스코프에서 열린 상공업 민속 박람회를 위한 포스터〉, 〈호르이체에서 열린 북동 보헤미아의 상공 예술 박람회를 위한 포스터〉, 〈해안 절벽에 핀 히스꽃과 모래톱에 핀 엉겅퀴〉에는 한 아름 들꽃을 안고 모라비아 민속 의상을 입은 아리따운 시골의 소녀들이 등장한다. 〈이반치체의 추억〉에서는 눈을 감고 추억에 잠긴 소녀의 모습이 보인다. 이것은 무하가 꽤 깊은 향수병을 앓고 있음을 보여준다.

그러나 이곳에서 무하는 이방인이었다. 고향은 그를 프랑스에서 온 유명한 장식 화가로만 대했다. 무하는 지금까지 체코 특유의 현대 미술이 없다는 것에 가슴 아파하며 지역 화가들에게 다른 유럽의 유행을 좇기보다는 체코의 전통에 관심을 기울이라고 충고했다. 하지만 그때마다 무하에게 돌아온 것은 그들의 냉담한 태도였다. 게다가 일부는 무하를 형편없는 장식 화가쯤으로 여기며 악의적인 말들을 늘어놓기도 했다. 언제나 마음으로 고향을 그려오던

무하에게 이러한 일은 안타까운 것이었다.

　고향을 떠나온 이후로 긴 세월이 흘렀다. 그리고 이제 이 중년의 화가는 어린 나이에 떠나온 조국이 눈물겹도록 그리워지고 있었다.

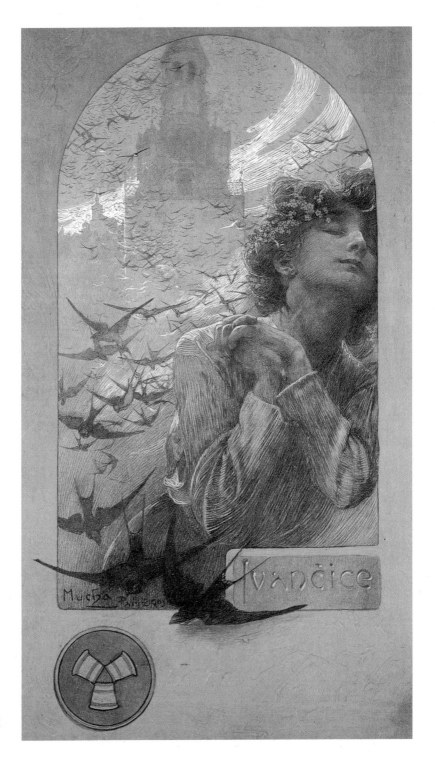

이반치체의 추억
1903

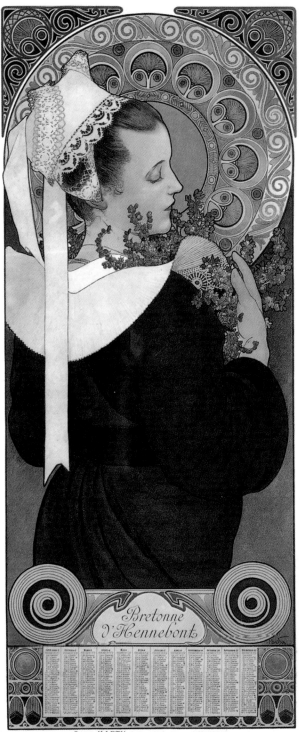

Bretonne
d'Hennebont

EMILE MARTY, 5, Cours Victor Hugo _ BORDEAUX.

해안 절벽에 핀 히스꽃

Heather from Coastal Cliffs

1902

Bretonne
de Guérande.
PAR MUCHA

모래톱에 핀 엉겅퀴

Thistle from the Sands

1902

비스코프에서 열린
상공업 민속 박람회를 위한 포스터
1902

호르이체에서 열린 북동 보헤미아의
상공 예술 박람회를 위한 포스터

1903

생의 소명을 위한 첫 번째 관문, 미국으로의 이주

1900년 파리 만국 박람회에서 화려하게 꽃 핀 아르누보는 어느덧
퇴조하고 있었다. 유행은 빠르게 지나가고, 파리로 몰려든 젊은 예
술가들의 고뇌로 탄생한 새로운 알들은 이제 막 부화하려 하고 있
었다.

무하는 안주할 수 없었다. 그에게는 해야만 하는 일이 있었다.
이제 소망을 넘어 소명이 되어버린 그 일을 위해 무하는 남은 생을
바치기로 했다. 그런데 그러자면 가장 필요한 것은 바로 돈이었다.
그가 하고자 하는 일은 오직 조국과 슬라브인들에 대한 봉사였으
므로 경제적 대가는 바랄 수 없는 일이었다. 그러나 엄청난 성공에
도 불구하고 무하의 수중에는 돈이 얼마 남아 있지 않았다. 그는
계획적으로 경제생활을 꾸려 가지 않았다. 무하의 작업실에서는
화려한 파티와 모임들이 이어졌고, 언제나 곤궁에 처한 예술가나
동포를 기꺼이 원조했기에 정작 그에게 필생의 작업을 위한 자금
은 수중에 없었다.

그때 그의 머리에 떠오른 것이 거대한 나라 미국이었다. 사라
베르나르는 재정적 위기에 부딪혔을 때마다 미국 순회공연에 나섰
고 부유한 미국의 지지자들을 통해 또다시 부활하곤 했다.

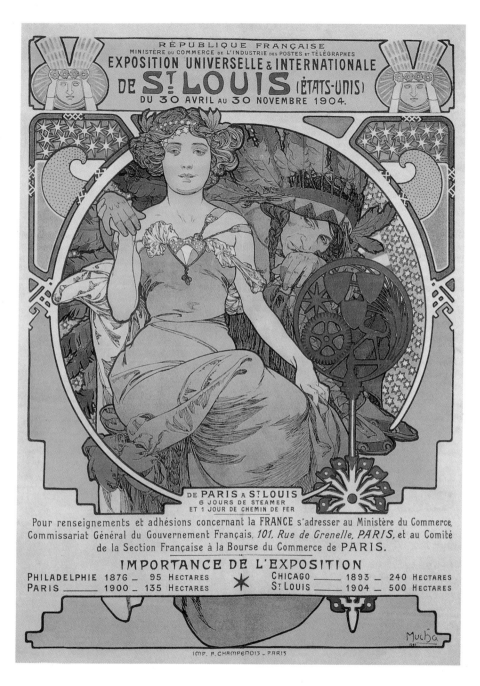

세인트루이스 만국 박람회를 위한 홍보 포스터

Art nouveau color lithograph poster showing a seated woman clasping the hand of a Native American

1903

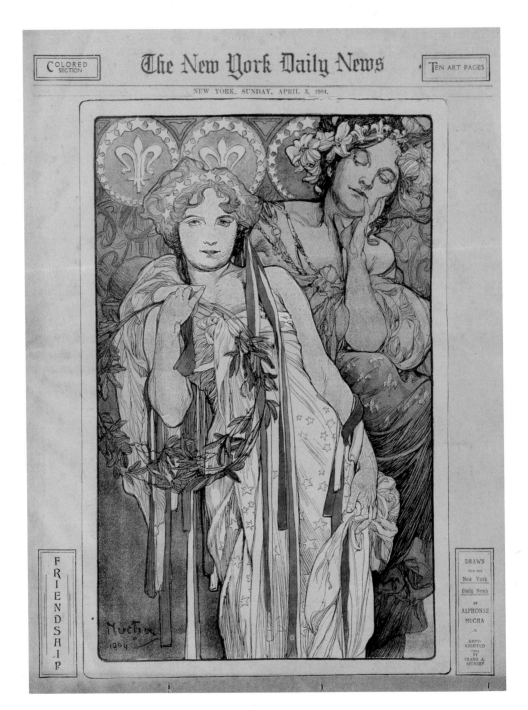

〈뉴욕 데일리 뉴스〉에 실린 무하 특집 기사 The New York Daily News

1904

무하는 1903년 미국 〈세인트루이스 만국 박람회를 위한 홍보 포스터〉에서 이 새로운 대륙에 대한 관심을 보여주고 있다. 절정을 구가하고 있던 파리에서 갑자기 그 터전을 미국으로 옮긴다는 것은 분명 큰 모험이었다. 그럼에도 무하는 미국에서의 활동이 '장식 미술가'라는 꼬리표를 떼고 더욱 진지한 화가로 거듭날 수 있는 계기를 만들어줄 것이라고 확신하고 있었다.

1904년 긴장되는 미국에의 첫 여행에서 뉴욕은 열렬하게 그를 환호했다. 〈뉴욕 헤럴드〉는 그를 중요한 기사로 다루었고 4월 3일

자 〈뉴욕 데일리 뉴스〉에서는 무하에 관한 특집 기사를 실으며 무하를 '세계에서 가장 위대한 장식 화가'로 소개하고 있다. 언론들의 환영에 이어 그는 곧 사교계의 인기 있는 손님이 되었다.

　미국 체류 초기 그는 장식 미술에 대한 주문을 일절 사절하고 상류 사회 인사들의 초상화를 주문받거나 친분을 쌓게 된 사람들을 위해 무료로 그림을 그려주었다. 그러나 결과는 실망스러웠다. 무하는 성실하게 아카데미 교육을 받았지만 지난 10여 년간 유화는 거의 그리지 않았다. 주로 과슈나 수채화, 파스텔로 작업했던 무하에게 갑자기 잡게 된 유화 붓은 그의 의지대로 움직여주지 않았다. 수없이 불평을 들으며 다시 그려주어야 했고 작업 속도는 더딜 수밖에 없었다. 그리고 사람 좋은 무하는 장사 수완마저 없어 의뢰인이나 협력자의 파산이나 무책임으로 작품을 완성하고서도 팔지 못하는 경우도 생겼다.

누드

1903

꽃과 깃털로 꾸민 아메리카 원주민 여인

1905

무하를 지탱시켜준 사랑의 힘

그를 지탱해준 것은 연인에 대한 사랑이었다. 1903년 먼 고국에서 찾아온 스물한 살의 미술학도 마리 히틸로바. 예술에 대한 순수한 정열을 지닌 당돌한 소녀와 그녀보다 스무 살이나 많은 무하와의 만남은 처음에는 그저 스승과 제자의 사이로 시작되었다. 일주일에 한두 번쯤 있는 레슨에서 고향에 대한 이야기로 마음을 달래는 동안 두 사람은 서로에게 강하게 끌리게 되었다.

　이미 마흔을 넘긴 무하에게 히틸로바가 최초의 여성이었던 것은 아니었다. 재능 있는 화가와 아름다운 모델 사이에 흔히 있을 수 있는 그러한 연애를 무하도 겪었다. 히틸로바와 만나기 전 몇 년간 함께 생활하기도 했던 베르트 드 라란드Berthe de Laland라는 이름의 여성은 1897년 7월의 《라 플륌》에 수록된 삽화에서 그 모습을 찾아볼 수 있을 뿐 그녀에 대해 정확히 알려진 것은 별로 없다. 그녀와의 사랑이 괴로운 기억이었기 때문인지, 히틸로바에 대한 마음 때문이었는지 무하는 그녀의 흔적을 지우기 위해 꽤 애쓴 것으로 보인다. 무하의 아들 이르지의 말에 따르면 집 서가에 꽂혀 있던 《라 플륌》에선 라란드를 모델로 한 삽화 부분이 깨끗이 잘려나가 처음부터 그 페이지가 있었는지조차 눈치채지 못했다고 한

마르슈카: 마리 히틸로바

1903

다. 이후 파리에서 원상태로 보관된 이 잡지를 보고서야 자신의 아버지가 그녀를 모델로 그린 삽화를 없앤 것을 확인할 수 있었다.

지나간 옛사랑이야 어떻든지 간에 무하는 미국 체류 중에도 히틸로바와 서신을 주고받으며 소중하게 사랑의 감정을 키워가고 있었다. 그리고 드디어 1906년 무하와 히틸로바는 프라하의 교회에서 결혼식을 올렸다. 남부 보헤미안에서 보낸 신혼여행에서 두 사람은 〈팔복八福〉(팔복의 가르침, 예수의 산상 수훈의 일부; 마태복음 Ⅴ: 3-12)을 함께 완성했다.

"행복하여라, 마음이 가난한 사람들! 하늘나라가 그들의 것이다. 행복하여라, 슬퍼하는 사람들! 그들은 위로를 받을 것이다. 행복하여라, 온유한 사람들! 그들은 땅을 차지할 것이다. 행복하여라, 의로움에 주리고 목마른 사람들! 그들은 흡족해질 것이다. 행복하여라, 자비로운 사람들! 그들은 자비를 입을 것이다. 행복하여라, 마음이 깨끗한 사람들! 그들은 하느님을 볼 것이다. 행복하여라, 평화를 이루는 사람들! 그들은 하느님의 자녀라 불릴 것이다. 행복하여라, 의로움 때문에 박해를 받는 사람들! 하늘나라가 그들의 것이다.

사람들이 나 때문에 너희를 모욕하고 박해하며, 너희를 거슬러 거
짓으로 온갖 사악한 말을 하면, 너희는 행복하다! 기뻐하며 즐거워
하여라, 너희가 하늘에서 받을 상이 크다. 사실 너희 앞서 예언자들
도 그렇게 박해를 받았다."

그리스도가 산상 수훈에서 가르친 여덟 가지 참 행복을 주제로
한 이 작품은 가운데의 그림은 무하가 그리고 액자 부분은 마르슈
카('귀여운 마리'라는 의미로 무하가 히틸로바를 부른 애칭)가 완성했
다. 세상을 의롭게 살아가기 위해 노력하는 이들이 현실에서 받은
고달픔과 핍박을 하느님이 보상해주리라는 위로가 이 작품의 중심
이 되고 있다.

참 행복은 무엇일까? 이제 막 결혼해 신혼의 단꿈에 젖은 두 사
람은 자문해보았을 것이다. 이 작품은 이제 막 결혼하게 된 신랑과
신부의 서로에 대한 서약이었다. 슬플 때나 괴로울 때나 가난할 때
나 기쁠 때나 언제나 마음의 등불로 함께 하겠다는 강한 맹세의 표
시였다.

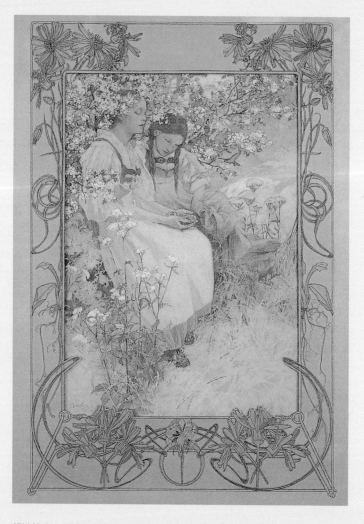

행복하여라, 마음이 깨끗한 사람들! 그들은 하느님을 볼 것이다
1906

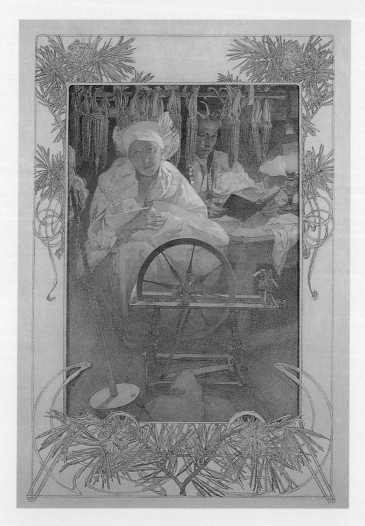

행복하여라, 온유한 사람들! 그들은 땅을 차지할 것이다
1906

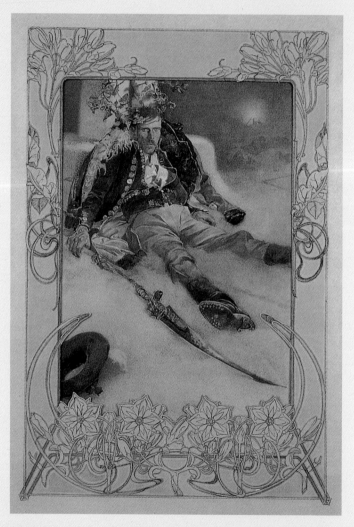

행복하여라, 의로움 때문에 박해받는 사람들! 하늘나라가 그들의 것이다
1906

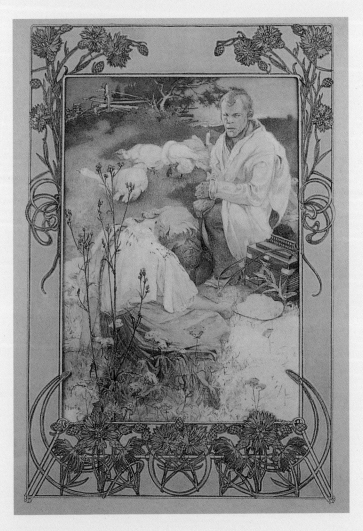

행복하여라, 마음이 가난한 사람들! 하늘나라가 그들의 것이다
1906

행복하여라, 슬퍼하는 사람들! 그들은 위로를 받을 것이다
1906

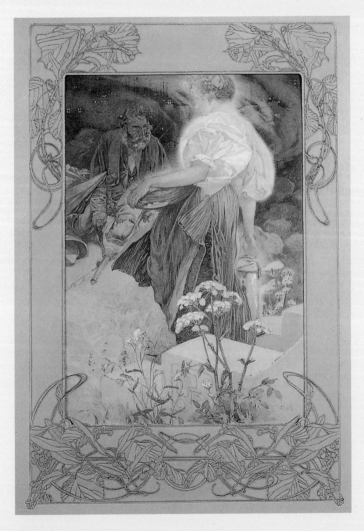

행복하여라, 자비로운 사람들! 그들은 자비를 입을 것이다
1906

재기의 발판이 된 조국에 대한 애착

미국에서의 초조한 시간들이 지나가고 무하는 점점 자신감을 되찾고 있었다. 1905년부터 무하는 뉴욕여자응용미술학교에서 학생들을 가르치며 정기적인 수입을 얻을 수 있었다. 그리고 1907년부터 1910년까지는 시카고미술연구소에서도 좋은 학생들을 길러 내었다. 이미 파리의 화실과 아카데미 콜라로시, 아카데미 카르멘에서 학생들을 가르쳐온 그가 항상 강조한 것은 자신의 뿌리인 조국을 잊지 말라는 것이었다. 유럽을 모방한 미술이 아닌 미국다운, 미국만의 미술을 하라는 것이었다.

타고난 성실함으로 무하는 유화로도 자신만의 스타일을 찾아가고 있었다. 부자들의 초상화는 물론이고 장식 미술 일도 다시 시작했다.

1908년 뉴욕의 새로운 독일 극장이 지어지면서 무하는 내부 인테리어 디자인을 하게 되었다. 미국 아르누보의 대표적인 건축이 되는 이 건물에서 무하는 다섯 개의 거대한 장식 패널과 커튼, 벽의 스텐실과 패턴을 담당하게 된다. 무대 정면의 상층부를 장식한 〈미의 탄생〉과 이것을 떠받치는 수직의 패널 〈비극〉과 〈희극〉은 그의 표현력이 한층 성숙했으며 미국에서의 생활이 허송세월만은

미의 탄생: 뉴욕의 독일 극장 장식을 위한 습작
1908

아니었음을 보여준다. 공연 자체는 높은 평가를 받진 못했지만 연극 〈십이야〉, 〈오를레앙의 소녀(잔 다르크)〉, 〈카사〉를 위한 무하의 디자인은 호평을 받았다.

　그러나 아직도 그의 꿈을 실현할 기회는 보이지 않았다. 무하가 최초로 조국을 위한 자신의 꿈을 계획한 때로부터 이미 10년이라는 세월이 흐르고 있었다. 겉으로 보면 시간은 무심히 지나가고 있었고 무하는 이룰 수 없는 꿈을 꾸는 몽상가처럼 보였다. 그래도 무하는 포기하지 않았다. 이미 그는 자신의 미래에 대한 비전을 보았기 때문이었다. 조국을 위해, 모든 슬라브인을 위해 그림을 그리는 자신의 모습을 말이다. 그리고 이제 그 예정된 시간이 한 발짝씩 다가오고 있었다.

비극: 뉴욕의 독일 극장 장식을 위한 습작

1908

희극: 뉴욕의 독일 극장 장식을 위한 습작

1908

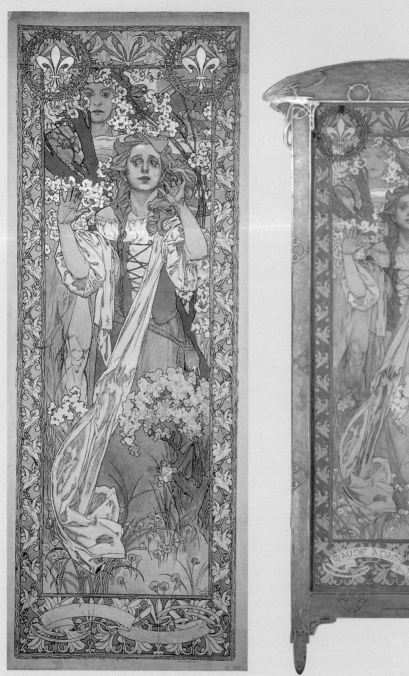
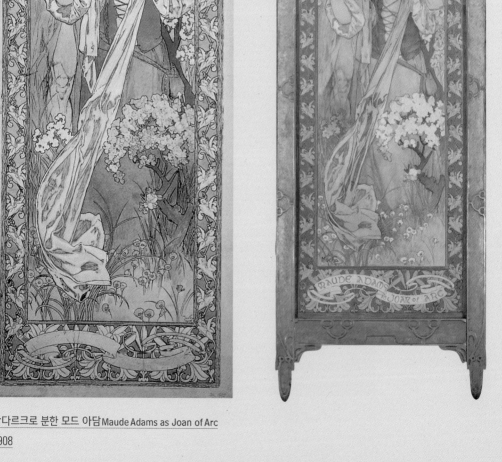

잔다르크로 분한 모드 아담 Maude Adams as Joan of Arc
1908

모드 아담: 잔다르크를 위한 습작 Maude Adams
1908

대부호 크레인으로부터 받은 크리스마스 선물

무하는 대부호 찰스 R. 크레인의 두 딸을 위해 초상화를 그리게 되었고, 크레인에게 자신의 계획에 대해 들려주었다. 크레인은 미국, 러시아, 중국, 중동 등지에서 배관 공사와 엘리베이터 사업으로 큰 돈을 번 백만장자였다. 전 세계를 무대로 활동하는 사업가인 만큼, 그는 국제 정세에 밝았고 특히 슬라브인에 대한 관심과 이해가 남달랐다.

그것은 체코 독립 후에 체코슬로바키아의 초대 대통령이 되는 '건국의 아버지' 마사리크와 오랜 친분이 있었기에 가능한 일이었다. 두 사람은 나중에 사돈 관계로 발전했으며, 크레인의 아들 리처드는 프라하 주재 미국 대사로 임명되었고, 둘째 딸 프랜시스는 마사리크의 아들 얀과 결혼했다. 크레인은 제1차 세계 대전 종식 후에 체코가 독립하는 데 정치력을 행사하기도 했다. 이러한 크레인에게 범슬라브인을 위한 한 체코 화가의 열정적인 노력과 자기 희생적인 계획은 마음을 끄는 것일 수밖에 없었다.

1909년 크리스마스의 밤, 거룩하고 고요한 그 밤에 무하는 크리스마스의 선물로 크레인으로부터 〈슬라브 서사시〉를 위한 재정적

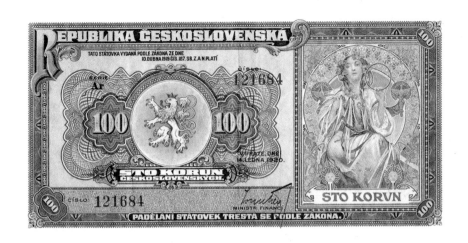

무하가 디자인한 체코슬로바키아의 지폐
1920

지원을 약속받게 되었다.

슬라브의 여신 〈슬라비아〉로 그려진 것은 크레인의 딸 조세핀 브레들리다. 전형적인 아르누보 스타일로 완성된 이 초상화의 디자인은 이후 체코 은행의 포스터와 지폐에도 사용된다.

슬라브의 여신 〈슬라비아〉로 그려진 것은

크레인의 딸 조세핀 브레들리다.

전형적인 아르누보 스타일로 완성된 이 초상화의 디자인은

이후 체코 은행의 포스터와 지폐에도 사용된다.

슬라비아 Portrait of Josephine Crane Bradley as Slavia
1908

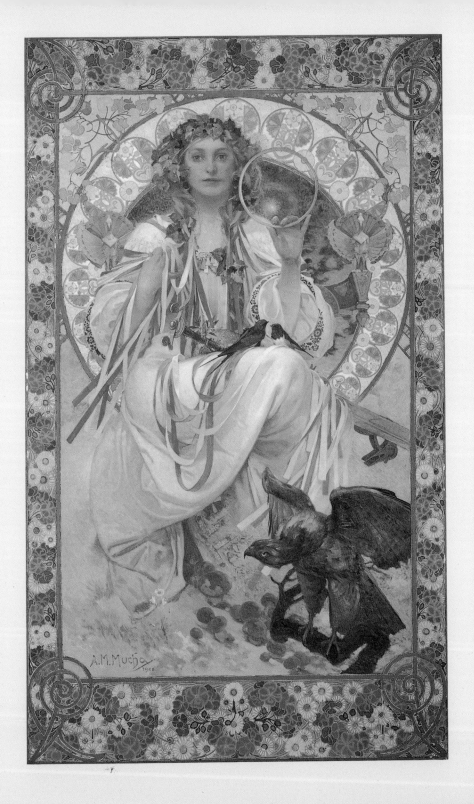

chapter 5

인생 최대의 역작 〈슬라브 서사시〉의 탄생

화려함 대신 단순하고 강한 민속적 요소

이제 무하는 연어가 강을 거슬러 자신이 태어난 곳을 찾아가듯, 항해에 지친 오디세우스가 고향을 향해 그 뱃머리를 돌리듯 청년의 모습으로 떠났던 조국을 그렇게 다시 찾게 되었다. 이제 그가 해야 할 일은 분명했다. 전 슬라브인의 역사를 20개의 에피소드에 담아내는 〈슬라브 서사시〉의 제작과 조국에 대한 봉사였다.

무하에 대해 알려진 것은 대부분 파리 시대의 장식적인 포스터나 패널화에 한정되어 왔다. 마치 파리를 떠난 그는 존재하지도 않는 것처럼 비춰졌다. 그러나 조국에 돌아온 그는 여전히 영감이 넘치는 포스터들을 남겼다. 체코 시대의 포스터는 파리 시대의 화려함은 사라졌고 단순하고 민속적인 요소들이 강한 인상을 남기고 있다.

〈모라비아 교사 합창단을 위한 포스터〉에는 모라비아 전통 의상을 입은 소녀가 나무에 걸터앉아 가지 끝에서 지저귀는 작은 새의 노랫소리에 귀를 기울이고 있다. 무하는 좀 더 대담한 방법으로 조국의 모습을 드러내기도 하는데 〈여섯 번째 소콜 축제의 포스터〉에서는 적색과 녹색의 강한 보색 대비를 통해 강인하고 이상화된 조국의 모습을 형상화하고 있다. 프라하를 상징하는 긍지 높은

모라비아 교사 합창단을 위한 포스터Moravian Teachers' Choir

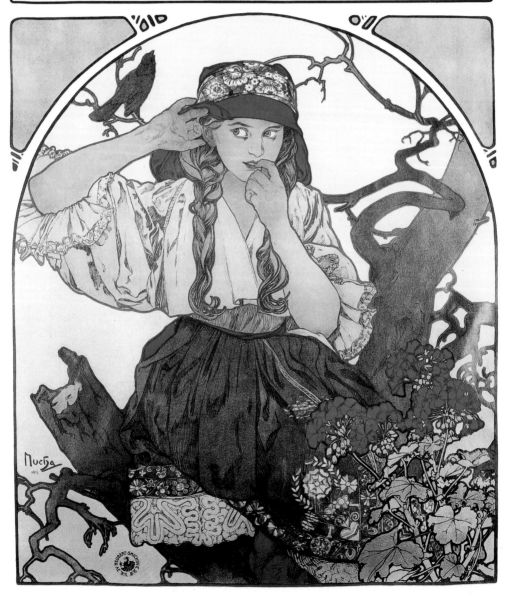

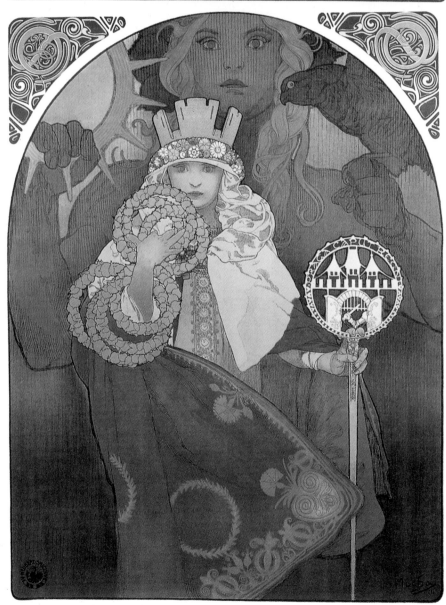

소녀의 뒤에는 매와 태양의 상징물을 손에 든 여신이 조국을 보호하고 있다.

당시 오스트리아-헝가리 제국 내에서 행해진 게르만화 정책으로 체코 땅에서는 체코의 말과 글을 가르치는 학교가 없었다. 그래서 체코의 언어와 문화를 가르칠 수 있는 민간 학교를 짓기 위해 복권을 발행하게 되는데 이 복권의 홍보를 위한 포스터 〈위협〉, 〈브르노 남서 모라비아를 위한 국민 연합 복권〉에서 무하는 일체의 장식적인 요소를 제거하고 더욱 대담하고 박진감 넘치는 연출을 구사하고 있다. 암흑과 절망 속에서 얼굴을 그러쥐고 흐느끼는 소녀 뒤에서 조국을 상징하는 어머니는 닥쳐올 위협 앞에서 우리에게 손을 내밀고 있다. 그리고 책과 연필을 움켜쥐고 다부진 표정으로 우리를 응시하는 작은 슬라브 소녀는 이렇게 말하고 있다. "나는 약하지 않아. 그러니 제발 나에게 배울 기회를 주세요."

무하는 이러한 포스터들을 무상으로 제작해주었다. 포스터뿐만이 아니었다. 제1차 세계 대전 종전 후 체코슬로바키아가 독립했을 때 국가의 국장, 우표, 지폐, 공공 기관의 제복까지 무상으로 디자인했다.

여섯 번째 소콜 축제의 포스터6th Sokol Festival

1912

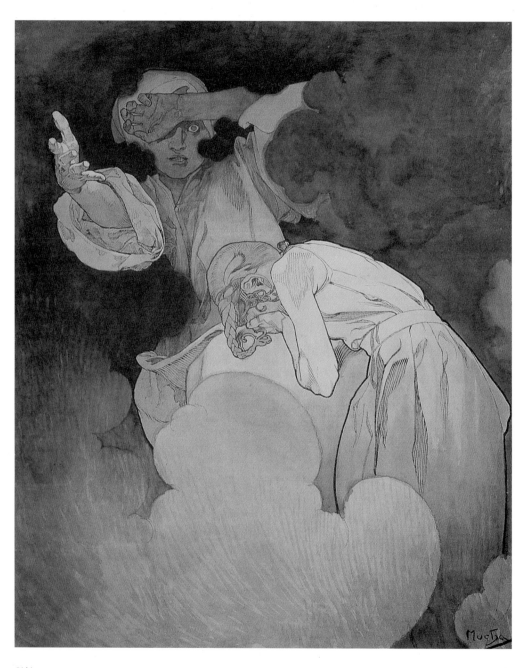

위협

1912

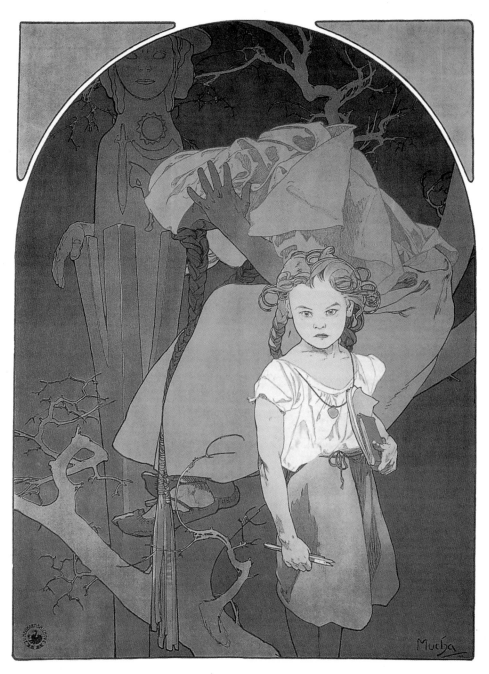

브르노 남서 모라비아를 위한 국민 연합 복권

1912

〈슬라브 서사시〉를 위한 최후의 연습장

프라하는 지금도 그곳을 찾는 이들에게 사라져 버린 동화 속 꿈의 도시를 찾은 듯 충격을 던져준다. 낯설고도 신비로운 이 도시의 매력은 신바로크 및 신고전주의 웅장함과 세기말 아르누보의 섬세함의 결합으로 태어났다. 민족주의와 국제주의가 결합된 절충 양식은 당시 오스트리아-헝가리 제국 하에 있는 프라하의 문화적 역학 관계에 따른 것이었다.

　건축가 안토닌 발사네크Antonin Bal?anek(1865-1921)와 오스발트 폴리브카Osvald Polivka(1858-1931)가 지은 프라하 시청사는 이러한 절충주의 양식을 잘 보여준다. 그리고 무하가 디자인한 시장실로 인해 이 건물은 빼놓을 수 없는 아르누보 건축으로 사람들의 발길을 모으게 되었다.

　그러나 처음 시당국이 프라하의 역사적 측면과 근대적 측면을 표현할 수 있는 작품을 무하에게 의뢰했을 때 지역의 많은 화가들과 전위적인 미술 활동에 가담했던 미술가들에게서 큰 반발이 일었다. 무하는 여전히 체코 미술계에서 이방인이었고 젊은 세대 미술가들에게는 아직도 상징주의 수법에 젖어 있는 구식의 화가였던 것이다. 다만 시장실을 장식하는 일에 만족해야 했지만 그가 그려

낸 시장실의 〈슬라브의 위인〉과 천정을 메운 〈범슬라브의 화합〉은 건물과 완벽한 조화를 이루어내며 지금에 와서도 감동을 준다.

　이마도 프라하 시청사 시장실의 장식은 무하에게 〈슬라브 서사시〉를 위한 최후의 연습이 되었을 것이다. 무하에게는 그간 해온 모든 작업이 〈슬라브 서사시〉를 위한 밑거름이 되어주었다.

템페라로 옮겨지는 슬라브의 역사

20개의 에피소드에 슬라브의 역사를 그려내기 위해 그는 시간이 나는 대로 아드리아해, 폴란드, 러시아, 불가리아, 세르비아, 발칸반도 등을 여행하며 그곳의 풍경과 사람들을 사진과 스케치에 담았다. 또한 슬라브의 역사와 종교, 문화에 대해 누구보다 애정을 가지고 공부했다.

그리고 드디어 6×8미터의 거대한 캔버스에 슬라브의 역사를 그리려 했을 때 그가 택한 매체는 템페라였다. 미국에서의 경험으로 유화는 대형 캔버스에는 너무 많은 시간과 노력이 필요하다는 것을 알고 있었기 때문이다. 그는 이미 프레스코나 템페라를 능숙하게 구사할 수 있었다. 극장에서의 경험은 큰 캔버스를 무리 없이 그려내는 능력과 함께 장면을 극적으로 연출하는 재능을 키워주었다. 그가 사용한 템페라는 순수한 계란 템페라가 아니라 계란 노른자에 빻은 안료, 물과 기름을 적절히 섞은 것이었다. 그리고 마지막엔 유화로 마무리된 그림은 투명하고 신비로운 느낌으로 가득했다.

어쨌든 이 캔버스의 엄청난 크기 때문에 무하는 이만저만 고생이 아니었다. 큰 캔버스에 맞는 작업장을 구하기 위해 무하는 서보헤미아에 있는 즈비로흐성을 빌렸다. 커다란 캔버스를 팽팽하게

걸기 위해 금속 틀로 된 지지대를 새로 만들어야만 했다. 게워 둔 안료는 이틀이면 바닥이 났고 무하는 사다리가 달린 발판을 딛고 온종일 커다란 캔버스의 위아래를 분주히 오르내려야만 했다. 양 손으로도 모자라 때로는 입에도 붓을 문 채로 온몸이 땀에 젖도록 그림을 그렸다.

이미 고령의 나이임에도 무하는 〈슬라브 서사시〉를 제작하는 거의 20년 동안을 식사하고 잠자며, 잠깐 갖는 티타임을 뺀 아홉 시간 내지 열 시간을 꼬박 작업실에서 보냈다. 〈슬라브 서사시〉는 그야말로 수도승에 가까운 그의 성실한 노동과 열의의 결과였다.

즈비로흐성 주변의 마을 사람들도 이 성실하고 사람 좋은 화가 의 일에 기꺼이 협력했다. 그들은 극장에서 빌려 온 의상을 입고 저마다 주인공이 되어 무하가 원하는 대로 포즈를 취해주었다.

이때 무하가 찍은 많은 양의 사진들을 보면 그가 얼마나 세밀 한 부분까지 연구하고 성실히 작업에 임하고 있었나를 보여준다. 또한 인물 하나하나와 풍경을 바탕으로 그가 구성한 대규모의 군 중 장면의 장엄함은 영화를 만드는 감독의 재능에 견줄 수 있을 것 이다.

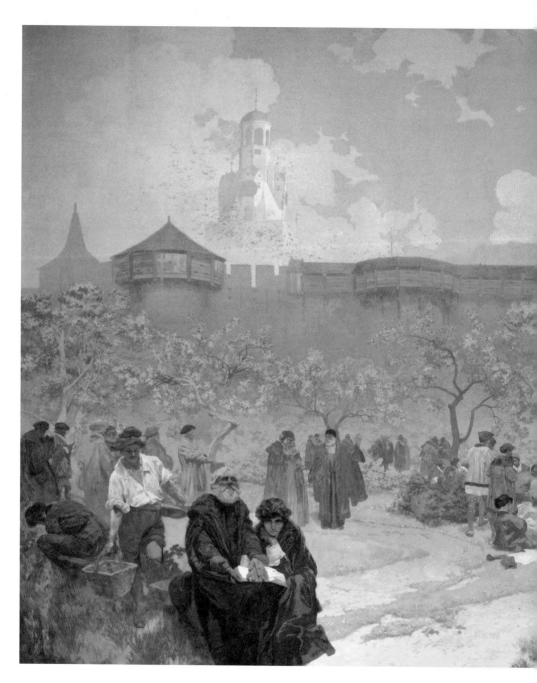

슬라브 서사시 연작 중: 이반치체의 크랄리체 성경 인쇄

1914

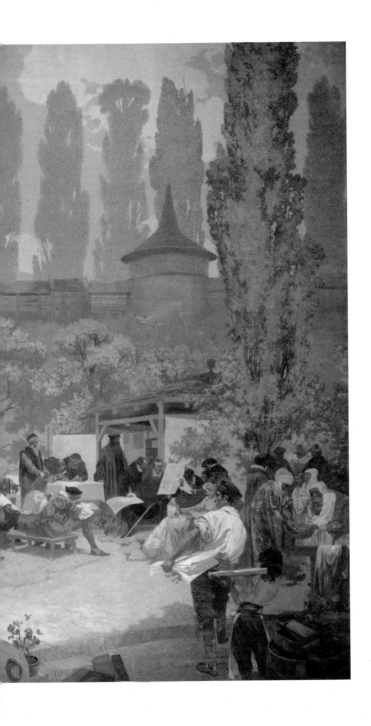

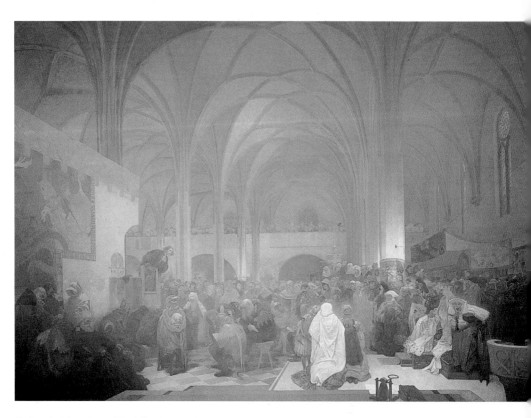

슬라브 서사시 연작 중: 베들레헴 교회에서 설교하는 얀 후스
1916

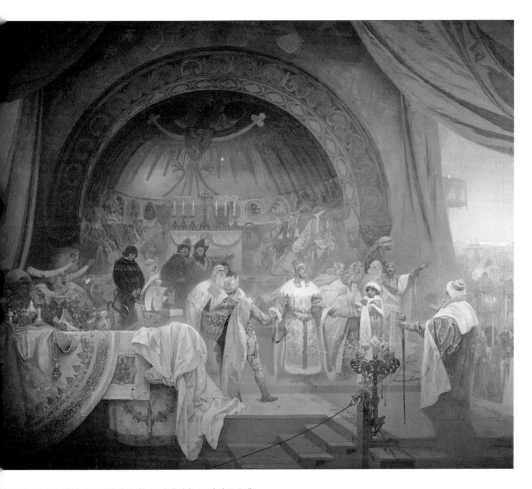

슬라브 서사시 연작 중: 보헤미아 왕 프리제미슬 오타카르 2세

924

고심 끝에 선택된 20개의 에피소드

무하가 영웅적이면서도 이상적인 20개의 에피소드를 선택하기 위해 고심했을 것임은 뻔한 일이다. 슬라브 서사시는 잘 짜인 각본처럼 각각의 장면은 유기적으로 연결되어 있다. 5개의 알레고리적인 테마와 5개의 종교적 테마, 5개의 전쟁 장면과 슬라브 문화에 관한 5개의 장면. 그 중 10개는 체코의 역사에서 그리고 나머지는 다른 슬라브 국가의 역사에서 선택된 것이다.

무하는 각 장면의 아이디어를 얻기 위해 카렐 잡Karel V.Zap이나 프란티셰크 팔라츠키František Palacky, 비들로Jaroslav Bidlo의 책들을 탐독했고 프랑스 출신의 슬라브 학자인 어네스트 드니Ernest Denis에게 자문을 구하기도 하였다.

문화와 예술, 평화와 종교적 자유에 있어 인류사에 공헌한 슬라브 민족의 역사를 그려내면서 무하가 꿈꾸었던 일은 모든 슬라브 민족이 현재 겪고 있는 고통과 억압에서 벗어나 이상적인 화합을 이루는 것이었다. 그것은 당시 팽배해 가던 범게르만주의의 폭력성에 대한 대항이었고 민족의 독립을 고취하는 선창가였다.

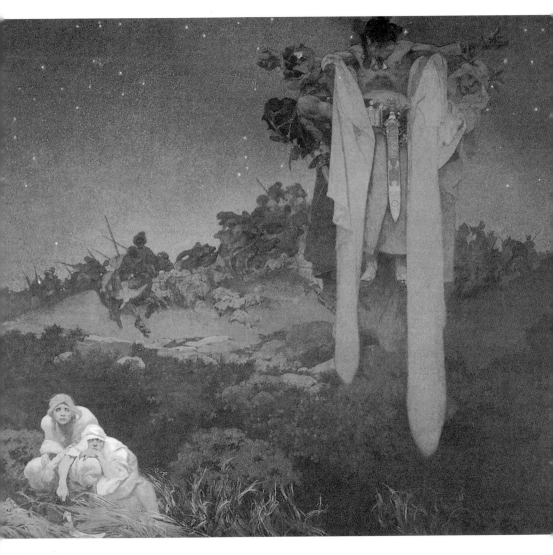

슬라브 서사시 연작 중: 슬라브 민족 원래의 고향 The Slavs in Their Original Homeland

1912

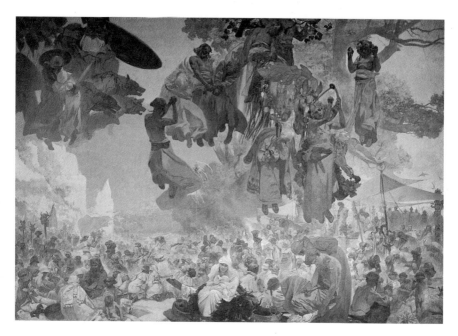

슬라브 서사시 연작 중: 뤼겐 섬의 스반토비트 축제
1912

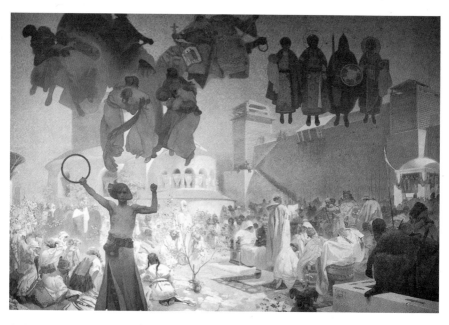

슬라브 서사시 연작 중: 슬라브어 전례식 문서의 도입 The Introduction of the Slavonic Liturgy
1912

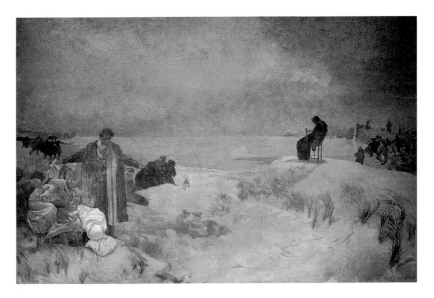

슬라브 서사시 연작 중: 얀 아모스 코멘스키의 죽음

1913

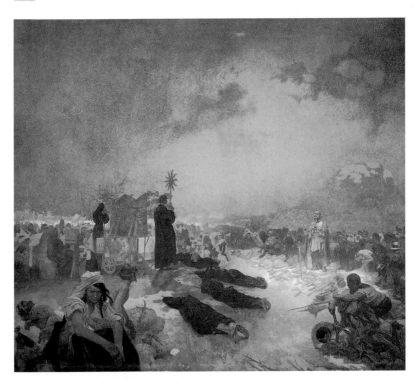

슬라브 서사시 연작 중: 비트코프 전쟁이 끝난 후

1916

전시 상황에서 무하가 전하고자 한 메시지

〈슬라브 서사시〉를 이야기 할 때 빼 놓을 수 없는 것은 바로 전쟁의 이야기이다. 무하가 〈슬라브 서사시〉에 몰두하고 있던 때 유럽은 언제나 전쟁에 노출된 상황이었다. 세계 어디서나 열강들의 아귀다툼으로 말미암은 충돌이 있었고 유럽에서는 팽창하는 독일을 중심으로 범게르만주의라는 명목으로 많은 전쟁이 벌어지고 있었다.

1914년 6월 28일 세르비아의 한 민족 청년이 오스트리아-헝가리제국의 대공을 암살한 사건은 전 유럽을 전쟁의 소용돌이로 몰아넣었다. 오스트리아는 이 암살의 책임을 묻는다는 명목으로 세르비아에 선전 포고하여, 발칸에서의 열세를 일거에 만회하고자 하였고, 독일이 이것을 지지하고 나서자, 프랑스와 영국, 러시아가 반대편에 서면서 전 유럽의 열강이 참가하는 전쟁으로 발전하게 되었다.

무하가 그린 〈슬라브 서사시〉에는 소수 민족의 민족정신을 고취하고, 당시 팽창해 가던 범게르만주의에 대항하는 범슬라브주의의 이상이 담겨 있었다. 당시 유럽의 정세 속에 〈슬라브 서사시〉는 지극히 위험한 그림이었다.

제1차 세계 대전이 일어나자 〈슬라브 서사시〉는 둘둘 말려 관속에 갇힌 채 즈비로흐성 부근의 수풀에 묻혀 지내야만 했다. 그리고 전쟁은 캔버스와 물감마저 구하기 어려운 것으로 만들어 전쟁 중에 그려진 작품들은 어렵게 구한 제각기 다른 크기의 캔버스에 그려져야만 했다.

전쟁을 치르는 동안 무하는 전쟁의 끔찍한 광경들을 목격했다. 전쟁은 수없이 많은 사람의 목숨을 앗아갔다. 살아남은 자들에게는 사랑하는 이를 잃은 쓰라린 고통이 남겨졌고 삶의 터전은 폐허가 되었다.

제1차 세계 대전을 겪은 후에 무하가 선택한 전쟁의 장면들은 전쟁의 비극성을 극적으로 보여주며 전쟁의 잔혹성을 통렬히 비판한다. 〈비트코프 전쟁이 끝난 후〉, 〈보드나니에서의 페트르 헬치츠키〉, 〈그룬발트 전쟁이 끝난 후〉에서처럼 무하는 치열한 전투 장면을 그리지 않았다. 그보다는 전투 후의 참화와 남아 있는 자들의 고통을 묘사했다. 그는 비참한 전쟁의 고통을 통해 평화를 호소하고 있었다.

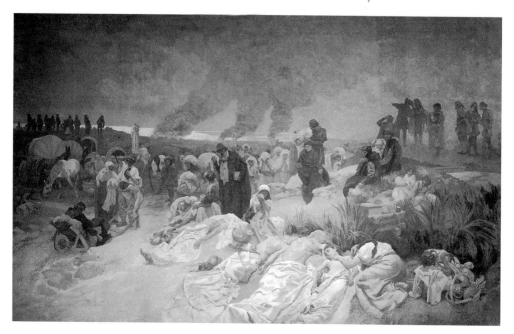

슬라브 서사시 연작 중: 보드나니에서의 페트로 헬치츠키
1918

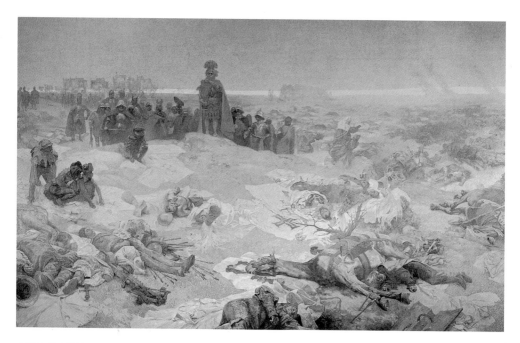

슬라브 서사시 연작 중: 그룬발트 전쟁이 끝난 후
1924

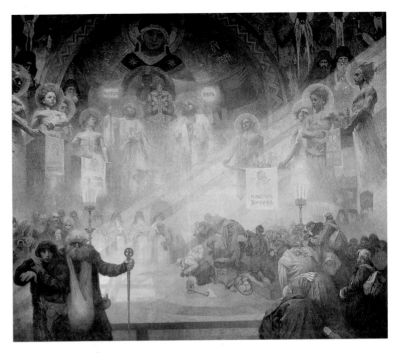

슬라브 서사시 연작 중: 성 아토스 산

1926

슬라브 서사시 연작 중: 슬라브 린든나무 아래에서 젊은이들의 맹세

1926

20년에 걸친 필생의 작업, 〈슬라브 서사시〉의 완성

제1차 세계 대전이 막바지에 접어들고 있었던 1918년 무하는 11편의 〈슬라브 서사시〉를 완성하고, 이듬해 프라하의 클레멘티눔에서 전시를 했다. 1921년 브루클린 미술관에서 무하의 다른 작품들과 5점의 〈슬라브 서사시〉가 전시되었을 때 이 전시는 60만 명의 관람객이 다녀가는 대성황을 이루었다. 전시회에 다녀간 사람들은 체코가 겪고 있는 고통을, 슬라브인의 역사에 대해 처음으로, 혹은 다시 한 번 생각하게 되었을 것이다.

예술가의 힘이란 그런 것이다. 무하라는 한 사람의 예술가에 의해 사람들은 멀리 떨어진 나라와 민족, 그들이 겪고 있는 사건에 대해 함께 고민하고 함께 아파할 수 있게 되었다.

1926년 무하는 드디어 20개의 에피소드로 구성된 대서사시를 완성하였다. 후원자와 사랑하는 가족들의 지지 속에 강한 의지와 성실함으로 거의 20년에 걸친 필생의 작업을 마친 무하는 이렇게 이야기했다.

"나는 이렇게 믿는다. 모든 국민의 발전이 성공리에 끝나는 것은 그것이 국민 자신의 근원으로부터 유기적으로 계속 성장했을

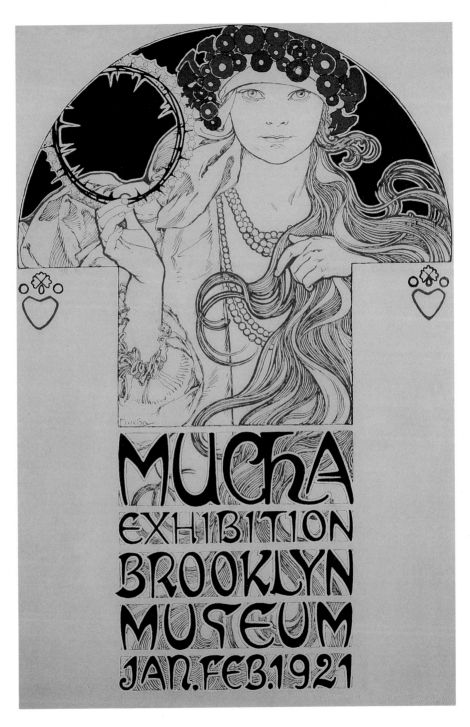

브루클린 미술관 무하 전시 포스터Mucha Exhibition: Brooklyn Museum

1920-1921

운명
1920

때뿐이다. 또 이 계속성이 유지되기 위해서는 역사적인 과거에 대한 지식이 없어서는 안 된다."

그는 자신의 말처럼 살아온 사람이었다. 〈슬라브 서사시〉라는 거대한 캔버스에 힘을 쏟아 붓는 동안 그는 자신의 예술에 대한 끊임없는 모멸과 비판에 맞서 싸우며 작업을 계속해 나가야만 했다. 슬라브 공통의 유대와 이상적 평화를 바라는 한 화가의 끈질긴 노력은 결국 결실을 보았고, 1928년에는 무하와 크레인에 의해 〈슬라브 서사시〉 전 작품이 조국에 기증되었다.

무하는 1920년부터 1935년까지 길고 폭이 넓은 옷을 걸치고 머리에는 흰 두건을 두른 젊은 여성의 이미지를 많이 남겼다. 〈운명〉에 있는 여성은 마치 사제나 예언자처럼 보이는데, 무언가 심사숙고하는 표정을 짓고 있다. 삶의 경과에 대한 상징을 내포하고 있는 것으로 보인다.

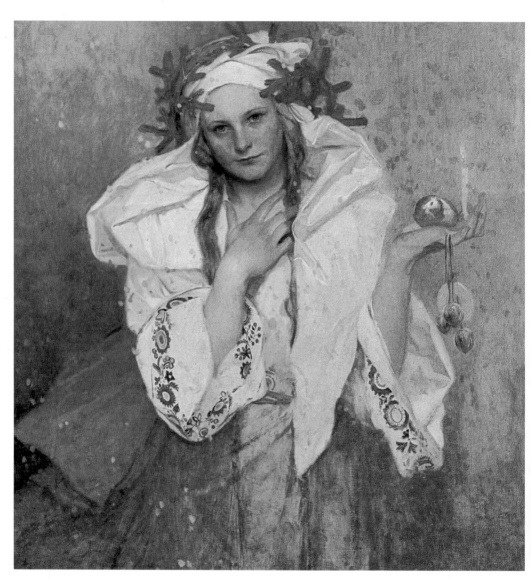

미국의 크리스마스 Christmas in America

1919

신부Nevěsta

1939

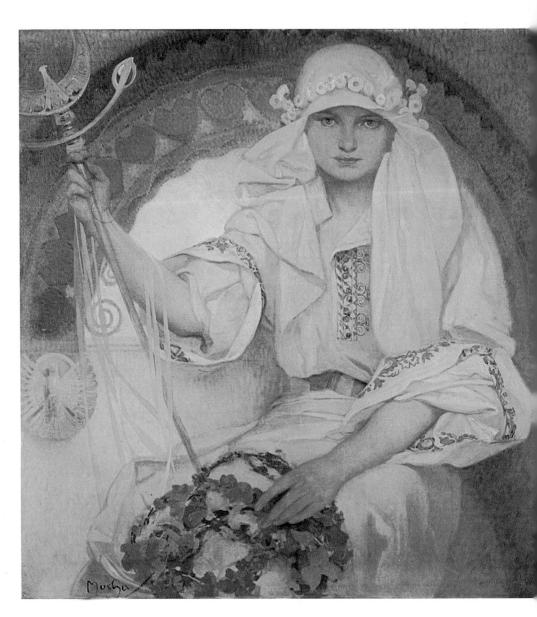

슬라비아 Slavia

1920

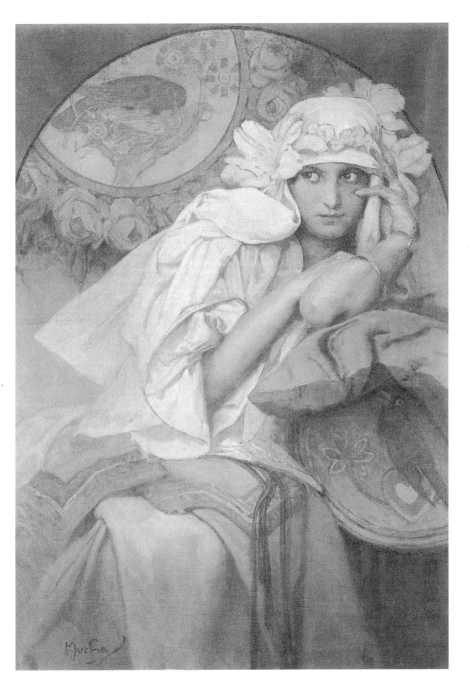

뮤즈Muse

1920

사과를 든 크로아티아 여인 Croatian Woman with Apples

1920

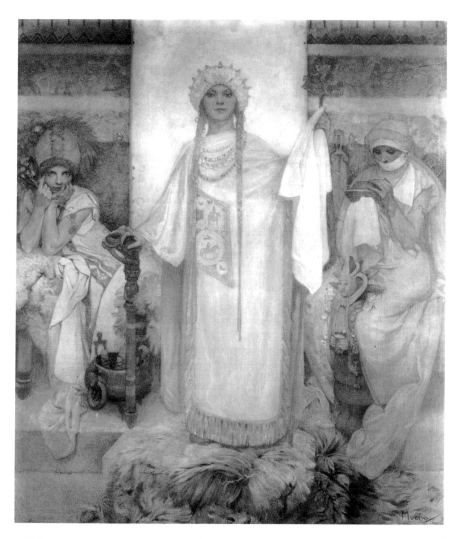

리부셰 Libuše

1917

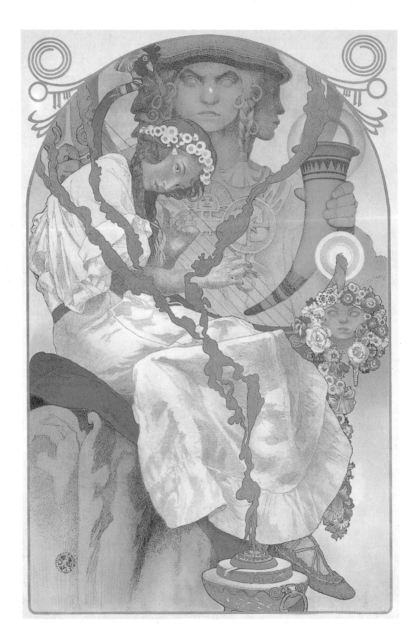

〈슬라브 서사시〉 전시회 포스터

1928

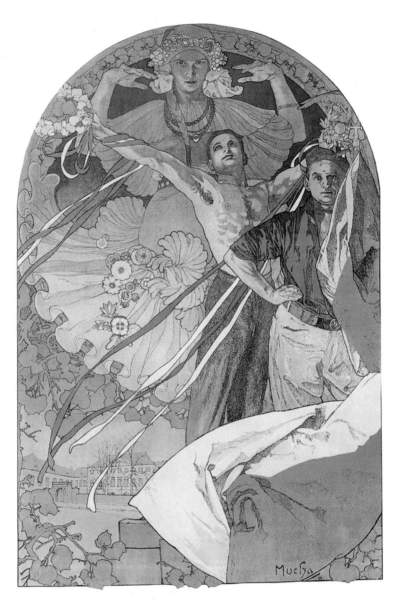

여덟 번째 소콜 축제의 포스터8th Sokol Festival

1925

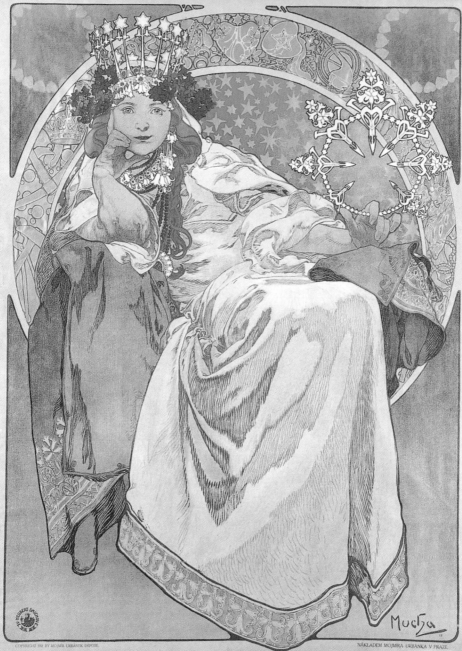

예술가의 힘이란 그런 것이다.

무하라는 한 사람의 예술가에 의해

사람들은 멀리 떨어진 나라와 민족,

그들이 겪고 있는 사건에 대해

함께 고민하고 함께 아파할 수 있게 되었다.

히아신스 공주Princess Hyacinth

1911

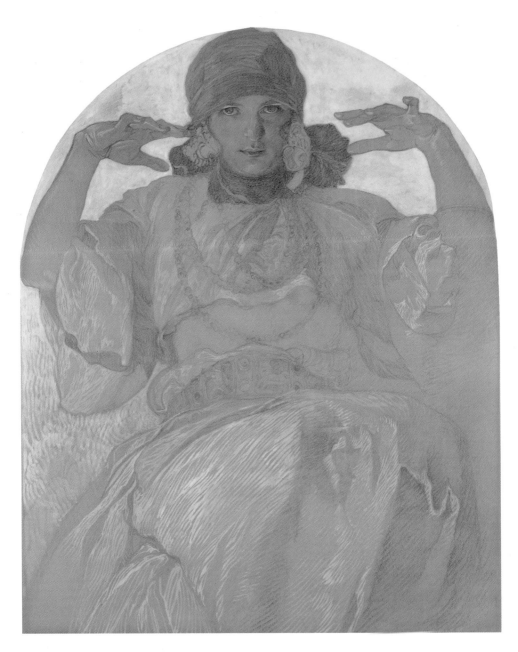

야로슬라바Jaroslava Mucha
1924-1925

세기말 한 시대를 풍미한 거장의 마지막

제1차 세계 대전의 종전 이후 자유를 찾은 듯 보였던 무하의 조국에는 또다시 전쟁의 위협이 드리워졌다. 나치당에 경도된 독일이 다시 한 번 크나큰 재앙을 몰고 오려 하고 있었다.

독일은 히틀러의 등장 이후 점차 세력을 키워온 나치를 중심으로 전쟁 준비에 열을 올리고 있었다. 그러나 이러한 사태를 직시하지 못했던 주변국들의 안일한 대처로 1938년 뮌헨 협정에서 체코슬로바키아 내의 독일인이 다수를 차지하는 주데테란트를 독일에 내어주게 되었다. 이로 말미암아 체코슬로바키아 내의 여러 민족들은 자결권을 요구하였고, 슬로바키아 분리주의자들이 1939년 3월 14일 독립을 선언하자 그 다음 날 독일군이 프라하를 침공했다.

1933년은 체코 공화국이 25번째로 맞는 독립 기념의 해였다. 무하가 그 해에 그린 〈여인과 타는 초〉에는 커지는 나치의 위협을 무하가 감지하고 있었던 것처럼 보인다. 체코를 상징하는 여인은 불안하게 흔들거리며 타는 초를 걱정스러운 눈으로 지켜보며 체코 국민의 자유와 권리를 지키기 위해 불침번이라도 서고 있는 것처럼 보인다.

그러나 결국 나치는 프라하를 침공했고, 게슈타포가 첫 번째로

심문한 인물 중에는 무하도 포함되어 있었다. 프리메이슨 활동에 대한 명목으로 체포된 것이었지만 그것은 분명히 〈슬라브 서사시〉가 담고 있는 민족주의가 아리안 족의 우월성에 대한 나치의 신념에 거슬리는 것이기 때문이었다.

무하는 당시 나치가 가장 눈에 거슬려 하는 애국 인사 중 한 명이었다. 지난해 앓았던 폐렴과 나치의 심문은 이미 고령의 무하에게 죽음을 불러들였다. 1939년 7월 무하는 80번째 생일을 열흘 남겨두고 79년의 생을 마감했다.

1936년부터 인류 보편의 문제를 담고자 시작했던 3부작 〈이성의 시대〉, 〈지혜의 시대〉, 〈사랑의 시대〉는 결국 미완으로 남았다. 이 3부작은 그의 생애를 이끌어 왔던 박애적이고 낙천적인 신념을 담아내고 있다. 이성과 사랑의 힘이 예지에 의해 조화를 이루는 세계를 상징적으로 묘사하고 있는 이 작품에서 더욱 고양된 인간으로의 길을 이끄는 '세계의 위대한 혼'은 빛나는 여성의 모습을 하고 우리 모든 인류를 끌어안는다.

세기말 한 시대의 양식을 선도하고 뜨거운 애국심과 인류애를

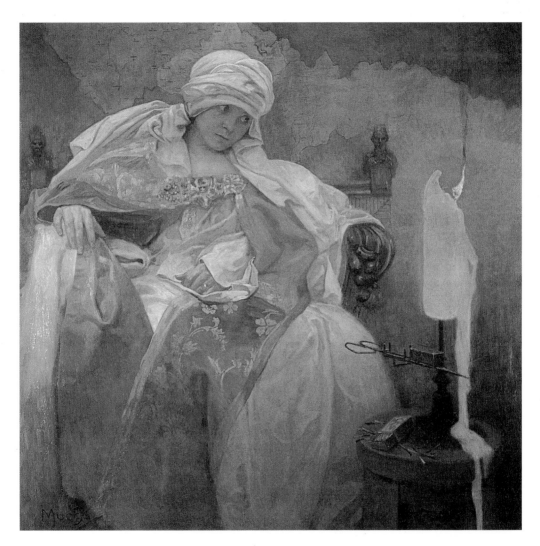

여인과 타는 초Woman With a Burning Candle
1933

이성의 시대 The Age of Reason
1936–1938

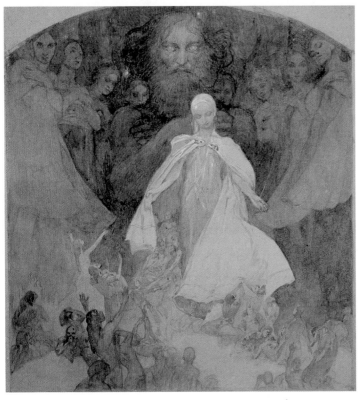

지혜의 시대 The Age of Wisdom
1936–1938

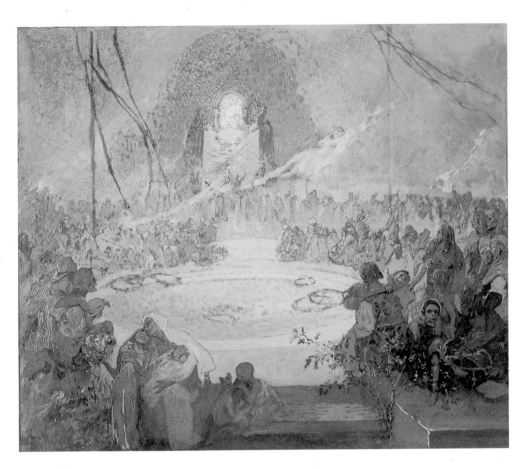

사랑의 시대 The Age of Love
1938

가슴에 품었던 한 거장의 죽음에 사람들은 깊은 애도의 눈물을 흘렸다. 그의 장례에는 서슬 퍼런 나치의 감시와 위협에도 많은 인파가 모였다. 부슬부슬 내리는 빗속에서 사람들은 체코를 사랑한 한 거장에게 안녕을 고하였다.

케이프 코드에서 찍은 가족사진
1921

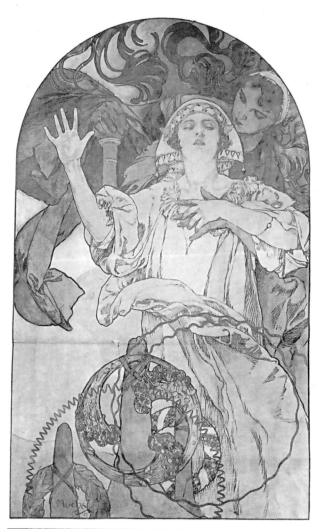

프라하 최초의 유성 영화 포스터 De Forest Phonofilm Poster

1927

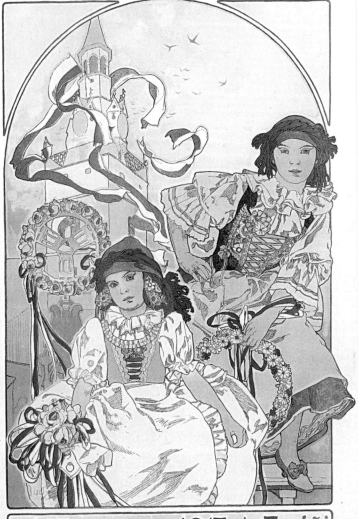

이반치체의 지역 전시회 포스터Regional Exhibition in Ivancice

1912

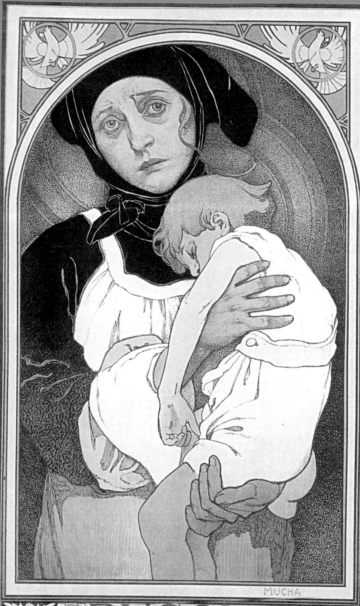

RUSSIA
RESTITUENDA

러시아 회복 Russia Restituenda [Russia Must Recover]
1922

아르누보의 거장 무하를 있게 한 것들

누구도 흉내낼 수 없는 무하 양식

무하의 80년 가까운 여정을 뒤좇아 보았으니 이제 아르누보의 거장으로 무하를 있게 한 것들을 들여다보자.

〈지스몽다〉이후 10년, 무하는 파리의 대명사가 되었다. 그의 스타일이 세기말 파리의 거리를 메우고 사람들은 '무하 스타일Le Style Mucha'을 소비하기 위해 주머니를 털었다. 아르누보가 '국수 양식'이니 '마카로니 양식'이니 하는 말로 비난받은 것도 그의 탓이요, 벨 에포크의 파리가 '무하 양식'으로만 도배된 것도 그의 탓이다. 무하를 모방했던 수많은 화가들은 오래전에 잊힌 존재가 되었다. 아니 세기말 파리에서 웬만큼 재능 있는 화가라도 무하 앞에서 그 존재감이 희미해질 뿐이었다. 무하란 이름이 파리 아르누보를 대변하게 되었다 해도 과장이 아니었다.

과연 사람들을 열광케 하는 그의 양식이란 무엇인가! 그것은 이미 첫 포스터인 〈지스몽다〉에서 그 전형이 발견되고 있다. 화면의 중앙에는 아름다운 화관과 호화로운 의장을 걸친 여인이 눈길을 끈다. 그녀가 그려내는 굵은 윤곽선. 그리고 그 뒤로 광배와 같은 오라가 그녀를 감싸고, 예외 없이 식물이나 모자이크, 동양이나 체코 민속풍의 장식이 상징적인 배경을 이루고 있다.

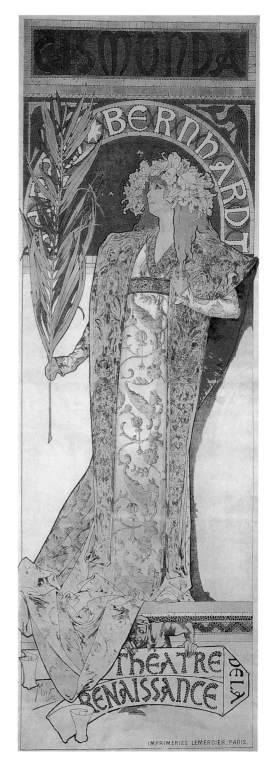

지스몽다 Gismonda

1895

적당한 비율로 잘린 화면의 위나 아래에는 그의 창의적인 레터링이 선전 문구를 전한다. 그것은 그림과 완벽한 조화를 이루며 다시 한 번 그가 만들어낸 이미지를 각인시킨다.

익숙하지만 낯선 아름다움의 뿌리

상업성과 예술성이 성공적으로 결합하고 명랑과 외설이 교묘하게 만나며, 세속적인 동시에 영혼의 한 지점을 울리는 그의 작품은 분명 벨 에포크의 파리 시민들에게 익숙하지만 왠지 낯선 아름다움이었다. 이미 첫 포스터에서부터 완성되어 있었던 그의 양식은 어디서 온 것일까?

사람들에게 어린 시절이란 언제나 긴 흔적을 남기듯 무하가 나고 자란 고향과 추억은 그의 운명을 결정지어 버렸다. 무하의 기억을 거슬러 올라가면 언제나 끈질기게 향수를 불러일으키는 그곳, 언제나 돌아가고픈 그곳, 모라비아의 작은 마을 이반치체가 있다. 바로크 교회의 화려하면서도 상징적인 장식, 울려 퍼지는 성가, 교회에 모인 군중이 만들어내는 신비한 분위기, 성인 축일의 화려한 민속 의상이 이루는 행렬, 양식화된 꽃과 식물의 모티브로 장식된 회반죽의 시골집, 우뚝 솟은 성당의 종탑과 남쪽으로 날아가는 제비들, 그 어느 하나 소중하지 않은 것이 없었다. 그리고 우리가 그랬던 것처럼 어린 무하 역시 주말이면 할머니가 가져다주시는 동화책의 삽화나, 크리스마스트리의 꼭대기에서 환하게 빛나고 있던 크고 노란 별을 가슴에 간직하게 되었을지도 모른다.

화가의 작업실

그러나 청년 무하가 호흡하고 자신을 연마한 곳은 고향이 아닌 세기말의 파리였다. 1866년 장 모레아의 상징주의 선언 이후 젊은 세대들은 말라르메와 보들레르, 베를렌과 빌리에 드 릴라당의 시에 열광했고 다들 집단 신경증에라도 걸린 것처럼 냉소주의와 비관주의에 빠져들었다. 무하는 자신을 상징주의자로 표현한 적은 한 번도 없었지만 장식과 구도, 색채가 보다 심원한 의미를 내포할 수 있다는 사실을 믿고 있었다. 그리고 상징주의자 고갱과의 동거는 그러한 확신을 더욱 강하게 만들었다.

우리는 한 화가의 진면목을 보기 위해 그가 휴식하고, 사색하고, 창조하는 작업실을 찾지 않으면 안 된다. 1896년 여름 무하는 6년간 기거하던 샤를로트 부인의 크레므리를 떠나 발 데 그라스Val-de-Grace 거리 6번지로 이사하게 된다. 처음 파리로 입성할 때 단벌 양복과 두 켤레의 구두가 전부였던 가방은 이제 무척이나 늘어 있었다.

무하는 새 스튜디오를 비잔틴식의 화려한 곳으로 꾸며 놓았다. 넓은 벽면에는 천장에서부터 흘러내린 진홍색 비단을 두르고, 입구는 티베트 문양과 일본 자수로 장식하고 바닥에는 페르시아 카

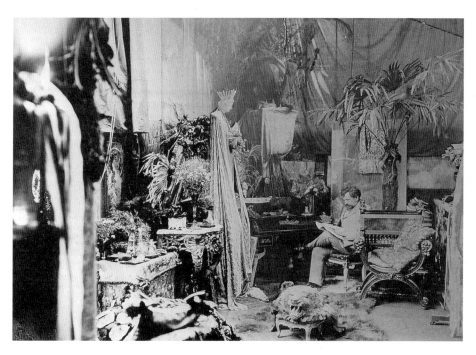

무하의 발 데 그라스 작업실
1903년 경

펫이 깔렸다. 르네상스와 바로크풍의 가구들과 각종 커튼, 박제된 동물과 악기들, 동양 자기, 중세 조각, 교회 램프, 미사용 제의와 촛대, 고대의 책과 무구들, 헬멧과 그 외 잡동사니들, 이국적 식물들, 그리고 한 아름의 장미, 백합, 카네이션과 미모사, 모란이 화실 안을 가득 채우고 있었다.

그의 화실은 확실히 별세계였다. 아르누보 스타일에 사로잡힌 파리에서 발 데 그라스 스튜디오는 어느새 파리 유행을 선도하는 인사들의 중요한 사교장이 되어 있었다. 시인, 소설가, 철학자, 법률가, 출판업자, 과학자, 댄디, 유명 여배우와 화류계의 명사까지. 그의 스튜디오에서 정기적으로 열리는 콘서트는 사교계의 명물이 되었다. 그것은 이미 젊은 시절 동경하던 빈의 화가 한스 마카르트의 화실을 무색하게 하는 것이었다. 또한, 아래층에 스튜디오를 꾸리고 있던 세스를 통해 무하는 조각을 배우는 한편 그의 주변의 사회주의자들과도 교류할 수 있었다. 그의 스튜디오에는 일군의 사회주의자들과 개혁가들, 드레퓌스를 지지하던 인물과 애국주의자까지 모여들었고, 그가 관심을 기울이던 신비주의, 비이성주의, 장미십자회의 회원들까지 한 데 뒤섞인 묘한 회합의 장이 되었다.

취미이자 작품의 출발점이 된 사진

새 스튜디오의 잡동사니들 가운데 그가 가장 아끼고 작업에 없어
서는 안 될 그것도 함께 놓여 있었다. 그것은 바로 카메라였다. 그
는 1880년 그가 찍은 최초의 사진으로부터 평생 많은 양의 사진을
남겼다. 여행지에서의 풍경, 친구와 가족들, 스튜디오의 모델에 이
르기까지, 사진은 그의 취미이자 작업의 일부였다.

사진은 그것의 발명 이래 많은 예술가의 호기심을 샀다. 1850년
대 이미 예술가들이 카메라를 다루는 일은 흔한 일이 되었고 1880년
대 미술 아카데미에선 사진 강의가 개설되었다. 포르노그라피에
대한 수요가 있긴 했지만 아직 사진 자체가 독립된 예술로 평가받
기보다는 기록이라는 측면이 부각되어 있었다.

무하에게도 역시 사진은 자신과 가까운 사람들에 대한 기록, 그
리고 작품을 위한 예비 작업이었다. 처음에는 사진을 이용하는 것
이 그리 잦은 일은 아니었다. 그러나 점점 주문량이 늘어남에 따라
사진을 이용하면 신속하게 모델의 포즈를 포착할 수 있다는 것을
깨닫게 되었다. 그리고 구도를 잡는 데도 사진이 유용하다는 사실
을 터득하게 되자 사진은 점점 그의 작업에서 중요한 요소로 자리
잡아갔다.

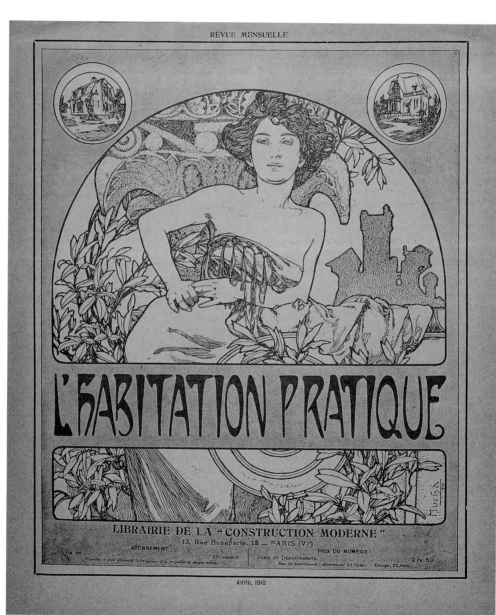

《라비타시옹 프라티크》 퓨지

1903

포즈를 취한 모델의 사진
1902

　그러나 무하가 사진을 데생 작업에 이용했다 해서 무하의 작업을 단순히 베끼기라고 생각하는 것은 큰 잘못이다. 사진은 단지 출발점이었다. 심상에서 부유하는 이미지들이 사진을 통해 포착된다. 그리고 사진을 통해 세밀하고 충실하게 묘사된 이미지는 인물의 포즈와 구도에 맞는 풍부한 선과 장식으로 재생산된다.

　여기서 사진은 모델에 대한 연구와 더불어 배경이 되는 자연에 대한 생생한 기록으로 예술가의 머릿속의 희미한 이미지를 바로잡아 완벽하지 못한 부분을 완성하는 데 도움을 주고 있다. 그런데 그의 작품에서 사진을 사용하는 것은 오히려 작품의 정지성과 비현실성을 강화하고 있다. 얼어붙은 듯 시간의 한 정점에서 도려낸

그의 인물들은 유연한 포즈를 취하고 있음에도 마치 비잔틴 미술 속의 인물들처럼 강한 영원성을 가지고 있다. 그리고 그 뿌리칠 수 없는 시선 속에는 무언가 암시의 냄새가 짙게 배어 있다.

당대 유명 화가들과의 교류를 통해
영향을 받은 상징주의

당시 미술에서 신비적 주제에 호감을 보인 사람들은 역시 상징주의 화가들이었다. '예언자들'이라는 의미의 히브리어에서 유래한 이름을 딴 나비파Navis(1889-89년 파리에서 결성)는 이러한 상징주의화가들의 모임이었다. 피에르 보나르Pierre Bonnard, 모리스 드니Maurice Denis, 폴 랑송Paul Ranson 등이 나비파의 회원이었고, 가입하지는 않았지만 고갱 역시 이 그룹의 강력한 지지자였다.

이들은 종종 밀교적 의식을 치르던 장소에서 모임을 가졌고, 상징주의자들의 비교에 대한 관심은 살롱전에 반대한 조세팽 펠라당이 1892년 상징주의 화가들에게 전시의 기회를 제공하기 위해 설립한 장미십자회전에서 확인할 수 있었다. 이 전시회의 이름은 15세기의 예언자 로젠크로이츠의 비교이론인 장미십자회에서 따온 것이었다. 장미십자회에 출품한 작품들은 기독교의 이상과 신비주의에 대한 선호를 분명히 드러내고 있었다. 그들이 즐겨 그린 주제는 신화, 우의, 꿈, 위대한 시에 대한 해석들이었다. 이러한 주제는 태동하던 아르누보 미학과 공통된 많은 이미지를 만들어냈다.

무하는 어떠한 상징주의나 아르누보 단체에도 가입하지는 않았지만, 라파엘 전파나 영국의 미술 공예 운동의 지식, 고갱, 폴 세뤼

MONACO·MONTE-CARLO

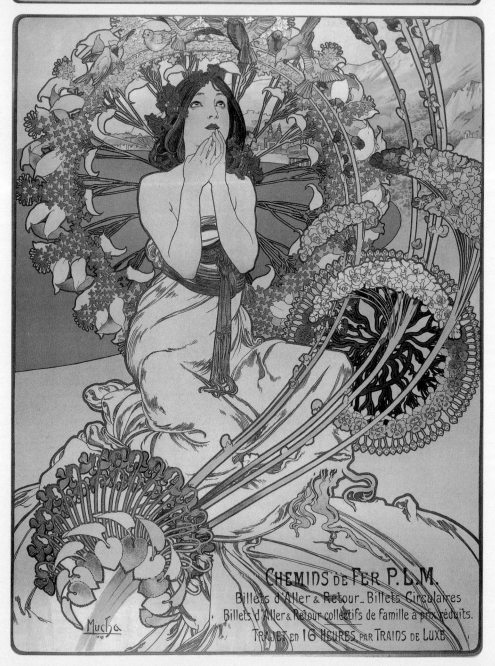

CHEMINS DE FER P.L.M.
Billets d'Aller & Retour.. Billets Circulaires
Billets d'Aller & Retour collectifs de famille à prix réduits.
TRAJET EN 16 HEURES PAR TRAINS DE LUXE

지에Louis Paul Henri Serusier, 살롱 데 상이나 《라 플륌》의 사람들과의 교류를 통해 상징주의의 원리들을 파악하고 있었고 상징주의 원리의 응용을 접하며 자신만의 방식으로 그것들을 표현하는 방법을 터득해 가고 있었다. 특히 그의 작품에서 두드러지는 특유의 상식 기법과 여인은 그의 상장주의적인 면을 가장 잘 드러내 보여주는 것이다.

당시 이러한 상징과 장식은 이상주의와 신비주의에 바탕을 두고 있는 것이었고 또한 이것은 세기말 프랑스의 다른 동향, 심령학과 오컬트의 유행과 연결되어 있었다. 세기말에는 광범위한 신지학이 지식인과 예술가들 사이에 깊이 침투했다. 그리고 그것은 기독교의 신비주의를 불교, 바라몬교, 유대교의 카발라, 이집트, 그리스 및 다른 고대 신앙에 기원들 두는 영적인 메시지 등에 의해 더욱 강고하게 하는 것이었다. 위스망스를 비롯한 예술가들은 자신의 영역을 신비의 영역으로 확대해나가길 원했고 예술계에는 신비주의적은 주제가 그야말로 큰 유행이 되었다. 블라바츠키 부인과 같은 강령술사와 영매, 초능력자들은 많은 숭배자를 모으고 있었다. 무하 역시 흑마술, 신지학, 장미십자회 이론, 그리고 예술가의

모나코 몬테 카를로 광고 포스터Monaco Monte Carlo
1897

역할이 성직자와 같은 것이라고 본 조세팽 펠라당의 활동에 마음
이 끌렸다. 이러한 신비주의적인 경향은 무하의 작품에서 쉽게 찾
아볼 수 있다. 그의 포스터에는 장식적인 배경과 함께 후광과 같
은 아우라를 두른 인물들이 종교적인 분위기를 자아내고 있는 것
이다.

화풍을 바꿔 놓은 무의식과
최면술 대한 관심

접신론과는 다른 상징주의에 기반이 되는 또 다른 조류가 있었으니, 그것은 이 시기에 이루어진 심리학의 큰 발전이었다. 상징주의자들이 이끌린 주제는 결국 복잡하고 때로는 모순되는 우리들의 내면, 무엇인지 알 수 없는 그 모호한 심연을 다루고자 한 것이었나.

이 시기 심리학의 발전은 이전에는 이해되지 않았던 방법으로 예술이 보는 이에게 영향을 끼치게 되는 것을 밝혀냈다. 특히 최면과 암시의 기법은 이미지를 통해 직관적인 감정이나 정신을 전달하려 했던 상징주의 화가들에게 중요한 의미가 있었다.

최면술은 18세기 후반 독일인 의사 프란츠 안톤 메스머Franz Anton Mesmer가 개척한 분야로 1800년대 초반까지도 마술적 장난으로 여겨졌으나, 19세기 후반에 이르러 암시를 치료 수단으로 이용해 히스테리와 같은 질병을 치료하는 데 사용됐다.

이 시기에 와서는 장 마르탱 샤르코Jean Martin Charcot와 이폴리트 베른하임Hippolyte Marie Bernheim 등이 무의식이나 암시, 최면의 역할에 관한 생각들을 발전시켰다. 샤르코는 근대 도시 생활로 인해 발생하는 신경과민을 실내 장식을 통해 진정시킬 수 있다고 생각했고, 베른하임은 암시에서 시각적인 것이 매우 중요하며 그것은 의

학적인 것 이상을 의미한다고 말했다. 그에 의하면 암시는 "생각을 이미지로 변형시키는 것"이었다.

또 사회 심리학 분야에서는 가브리엘 타르트Gabriel Tarde가 소비자가 상품을 손에 넣으려 할 때 유명한 심볼을 가지고 싶으냐 아니냐가 중요한 열쇠가 된다는 생각을 발안했다. 소비자의 선택은 불완전한 최면과 닮은 일시적이고 반의식의 몽유병 상태에서 이루어진다는 것이다.

이러한 상황에 관심이 있던 무하에게 파리과학기술대의 알베르드 로샤와 카미유 플라마리옹Camille Flammarion과의 만남은 새로운 자극제가 되어주었다. 극작가 스트린드베르크August Strindberg까지 가세한 이들은 무하의 스튜디오에서 영매인 린느 드 페르켈을 동반하여 정기적으로 강령술, 초감각적 지각이나 영적 암시의 실현, 자동 기술의 실험 등을 행했다.

천문학자였던 플라마리옹은 어린 시절부터 비학과 외계, 사후 세계의 신비에 대해 열정적으로 연구해왔다. 로샤 역시 삶과 죽음의 경계에 대한 베일을 벗기기 위해 많은 심리학 실험들을 통한 연구를 해오고 있었다. 그들에게 비학은 미신이나 마술이 아니라, 삶과

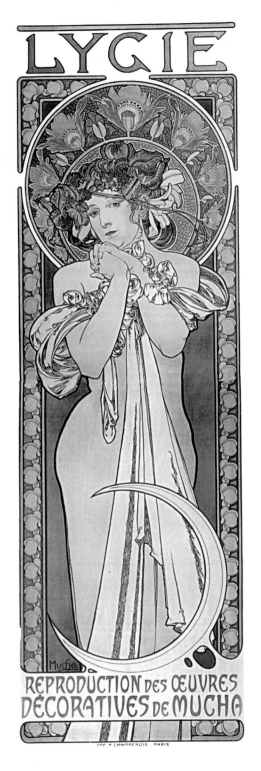

리기(폴리 베르제르에서 공연한 여배우)Lygie
1901

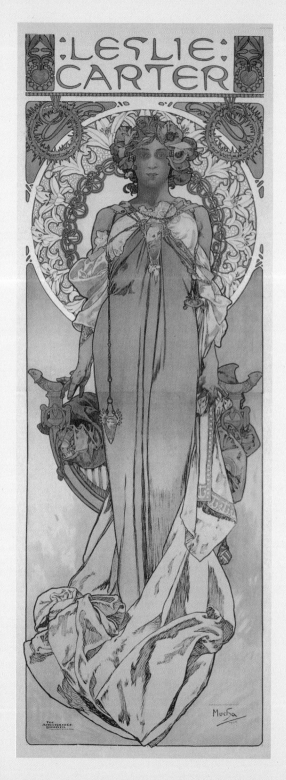

레슬리 카터 Leslie Carter

1908

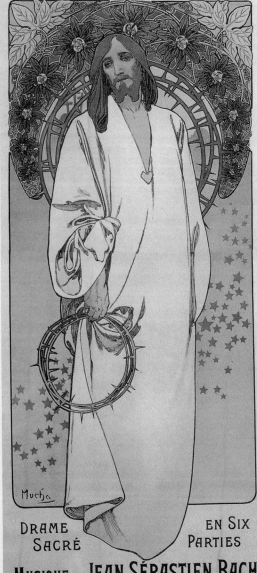

수난 La Passion

1904

죽음에 대한 궁금증을 풀어줄 수 있는 과학의 새로운 페이지였다.

1899년 《라 나튀르La Nature》라는 비학 잡지에는 무하의 작업실에서 이루어진 실험에 관한 기사가 실렸다. 그들은 최면술에 관한 지식이 있는 모델을 대상으로 최면 상태에서 각기 다른 내용의 글이나 음악을 들려주며 그녀의 반응을 사진에 담았다. 이러한 모임과 실험의 결과들은 그의 작품에서 최면 상태에 걸린 듯한 여인들의 모습에서도 발견된다.

화려한 의상과 장식으로 치장되었던 그의 그림은 점차 상징적이며 비의적인 내용을 담게 되었다. 그러한 관점을 가장 잘 드러내는 작품이 《르 파테: 주기도문》일 것이다. 《르 파테》의 표지에는 일곱 개의 별 속에 프리메이슨 상징과 히브리 상징이 보인다. 신비주의적이며 비기독교적인 《르 파테》의 표지 그림은 무하의 종교에 대한 신비주의적이며 비의적인 태도를 잘 보여준다.

그는 이미 1897년 프리메이슨에 가입하였고 1920년에는 프리메이슨 프라하 지부의 최고 위원이 되기도 한다. 그가 프리메이슨에 이끌린 것은 프리메이슨의 상징체계가 삶이 가진 신비롭고 풍성한 의미를 내포하고 있기 때문일 것이다.

　　상징주의 이념, 강령술의 바램, 최면 상태의 암시, 이런 것들이 일체가 되어 무하의 작품에 바탕이 되었고 우리는 무하가 전달하는 이상주의적 비전을 무의식 상태에서 공감하게 된다. 그가 전하고자 하는 종교적 메시지는 그의 장식적이며 상업석인 삭품에서도 마찬가지였다. 무하는 무의식의 이미지와 최면적인 암시력에 의해 모든 소비재는 영향을 받아들이기 쉬운 소비자에게 호소하는 수단이 된다는 것을 알게 되었다. 광고, 장식 패널, 달력, 비스킷 깡통, 접시, 일용을 위한 여러 다른 제품들, 이것들은 무하에 의해 고도로 도덕적인 용도로 받아들여져 예술이 된다.

상업 작품과 대비되는 개인 작품들

삶은 결코 간단하고 기쁜 일로만 가득 찬 것이 아니며 죽음 또한 생의 명멸만은 아니었다. 무하의 포스터는 언제나 명랑하고 생기 넘치는 삶에 대한 의욕을 보여주었지만 상업적 목적과는 별도로 개인적으로 작업해온 파스텔화는 실망과 좌절, 고독과 죽음에 대한 우울한 전망을 보여준다. 빠른 속도로 휘갈겨 그린 듯한 그의 표출적인 파스텔화들은 상업 포스터와는 극단적인 대조를 이루며 삶과 죽음, 그 사이에서 커다란 진폭으로 추동하는 인간의 영혼, 바로 그 분열과 혼란 자체를 담고 있다. 그리고 그 어둠이 있기에 빛은 더욱 의미 있는 것이 된다.

무하가 그려내는 세계는 무지몽매한 상태로부터 신성하고 고양된 단계로 자신을 높여 가기 위해 인간은 어려움이 가득한 투쟁을 계속해 가야만 한다는 운명을 역설한다. 그리고 그것은 신성한 존재, 보이지 않는 혼에 의해 지지되며 그것은 보다 고도의 예지와 인간을 융합시켜 천상과 지상, 보이는 것과 보이지 않는 것, 영원한 것과 죽을 수밖에 없는 것을 연결한다.

무하는 단지 아름다운 얼굴이나 매력적인 육체를 그린 것이 아니라 상징적인 표현을 통해 이러한 도덕적 명제를 우리의 마음에

각인시키는 것이다. 자각되지 않은 잠재의식을 통해 세계는 자비롭고 인생은 좋은 것이며 행복은 그것을 얻는 법만 안다면 우리들의 손이 닿는 곳에 있다는 것을 전한다. 그리고 무하의 작품을 가능한 많은 실용적인 도구나 실내에 응용하는 것은 그 잠재의식 아래에 놓여 있는 메시지를 많은 사람에게 알리는 도덕적 목적을 얻게 된다. 그리하여 무하가 그려내는 여인의 이미지는 우리를 이상적인 존재에로 인도하는 촛불이 된다.

압생트
1901

풍경 속 인물
1897

성스러운 밤

1900

세기말의 여인들

세기말 사교계에서 고급 매춘부나 연예계의 여류 명사들은 중요한 손님이었다. 그녀들은 상류 사회의 파티장에서뿐만 아니라 밤의 카페나 카바레, 극장에서도 만날 수 있었다. 잔느 아브릴이 추는 에로틱한 캉캉과 거의 전라의 여인들이 보여주는 화려한 레뷰.

사람들은 카롤 랭 오테오, 클레오 드 메로드, 미스탱게트, 돌리 자매, 조세핀 베이커, 리안느 드 푸기와 같은 연예인을 보기 위해 파리 카페와 극장을 찾았다. 파리의 밤은 욕망으로 넘실거리고 있었다. 그리고 이 떠들썩한 밤이 지나고 나면 이들 무용수나 여배우와 부유한 사업가, 귀족 사이의 낯 뜨거운 스캔들이 사람들 입에 오르내리게 되었다.

금발의 여배우 클로틸드 루아세는 라이헨펠트 남작과의 결혼으로 신분 상승에 성공했고, 클레오 드 메로드는 오랫동안 벨기에의 국왕 레오폴드 2세의 정부였으며 나중에 영국의 에드워드 7세가 되는 웨일스의 왕자는 레뷰 스타들과 끊임없는 염문을 뿌렸다. 사라 베르나르 또한 20세의 나이에 벨기에의 귀족인 리그네 가 공작과의 사이에서 사생아인 모리스를 낳았다.

화류계와 연예계의 그녀들은 세기말 남성들의 욕망을 자극하고

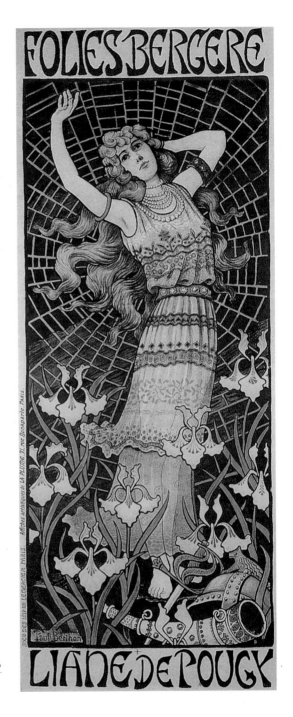

폴 베르통, 〈폴리 베르제르: 리안느 드 푸기〉
1896

프란츠 폰 스투크, 〈죄〉
1899

페르낭 크노프, 〈스핑크스의 애무〉
1896

그 판타지를 충족시켜주고 있었다. 그리하여 그녀들은 이 시대 그림과 문학의 곳곳에 등장하고 있다. 그러나 붓과 펜을 쥔 편협한 남성들은 그녀들에게 잔혹한 복수를 선사했다. 에밀 졸라Emile Zola 의 소설 《나나》의 여주인공이나 알렉상드르 뒤마Alexandre Dumas의 《동백꽃 부인》의 마르그리트는 퇴폐를 상징하는 자유분방한 미인 이었고, 그녀들은 결국 궁핍과 절망, 질병과 고독 속에서 죽음을 맞 이한다. 마치 그것이 그녀들에게 내려진 단죄라도 되는 듯 말이다.

세기말 또 한편에서 여성들은 여성이 인간으로서 권리를 되찾 기 위해 고군분투하고 있었다. 1878년 파리에서 여성 권리를 위한 국제 대회가 열렸고 그녀들은 참정권을 얻기 위해 과격하고 폭력 적인 투쟁에 나서기도 하였다. 그러나 대부분의 여성들(부유하고 잘 교육받은 여성일지라도)이 처한 상황은 전통적인 이미지에 맞춰 지고, 길러지고, 지워지는 것이었다.

보수적인 정치계와 문학계, 미술계는 '가정의 천사'라는 전통적 인 여성관을 거부하며 남녀평등을 주장하는 이들 '신여성'의 위협 을 감지하고 생물학자와 인류학자들을 동원해 "여성의 두개골은

많은 점에서 유아의 두개골과 비슷하고 열등 인종의 두개골과는 유사성의 정도가 더 크다."는 등 "이성에 대한 여성의 자발적인 복종은 생리적인 현상"이라는 등, 여성이 생물학적으로나 정신적으로 순종적이며 남성보다 열등하다는 거짓을 유포하는 등 신여성들에 대한 악의적인 총공세를 퍼부었다.

남성들은 아직도 낭만적인 향수에 젖어 "여성을 자연이 만든 그대로, 남성의 동반자이자 연인이고, 집안의 안주인이라는 이상적인 여인이 되게 하자."고 떠들어 대고 있었다. 또한, 여성은 퇴폐와 타락, 사치의 원흉이었다. 국가와 도시가 부패하는 것은 그것들이 여성화되고 음란하며 사치스러워졌기 때문이라는 것이다.

그들이 말하는 여인은 마리아이자 메피스토이다. 시인이 여성을 여신, 성녀, 혹은 뮤즈로 형상화하든, 남성을 파멸로 이끄는 마녀이자 악마로 묘사하든 그의 결론은 '여성은 결코 남성과 같은 인간이 아니다.'라는 것이다.

아르누보와 상징주의 화가들이 그려내는 세계 역시 그러하였다. 오스카 와일드Oscar Wilde와 비어즐리가 탄생시킨 살로메, 프란츠 폰 스투크Franz Von Stuck의 〈죄〉에서 보이는 음산한 여인, 클림트

Gustav Klimt의 그림에 등장하는 매력적이지만 위험해 보이는 여인들. '팜므 파탈'이라는 단어로 대표되는 그녀의 이미지는 퇴폐적이고 신경질적이며 혐오스럽다 못해 악몽처럼 공포스럽다. 그녀들은 신이든 악마이든 비인간화의 과정을 거쳐 대상화, 물질화되어 끝없이 추락하는 운명에 놓여 있는 것이다.

물결치는 머리카락에 풍성한 육체를 자랑하는 아르누보 미술에 등장하는 여인들은 소년 같은 수수한 차림에 강인하고 단호한 성격을 가진 신여성과는 확실히 대조되었다. 순수한 이상적인 여인에 대한 동경과 위협적인 신여성에 대한 공포, 이 모두가 아르누보 미술에 담겨 있었다.

세기말 시대, 새로운 여성상을
만들어낸 무하

그러나 이것과는 대조적으로 신여성의 이상을 구현하는 여인의 초상이 있다. 현대적 무용가 로이 풀러나 사라 베르나르가 만들어 내는 무대는 경이로운 것이었다. 그녀들은 자신들을 위해 새로운 미적 경향을 만들어내고 있었다.

1892년 폴리 베르제르 무대를 통해 파리에 데뷔한 미국의 여배우 풀러는 여러 겹의 베일과 혁명적인 조명을 결합해 물결처럼 시시각각 변화하는 인상적인 무대를 고안해냈다. 풀러는 조명이 비치는 유리 바닥과 거울 조각으로 둘러싸인 무대 위에서 쇼팽, 슈베르트, 드뷔시의 음악에 맞춰 춤을 추었다. 당시 상징주의 작가들과 비평가들은 그녀의 무용을 "끝없는 변신의 기적"이라며 열렬히 환호했고 그녀는 아르누보의 아이콘 중의 하나가 되었다.

사라 베르나르에 대해서는 두말할 필요도 없을 것이다. 르네상스 좌의 암사자라 불리며 명연기를 펼치는 사라 베르나르를 파리 시민들은 누구보다 사랑하였다. 파리뿐만 아니라 영국, 미국 종종 라틴 아메리카까지 순회공연을 나서며, 러시아의 차르와 함께 사냥 여행을 할 정도로 그녀의 명성은 대단했다. 훌륭한 배우였을 뿐만 아니라, 다른 예술 분야에도 뛰어난 재능을 보이며 역량 있는

작가요, 화가, 조각가, 디자이너였던 그녀는 당시 예술가들의 사랑과 존경을 받았을 뿐만 아니라, 만인의 연인으로 모든 이의 선망의 대상이었다.

무하가 만들어내는 사라 베르나르는 이상적인 아름다움을 지닌 동시에 강인하며 독립적이다. 남성들에게 그녀는 헌신적인 사랑을 바쳐도 좋은 이상적인 여인이었고, 동시에 여성들에게 그녀는 재능 있고 매력적이며 성공한 직업 여성으로서 발치 아래 남성들을 내려다보며 그들을 마음대로 휘두를 수 있는 여왕, 자신들이 되고픈 동경의 아이콘이었던 것이다.

확실히 무하가 그려내는 세기말의 여인은 다른 것이었다. 이국적이고 화려한 의상을 걸치고 긴 머리카락을 나부끼며 풍만한 육체로 남성들의 환상을 자극할지언정 퇴폐적이거나 신경질적이지 않다. 그렇다고 그가 양식적 영향을 받았다는 세레Jules Chére (1836-1932)나 그라세Eugéne Grasset(1845-1917)가 그린 여인들처럼 아무것도 모르는 순진 발랄하며 귀여운 소녀도 아니었다.

그의 여인들은 청명하면서도 관능적이고 거만하면서도 매력적이다. 무하 작품의 이미지를 결정짓는 것은 바로 이러한 여성상이

다. 그가 만들어 낸 여인들은 훨씬 많은 대중에게 매력적으로 다가갔다. 그것은 그 여인들이 표면적인 아름다움 이상의 것을 가지고 있었기 때문이다. 뿌리치기 어려운 그녀의 시선은 상징적 요소를 담은 복잡한 장식들과 함께 우리를 거의 최면의 상태에 빠지게 한다. 그녀는 길고 풍요로운 머리카락을 흩날리며 막 의식의 세계로 눈 뜨려 하고 있다.

행복의 고양감으로 충만한 그녀는, 그녀를 바라보고 있는 우리가 사는 이 현실 세계와 그녀가 눈 뜨기 전의 다른 세계, 그 사이의 몽롱한 기억의 세계에 부유한 채로 우리마저 그 비현실의 세계로 끌어들인다.

무하의 작품에서 그녀는 하나의 비의적 언어가 된다. 이상적인 육체를 지니고 있지만 그녀는 궁극적이며 낙천적이고 고양된 영혼의 상징이다. 빛의 세계에 속한 그녀는 암울한 현실과 고독 속에 잠긴 우리에게 끊임없이 손짓한다. 그녀는 무지몽매한 우리를 빛의 세계로 이끄는 매개자이자 안내자이다. 그리고 그 따듯한 손짓으로 슬프고 고독한 우리를 끌어안는다.

백합의 성모 마리아Madonna of the Lilies
1905

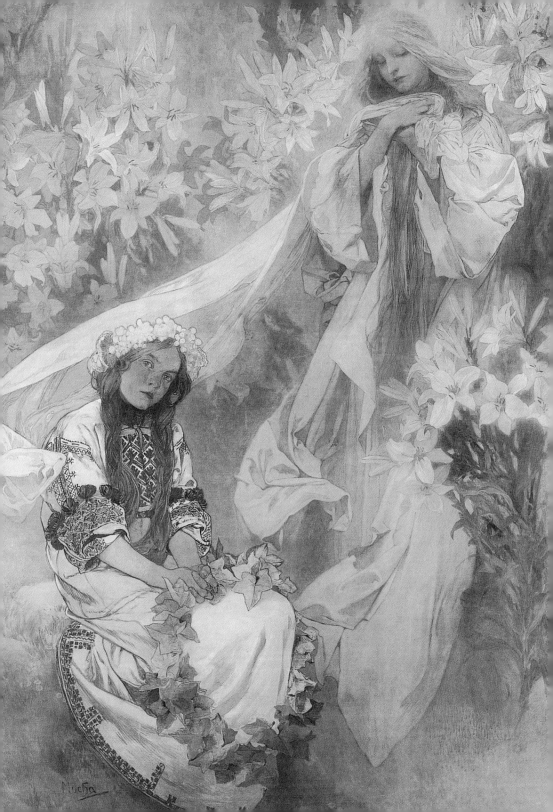

대지를 깨우는 봄
1933

　　무하는 커다란 포용력으로 상징주의, 신비주의, 강령술, 최면술의 이론과 당시 파리 예술계의 역동성, 공업과 상업에 의해 대두한 예술상의 새로운 가능성들을 흡수해갔다. 그리고 그에게 핵심이 되는 종교적인 가치관은 조국 체코에 대한 애국심과 슬라브의 민족적 전통, 극장과 운명에 대한 그의 선천적 감각과 융합되어 이전에 없었던 실로 새로운 예술 형식을 낳게 되었던 것이다.

황야의 여인

Woman in the Wilderness

1923

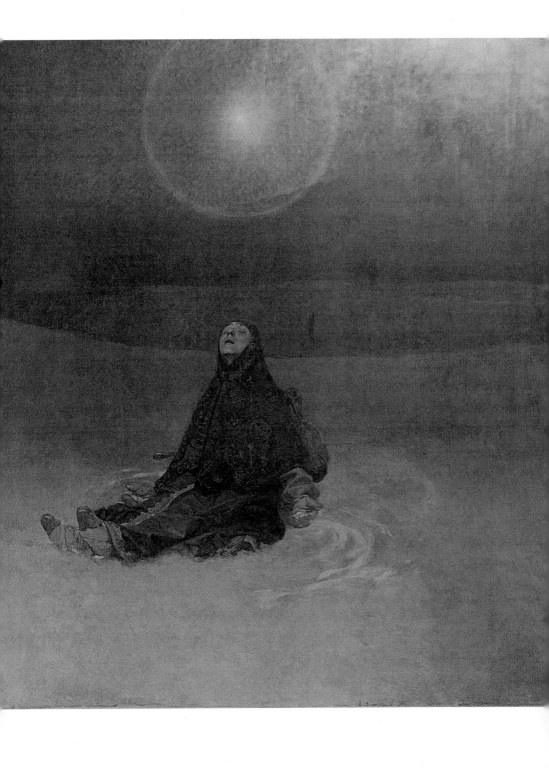

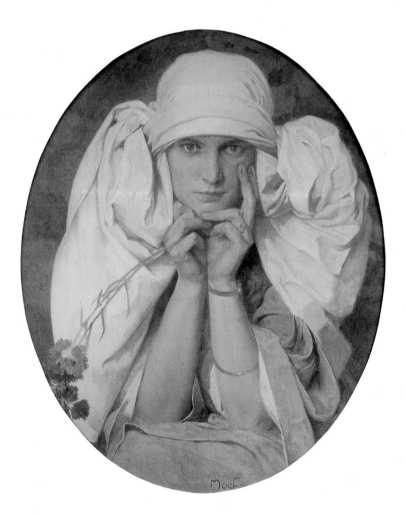

무하의 딸 야로슬라바 Portrait of the Artist's Daughter Jaroslava
1935

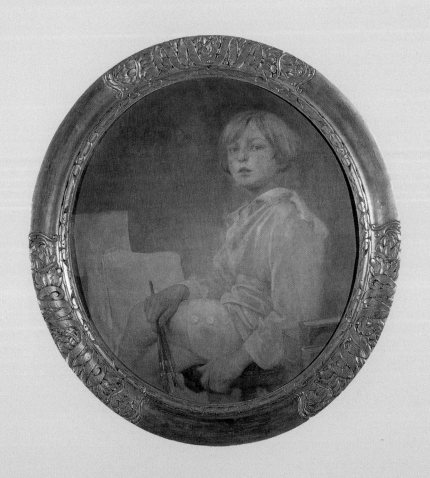

무하의 아들 이르지 Portrait of Jiri
1922

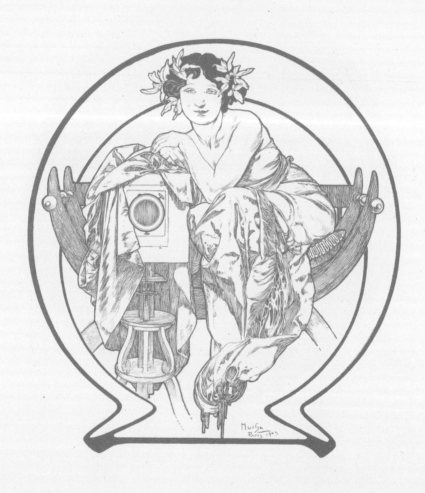

끊임없이 재현되는 무하

제2차 세계 대전이 끝난 후 1948년 체코는 공산화되었다. 공산 정
권하의 조국에서 무하의 이름과 작품은 환영받지 못했다. 상징주
의의 완벽한 언어로 구사된 알레고리적인 역사화인 〈슬라브 서사
시〉는 20세기 역사화의 새로운 차원을 개척했음에도 문서 보관소
의 지하 창고에 처박힌 신세로 사람들에게서 잊혀져 갔다.

　프라하의 고립이 계속되는 동안 유행은 썰물처럼 지나갔다. 입
체파, 표현주의, 초현실주의라는 새로운 미술 운동의 분출 속에 아
르누보는 신경질적인 장식 취미로 여겨졌다. 무하는 한낱 장식 화
가로 오인되었다. 그의 표출적인 파스텔화, 알레고리적 유화, 신비
주의적 삽화들은 존재하지 않는 것이 되었으며 〈슬라브 서사시〉는
시대착오적이고 맹신적인 애국주의의 결과물로 비난받았다.

　그러나 양차 세계 대전 사이 아르누보는 근대적 장식 미술인 아
르데코로 그 명맥이 이어졌다. 모더니스트들로부터 부르주아의 과
도한 장식 취미로 혹독하게 비난받은 아르누보는 1960년대 팝 문
화의 유행과 함께 부활한다. 점차 모더니즘에 대한 지적인 비판으
로 발전한 이러한 경향은 아르누보와 아르데코를 20세기 디자인
의 새로운 대안으로 제시하게 되었다. 대중의 가벼운 취향으로만

여겨지던 무하의 작품도 다시 조명받기 시작했다. 그러나 완벽한 부활은 아니었다. 그의 작품은 여전히 달력이나 포스터, 엽서에서만 볼 수 있었고, 그저 벨 에포크라는 낭만적 과거 시절을 회상하는 기념품쯤으로 취급받았다. 여전히 파리 시기의 일부 포스터와 장식 패널만이 끊임없이 복제되었고 체코 시대의 무하는 그곳에 없었다.

그의 작품이 온전한 그의 철학적 세계관과 미학적 고려를 통해 재조명된 것은 80-90년대에 있었던 대규모 전시 덕분이었다. 그 일을 가능하게 했던 것은 많은 부분 무하의 딸인 야로슬라바와 아들 이르지의 노력이 있었기 때문이다. 무하는 자신의 아이들이 화가가 되기를 바랐다.

〈슬라브 서사시 전시회 포스터〉에서와 같이 무하의 많은 그림에 모델로 등장하고 있는 그의 딸 야로슬라바는 그의 바람대로 화가가 되었다. 그리고 그녀의 노력으로 무하의 많은 작품이 복원될 수 있었다. 제2차 세계 대전 동안 체코 망명 정부를 위해 일하고 종전 후 돌아온 고국에선 공산당 정부에 의해 6년간이나 옥살이를 해야만 했던 아들 이르지는 붓 대신 펜을 들었다. 그는 아버지의

인생과 작품에 대한 중요한 글들을 남겼으며 무하재단을 만들어 아버지의 작품이 영구히 전시될 수 있는 미술관을 만들기 위해 노력했다. 그리고 드디어 1998년 프라하에 항구적으로 무하의 작품을 전시하는 미술관이 열리게 되었다. 우리는 이제 많은 사람의 노력을 통해 한 세기를 훌쩍 뛰어넘어 잊혔던 무하의 작품을 감상할 수 있게 되었다.

무하는 포스터, 장식 패널, 극장의 무대와 의상, 일러스트, 벽화, 건축, 스테인드글라스, 보석 디자인, 조각, 초상화 이 모든 분야에서 뛰어난 재능을 보여주었다. 태양이 프리즘을 통해 그 아름다운 빛을 드러내듯 세계의 영혼은 무하라는 프리즘을 통해 세상에 아름다운 스펙트럼을 펼쳐 놓았다.

무하에게 예술은 모든 이를 위해 봉사하는 일이었다. 그리고 자신이 그 사명을 위해 태어났음을 굳게 믿으며 극장의 세계와 세기말 파리의 진보적인 사상들 속에서 자신의 정신과 기술을 단련해 갔다. 언제나 운명이 지지해줄 것이라는 낙천성을 발휘하며 성실히 자신에게 닥친 고난을 이겨내며 수련해 한 시대를 대표하는 거장으로 자라나 세기말 아르누보를 지지했던 대중들에게 그 이전의

누구도 알지 못했던 명랑하고도 심원한 아름다움을 선사했다. 그리고 그의 선이 그려내는 아름다움은 여전히 우리를 사로잡는다. 그의 작품은 한 세기라는 시간이 우습다는 듯 그것을 훌쩍 뛰어넘어 바로 우리 곁에서 보이고 만져지며 사랑받고 있다. 세기말 그의 그림이 파리의 거리를 메웠듯 우리는 여전히 그를 사랑하고 또 사랑할 것이다. 백 년이 가고 이백 년이 간다 해도 그에 대한 우리의 사랑이 그치지는 않을 것이다. 그의 풍부한 상상력으로 만들어진 이상적인 세계는 영원히 지속될 것이다.

1860	7월 24일, 체코 모라비아 지방의 이반지체에서 법원의 하급 직원이었던 온드르제이 무하의 재혼으로 태어남. 빈에서 가정 교사를 지낸 적 있는 어머니 아말리에의 영향 아래 그림 그리기를 좋아하는 아이로 자라남
1866	합스부르크 제국 해체, 오스트리아-헝가리 제국으로 개편
1871	성 페트로브 교회의 성가대원이 되면서 브르노에 있는 중학교에 다닐 수 있게 됨
1875	변성기로 성가대를 그만두고 친구 유력의 고향인 우스티를 여행 이곳 교회에서 화가 움라우프의 천장화를 보고 큰 감명을 받음 여행 경비를 벌기 위해 초상화를 그리게 됨. 아버지의 주선으로 재판소의 서기가 됨
1877	여성의 권리를 위한 국제 대회가 처음으로 파리에서 열림 프라하 미술 아카데미로부터 입학을 거절당함
1879	이복누나 아로이시아 죽음
1880	어머니 아말리에와 둘째 누나 안토니아가 연이어 세상을 뜸
1881	빈의 카우츠키 브리오시 브루크하르트 공방에서 무대 장치를 만드는 일을 하며 야간에 드로잉 수업을 받음 12월 빈의 링 극장의 화재 때문에 무하 공방에서 해고됨
1882	무작정 빈을 떠나 미쿨로브에 닿음 그곳에서 지역 명사들의 초상화를 그려 주며 정착
1883	쿠엔 벨라시 백작의 주문으로 엠마호프 성의 장식을 맡음 쿠엔 백작은 무하의 후원자가 되기로 하고 그를 자신의 동생 에곤 백작에게 보냄

1885	쿠엔 백작과 함께 티롤과 북이탈리아를 여행
	에곤 백작의 후원으로 뮌헨 아카데미에서 수학
1886	뮌헨의 슬라브계 화가 연맹 '슈크레타'에 가입. 슬라브화가협의회의 회장
	이 됨
	〈성 키랄과 메토디우스〉 제작
1887	쿠엔 백작의 후원으로 파리로 유학. 아카데미 줄리앙에 입학
1888	여름 엠마호프 성에 머물며 장식화를 제작
1889	파리 만국 박람회
	파리로 돌아온 무하는 아카데미 줄리앙을 그만두고 아카데미 콜라로시에
	입학
	백작으로부터의 지원이 끊김. 삽화를 그리기 시작
1890	그랑 쇼미에르 거리의 크레므리로 이사해 6년간 생활
1891	무하와 폴 고갱의 첫 만남
1892	로체그로스와 함께 샤를 세뇨보의 《독일 역사의 여러 장면과 일화》의 삽
	화를 의뢰받음. 1897년에 완성
1893	타히티에서 돌아온 고갱과의 재회. 사진기 구입
1894	비어즐리, 와그너의 희곡 '살로메'를 위한 삽화 그림
	아르망 코랭사의 《하얀 코끼리에 대한 추억》의 삽화를 의뢰받음
	사라 베르나르를 위한 첫 포스터 〈지스몽다〉를 제작
1895	〈지스몽다〉 파리의 거리에 나붙음. 사라 베르나르와 6년간의 계약 체결
	제20회 '살롱 데 상' 전에 참여. 이 전시회의 포스터 제작
1896	사라 베르나르를 따라 샹프누와 인쇄소와 계약
	〈황도12궁〉 〈사계〉 〈욥〉 〈로렌자치오〉 〈동백꽃 부인〉 등을 제작
	《일세, 트리폴리의 공주》 피아자 사에서 간행. 발 데 그라스 거리로 작업실
	이사
	프리메이슨 파리 지부에 가입
1897	빈 분리파의 창설
	보디니에르 화랑에서 107점의 작품으로 처음 개인전 개최(전시 카탈로그
	첫머리는 사라 베르나르의 편지로 장식됨) 뒤이어 살롱 데 상에서 448점으로

두 번째 개인전 개최. 《라 플륌》 무하 특집호 간행

〈네 가지의 꽃〉 〈사마리아 여인〉 〈모나코 몬테카를로〉 제작

《레스탕프 모데른》의 표지와 〈살람보〉 제작

르메르시에 사와 〈지스몽다〉 포스터를 둘러싼 사라 베르나르의 소송. 승소

1898 빈 분리파의 전시에 작품 출품. 비어즐리의 죽음

1898 《독일 역사의 여러 장면과 일화》 출판. 휘슬러가 그림을 가르치던 아카데
미 카르멩에서 드로잉 수업을 엶. 발칸 반도를 여행하며 슬라브 서사시에
대한 첫 구상

〈네 가지의 예술〉 〈메데〉 제작. 보헤미아와 헝가리에서 포스터와 장식 패
널 전람회

장식 패널 〈하루 네 번의 시간〉 〈새벽〉 〈황혼〉 제작. 포스터 〈햄릿〉 〈토스
카〉 제작

《르 파테: 주기도문》 피아자 사에서 간행. 잡지 《코코리코》 표지 제작. 조
각 시작

1900 사라 베르나르와의 계약 종료. 《클리오》 출판. 프라하에서 무하의 작품이
실린 앨범 《프라하에서 파리까지》 출판. 장식 패널 〈네 가지의 보석〉 제작
르네 랄리크, 갈레, 그라세 등과 함께 제2회 근대 미술전에 작품 출품
파리 만국 박람회의 오스트리아-헝가리 제국의 홍보물과 보스니아 헤르
체코비나관을 디자인 작업. 푸케 보석 상점을 위해 디자인 작업

1901 레지옹 도뇌르 훈장 수상. 푸케 보석 상점의 인테리어 디자인 작업
〈담쟁이넝쿨〉 〈월계수〉 제작. 체코 과학예술아카데미의 회원이 됨
프라하에서 체코판 《르 파테》 출간

1902 프라하에서 열린 로댕의 전시회를 위해 안내인으로 동행
〈네 가지의 별〉 제작. 《장식 자료집》 출간

1903 고갱 사망
마리 히틸로바와의 만남. 〈이반치체의 추억〉 제작

1904 빙의 갤러리 아르누보 닫음.
미국 첫 방문. 4월 3일자 〈뉴욕 데일리 뉴스〉에 무하를 환영하는 특집 기
사를 다룸

포스터 〈수난〉 제작

1905 음악가 체르니 가족의 초상화 제작.《장식 인물집》출간

1906 6월 프라하에서 마리 히틸로바와 결혼

서부 모라비아에서 보낸 신혼여행에서 연작 〈팔복〉 완성

파리의 화실을 정리하고 미국에 정착

시카고 미술 연구소에서 강의 시작

뉴욕 여자응용미술학교 교수로 임명

팔라델피아, 시카고, 보스턴에서 전람회 개최

1908 보스턴 필하모니가 연주하는 스메타나의 블타바를 들으며 남은 생을 고
향에서 보내면서 슬라브의 역사와 문화를 자신의 작품에 담을 것을 굳게
결심

뉴욕 독일 극장의 장식을 맡음

모드 아담의 연극 〈잔 다르크〉의 포스터와 레슬리 카터 주연의 연극 〈카
사〉의 무대 배경과 의상, 포스터를 디자인함

1909 뉴욕에서 딸 야로슬라바 태어남

찰스 R. 크레인으로부터 〈슬라브 서사시〉에 대한 재정적 지원을 약속받음

〈이반치체의 추억〉 제작

1910 조국 체코로 돌아옴. 서보헤미아의 즈비로흐 성에 살림집과 작업실을 꾸밈

1913년까지 파리를 정기적으로 방문. 슬라브의 역사와 풍습 취재에 몰두.

프라하 시청사 의회 홀 장식

1911 〈모라비아 교사 합창단을 위한 포스터〉와 〈히아신스 공주〉 제작

1912 러시아의 모스크바와 상트페테르부르크를 여행. 〈러시아의 농노제 폐지〉
를 위한 자료를 수집함. 〈여섯 번째 소콜 축제의 포스터〉〈이반치제에서의
지역 전람회〉 제작

슬라브 서사시 중 〈슬라브 민족의 원래의 고향〉〈뤼겐 섬의 스반토비트
축제〉〈슬라브어 전례식 문서의 도입〉 발표

1914 슬라브 서사시 〈이반치체의 크랄리체 성경 인쇄〉〈시게트 방위〉〈러시아
농노제 폐지〉 발표

1915 아들 이르지 태어남

1916	〈슬라브 서사시〉 연작 중 15세기 종교 개혁가 얀 후스를 주제로 한 〈얀 밀리치 즈크로메리즈〉〈베들레헴 교회에서 설교하는 얀 후스〉〈크르지슈키의 집회〉〈비트코프 전쟁이 끝난 후〉 발표
1918	〈슬라브 서사시〉 연작 중 〈보드나니에서의 페트로 헬치츠키〉〈얀 아모스 코멘츠키의 죽음〉 발표. 제1차 세계 대전에서의 패전으로 오스트리아-헝가리 제국 붕괴. 마사리크를 초대 대통령으로 체코슬라바키아 공화국 건국. 조국을 위해 무상으로 국장과 우표, 지폐 등을 디자인함
1919	〈슬라브 서사시〉 연작 11점 프라하의 클레멘티눔에서 전시
1920	시카고에서 회고전
1921	시카고와 뉴욕의 브루클린 미술관에 〈슬라브 서사시〉 다섯점 전시
1924	슬라브 서사시 〈보헤미아 왕 프리제미슬 오타카르 2세〉〈그룬발트 전쟁이 끝난 후〉 발표. 슬라브 서사시를 위해 발칸 반도와 아토스 산 방문
1925	〈여덟 번째 소콜 축제의 포스터〉 제작
1926	〈슬라브 서사시〉 중 마지막 네 작품인 〈동로마 황제 같은 세르비아인 황제 스테판 듀산의 대관식〉〈성 아토스 산〉〈슬라브 린든나무 아래에서 젊은이들의 맹세〉〈슬라브 찬가〉 완성
1928	크레인과 함께 〈슬라브 서사시〉 체코 국민 및 프라하 시에 기증 프라하로 이사
1931	프라하의 성 비투스 성당의 스테인드글라스를 디자인함
1932	2년간 가족과 함께 프랑스 니스에서 생활
1933	〈여인과 타는 초〉 제작
1936	〈인생과 창작에 관한 세 가지의 발언〉 집필 파리의 죄 드 폼 미술관에서 체코 출신의 화가 쿠프카와 함께 무하의 작품 139점 전시함. 〈이성의 시대〉〈지혜의 시대〉〈사랑의 시대〉의 스케치 남김
1938	폐렴에 걸림
1939	9월 제2차 세계 대전 발발 7월 14일 사망

참고 문헌

레나테 울머 저, 이원제 역, 『알폰스 무하』(마로니에북스, 2005)

막스 폰 뵌 저, 천미수 역, 『패션의 역사 2』(한길아트, 2000)

빌라 하스 저, 김두규 역, 『세기말과 세기초 벨 에포크』(까치, 1994)

스티븐 에스크릿 저, 정무정 역, 『아르누보』(한길아트, 2002)

아르놀드 하우저 저, 백낙청 역, 『문학과 예술의 사회사 4』(창작과 비평사, 2000)

앨러스테어 덩컨 저, 고영란 역, 『아르누보』(시공사, 1988)

에드워드 루시 스미스 저, 이대일 역, 『상징주의 미술』(열화당, 1996)

움베르트 에코 저, 이현경 역, 『미의 역사』(열린책들, 2005)

제임스 레버 저, 정인희 역, 『서양 패션의 역사』(시공사, 2005)

존 바니콧 저, 신성림 역, 『상징주의와 아르누보』(창해, 2002)

카린 자그너 저, 심희섭 역, 『아르누보 어떻게 이해할까?』(미술문화, 2007)

김경란 저, 『프랑스 상징주의』(연세대학교 출판부, 2006)

김기봉 저, 『프랑스 상징주의와 시인들』(조합공동체 소나무, 2000)

권재일 저, 『슬로바키아사』(대한교과서주식회사, 1995)

이동민 저, 『알폰스 무하와 사라 베르나르』(재원, 2005)

조명식, 『알폰스 무하』(재원, 2005)

Arwas, Victor, 『Alphonse Mucha: The Spirit of Art Nouveau』(Art Service International, Virginia, 1998)

Dvořřák, Anna, 『Mucha"s Figures Dècoratives』(Dover Publication, New York, 1981)

Mucha,Ji, 『Alphonse Maria Mucha』(Rizzololi, 1989)

Krase, 『Andreas, Atget's Paris』(Taschen, London, 2001)

Silverman, Deboral., 『Art Nouveau in Fin-de-siècle France Politic, Psychology, and Style』(University of California Press, berkeley and Los Angeles, 1992)

Sternau, Susan A., 『Art Nouveau Spirit of The Belle Epoque』(Todtri, New York, 1996)

Walderg, Patric, 『Eros in Bell Epoque』(Grovve Press, New York, 1964)

Wood, Ghislaine, 『Art Nouveau and The Erotic』(V&A Publication, London, 2000)

イヴァン・レンドル,『アルフォンス・ミュシャ』(講談社, 2003)
島田紀夫 編著,『アルフォンス・ミュシャ作品集』(ドイ文化事業室, 2005)
ミュシャ・リミテッド,『アルフォンス・ミュシャ 波亂の生涯と藝術』(島田紀夫 譯, 講談社, 2001)

알폰스 무하,
새로운 스타일의 탄생

1판 1쇄 발행 2021년 2월 15일
1판 4쇄 발행 2021년 8월 5일

지은이 장우진

발행인 양원석 **책임편집** 차선화
디자인 남미현, 김미선
영업마케팅 양정길, 강효경

펴낸 곳 ㈜알에이치코리아
주소 서울시 금천구 가산디지털2로 53, 20층 (가산동, 한라시그마밸리)
편집문의 02-6443-8861 **도서문의** 02-6443-8800
홈페이지 http://rhk.co.kr
등록 2004년 1월 15일 제2-3726호

© 장우진, 2021

ISBN 978-89-255-8910-7 (03600)